透過實例的主題講解，藉此吸收和加深所學技巧
本書是攝影愛好者從入門到精通的自學用書

培養拍攝者的審美，揭露攝影的祕密

不可不知的攝影必修課

技巧課＋主題課，學會成熟的表現方法
拍出打動人心的瞬間藝術

高振杰　著

不會拍照，總騙自己「沒關係，在我心裡收藏」？
拍出來的每一張照片都慘不忍睹？別再怪器材了！
如何才能快速、有效地掌握攝影相關的必備知識？

崧燁文化

目 錄

目錄

前言

攝影是一種享受

　　攝影是一種享受，能夠將攝影作為自己的愛好或者表達方式的人，往往也是一個愛美、懂美和善於發現美的有心人。如今，攝影越來越受大眾的喜愛，它甚至已經改變了我們認識事物的方式 —— 以前是靠閱讀文字，而現在更多的是依靠觀察圖像。所以有人會說，不能閱讀圖像的人，將會成為新時代的文盲。因此，攝影不僅可以滿足我們追求美的需求，同時也是我們完成交流的工具。所以，了解它、掌握它有著非常實際的價值和意義。

學習將會是常態

　　隨著網際網路技術的日新月異和數位攝影技術的不斷進步，尤其是智慧型手機攝影的普及和快速發展，讓攝影早已不再是專業攝影師的專屬，越來越多的人願意在攝影上投注精力、發揮本領，從而形成了全民攝影的盛況。儘管當下攝影看起來如此繁榮，但並不意味著大家都能拍出心儀的照片。攝影終歸是一項技術，況且它還與美感息息相關。所以，要拍好照片，我們必須要有持續學習的心態。

掌握真正的攝影技術

　　或許有朋友會說，目前高階的數位相機、智慧型手機等器材，已經可以幫助我們解決很多問題，能讓我們非常便捷、容易地獲得一張效果還不錯的照片。不得不承認，高度智慧化的攝影器材確實降低了攝影的門檻，但更重要的是，拍攝者的審美和關於攝影的祕密，「人工智慧」似乎並不能夠提供給我們。其實，想要真正地掌握攝影，我們首先要做的恰恰是要擺脫器材的束縛，去掌握真正的攝影技術。

前 言

它能告訴你什麼

　　身為一名攝影學習者，如何能快速、有效地掌握攝影的核心知識來裝備自己，並透過實例的主題講解來吸收和加深所學技巧，是本書要解決的問題。

　　透過閱讀本書，可以對攝影進行深入、有系統的研習，形成敏銳的攝影意識，獲取成熟的攝影表現方法，拍出打動人心的照片。另外，讀者朋友們還要記住，學習的過程是一個持之以恆的過程，你需要讓自己保持耐心，不可過於追求速成，正所謂「欲速則不達」。另外，本書不可能將所有的攝影知識都涵蓋其中，所以如果讀者希望在學習過程中發掘出的新問題能得到解答，還需要做更寬泛的閱讀，不過更重要的是不要丟掉了攝影的樂趣。那麼，讓我們開始吧！

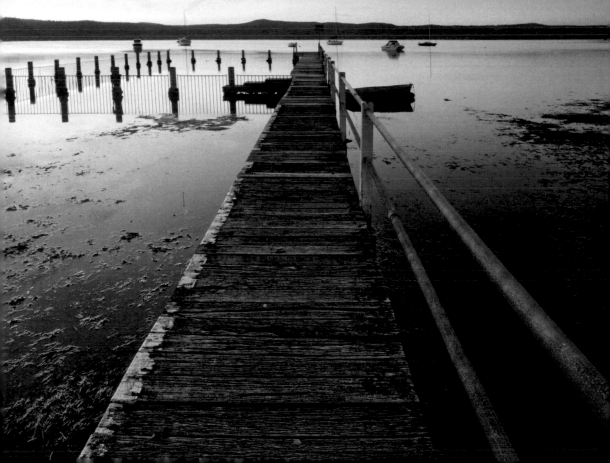

第 1 章
技巧課

1.1 觀察

　　一幅好的作品不可能僅僅是因為攝影師使用了出色的技巧或者是昂貴的攝影器材，更關鍵的是，攝影師賦予了作品獨特的視角形象和特質，那來自於高超的觀察本領。

　　只要有明亮的眼睛，我們每個人都可以實現「看」的願望。觀看周圍的事物，對我們來說，既簡單又自然。除非你有將「看」運用在特殊用途上的需要，否則你很難會去考慮「如何看」的問題。可是，正因為觀看對我們來說是如此簡單、正常，所以漸漸喪失了它的創造能力 —— 觀察與發現。我們從孩提時代開始就在別人的幫助下學習看東西，因為掌握這種能力可以讓我們更好地生存，這是一種生存本領。然後我們學會了辨識事物，能夠看清楚什麼是親人、什麼是食物、什麼是玩具、什麼是危險的存在，是的，隨著我們的成長，我們慢慢掌握了看的能力。可是，要進行藝術創作，開啟我們的攝影之路，這點看的能力是遠遠不夠的。我們還需要重拾發現的興趣，學會觀察 —— 一種開拓和創造的能力。

　　在我們很小的時候，面對這個陌生而神奇的世界，我們似乎對什麼都充滿好奇。那些新鮮的事物無不吸引著我們的目光，使我們不自覺地想去觸碰、認識它們。飄動的窗簾、彩色的樹葉、滑溜溜的石頭、閃亮的玻璃，所有的細節都是那麼新鮮、動人。但隨著我們的成長、成熟，我們有了更重要的關注對象，我們學會了捨棄、忽略，那些曾經的新鮮事物已失去了光彩，變得微不足道。漸漸地，我們忽略的東西越來越多，而關注的東西卻越來越少。對周圍的事物，我們變得越來越來越「視而不見」，變得隨意而淡漠。就這樣，我們觀看的創造力慢慢被封存起來，在一切日常中，我們平庸的觀看方式被定型下來。而這對於我們的攝影創作而言，卻如同鳥兒失去了飛翔的翅膀，百害而無一利。我們需要重新找回觀察的樂趣，獲得一種富有獨特性和趣味性的觀看方式。

　　當我們拿起相機，拍下照片，發現作品不盡如人意時，請不要再將問題歸究於器材，器材對任何攝影師都是公平的，因為它的身分只能是一種成像工具，而不會是一種有好惡傾向的工具，它受限於你。所以，接下來，你需要著重考慮和學習的是如何培養自己獨具特色、與眾不同的觀察能力。

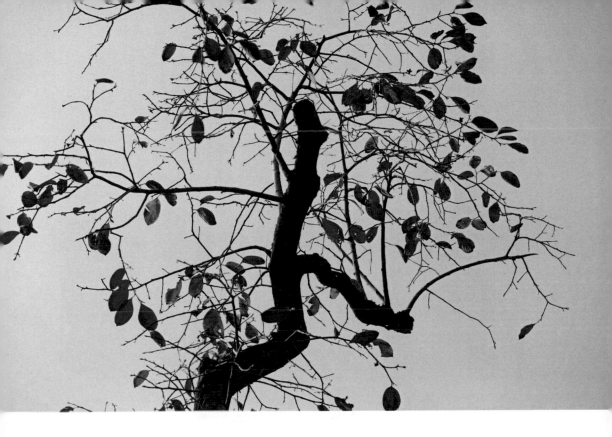

柿樹

拍攝器材：佳能 EOS 5D Mark III相機，佳能 EOS 70–200mm F2.8 鏡頭

拍攝數據：快門速度 1/1600 秒，焦比 f/3.5，感光度 ISO100

拍攝手法：仰視拍攝，利用天空做背景襯托主體，使畫面簡潔；使用 100mm
焦距框取樹冠形態，並使其充滿畫面，營造飽滿的畫面感。

作品評析：原本複雜的樹冠結構在天空背景的襯托下，變得形象鮮明起來，同
時天空的冷色調與樹葉的紅色形成冷暖對比效果，增強了樹葉的色
彩吸引力。儘管如此，樹冠雜亂的枝條對於畫面的美感仍然造成了
消極的影響，使畫面變得普通起來。

　　這是一棵深秋的柿子樹，它的葉子已經凋零了大半，曲折的樹幹和雜亂的枝條使它
看上去更加得雜亂不堪。面對這樣的拍攝對象，美從何來？許多攝影愛好者的選擇可能
是忽視它。不過，不同的觀察角度會告訴我們迥異的結果。現在我們就在這棵柿子樹身
上發揮觀察的本領，從看上去缺乏美感的景物身上捕捉出它的美。

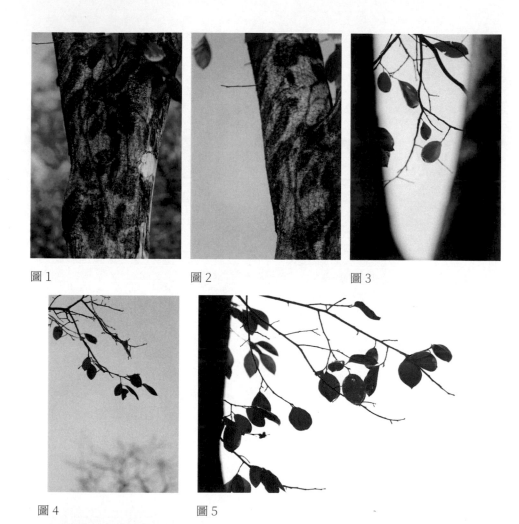

圖 1　　　　　　　　　　圖 2　　　　　　　　　　圖 3

圖 4　　　　　　　　　　圖 5

（圖 1）柿樹局部 –1

拍攝器材：佳能 EOS 5D Mark III 相機，佳能 EOS 70–200mm F2.8 鏡頭

拍攝數據：焦比 f/3.2，快門速度 1/2000 秒，感光度 ISO100

拍攝手法：採用 120mm 焦距靠近柿子樹拍攝，注意觀察樹幹上的投影，並在
　　　　　　構圖上營造投影與樹葉相呼應的視覺效果；背景中的樹木使用小景
　　　　　　深虛化。

作品評析：透過變換觀察角度，攝影師發現了富有視覺趣味的元素 —— 樹幹上的投影，並以此設計構圖，框取元素，獲得了富有光影趣味的主體效果。只是背景的選擇還有些雜亂，儘管經過了虛化處理，但是相較於天空這種簡潔的背景，它看上去還是影響了主體的視覺呈現。

（圖 2）柿樹局部 -2　（圖 3）柿樹局部 -3

拍攝器材：佳能 EOS 5D Mark III 相機，佳能 EOS 70–200mm F2.8 鏡頭

拍攝數據：焦比 f/3.2，快門速度 1/1250 秒，感光度 ISO100

拍攝手法：採用 200mm 焦距靠近柿樹拍攝，注意觀察樹幹上的投影，並利用樹幹的倒「人」字結構分割畫面，形成構圖；利用天空做背景來簡潔畫面，突出畫面的趣味。

作品評析：柿樹局部 2 和 3，一個突出的是樹幹上的投影，一個突顯的則是樹枝上的彩葉，雖然觀察的點不同，但都獲得了良好的視覺效果，而且畫面依靠樹幹特有的結構形成不同的畫面形式，帶來斜線構圖和框架式構圖的效果，增加了畫面的視覺趣味。

（圖 4）柿樹局部 -4　（圖 5）柿樹局部 5

拍攝器材：佳能 EOS 5D Mark III 相機，佳能 EOS 70-200mm F2.8 鏡頭

拍攝數據：焦比 f/3.2，快門速度 1/2000 秒，感光度 ISO100

拍攝手法：將觀察的點由樹幹集中到枝葉上，並透過天空的大面積留白，營造出寫意的畫面效果；在構圖上要注意畫面的均衡處理，比如呼應關係、疏密安排等，使其視覺感協調。

作品評析：柿樹局部 4 和 5，一個採用前景和背景的呼應關係來均衡畫面，並透過虛實對比突出前景中的枝葉；一個採用疏密安排和留白處理來協調畫面，並透過無彩色與紅色的對比效果突顯樹葉美感。兩者關注的對象相似，但卻透過不同的觀察角度，獲得了截然不同的視覺效果。

富有詩意地觀察

　　以上這幾張照片都是在不同的觀察角度下所獲得的不同畫面。攝影師圍繞著樹木前後左右地觀察，從它的局部中不斷截取出美的畫面。它們雖有不同的畫面形式，但都有一個共同的特點：畫面簡潔，且充滿了詩情畫意。這顯然跟攝影師的審美情趣有直接的關係，也體現出審美對於攝影師的重要性 —— 它決定了你的畫面會以怎樣的樣貌示人。所以，要讓觀察富有力度，就必須提高自己的審美水準。

1.2　極簡主義

　　當我們在畫面中尋求簡單之構圖時，就意味著我們要對畫面中的元素進行苛刻的取捨，以「少即是多」的理念對景物做減法，使主體從背景中跳脫出來，並對有限的內容進行精巧的構圖，使畫面呈現簡單之意境。

　　極簡不僅僅是一種畫面風格，它早已成為一種主義、一種時尚的生活方式，人們對極簡主義所帶來的美學享受有著較為廣泛的需求和探索。正如著名攝影家阿爾弗雷德‧艾森施泰特（Alfred Eisenstaedt）的攝影名言 ——「保持簡單」所暗含的簡之深意一樣。不過在這裡，我們不想將這句名言做過於廣泛的闡釋，我們只探討如何保持畫面簡單。當然，此處的簡單絕非膚淺，而要理解為簡約卻不簡單。

　　簡的極致狀態是極簡。要使畫面保持簡約效果，尤其是極簡的效果，要先在觀察中尋找具備簡約條件的拍攝對象和環境，通常要具備兩個條件，一是被攝對象鮮明而突出，二是主體周圍有「空曠」的背景或環境。被攝對象鮮明突出，意味著其周圍沒有雜亂的景物干擾，更重要的是被攝對象本身需要足夠有趣，具備有吸引人注意力的元素，如有獨特的形態、醒目的色彩、美麗的圖案、簡約的結構、有趣的反差等。這是因為極簡的目的是「簡約而不簡單」，如果只是為了追求簡化的形式而忽視了主體的表現力，那麼，畫面就會喪失掉內容的吸引力而變得平淡無奇，失去表達的意義。因此，在簡單的場景觀察中尋找有趣的對象，是攝影師首要的任務。而關於「空曠」的環境和背景，則是因為簡單之畫面的形式特徵使然。簡單之畫面，尤其是極簡畫面中往往會有大面積的

留白處理，而「空曠」的環境或背景則可以為畫面留白提供條件，比如乾淨的天空、牆面、草地、水面，以及虛無的空間等，都是特徵鮮明的留白對象。

　　對於留白，此處需要特別介紹。尤其是極簡畫面，就是依靠留白來突出主體、營造極簡意境的。留白在畫面表現中通常有兩大功能，一是簡潔畫面，二是營造意境。在畫面中留白，體現的是一種「無聲勝有聲」的美學意境。留白的簡約能力顯而易見，而其意境表現則會因留白的多少而呈現不同的特質 —— 或寫實，或寫意。在一幅畫面中，當留白的面積大於實物面積時，畫面的意境會向寫意傾斜，反之則會偏向寫實。所以，我們可以根據主題的表現需要選擇不同的畫面留白量。就留白的內容來講，它可以是一切不含的空白，也可以是在畫面中呈現的單調的或規律的色塊、圖案、平面等，如天空、平整的地面、白色的牆壁等。

　　在主體與留白的處理中，我們需要巧妙地運用各種對比關係，如明與暗、虛與實、深與淺、大與小、冷與暖等，使主體和畫面看上去更加有趣生動，富有意境。比如說大小對比，留白可以與主體在面積比例上形成反差，用大面積的留白反襯較小的主體，使觀看者可以在對比中感受空間場景的意境，營造出素淨幽深的空間氛圍。此外，也要善加考慮主體在畫面中的安排。我們在取景構圖中要透過均衡處理使畫面獲得平衡，並注意畫面中線條的分割效果、形狀的形象性，以及由點、線和幾何形狀等所構成的設計感 —— 使簡單之畫面具有鮮明生動的形式，這也是極簡的表現特徵之一。

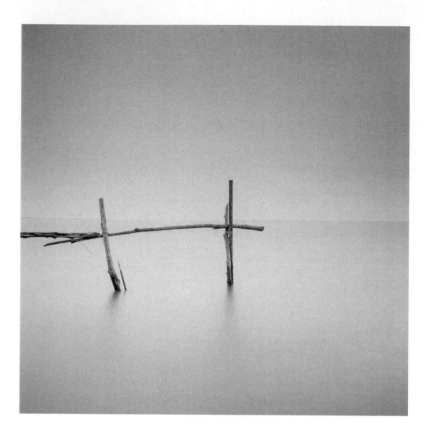

《簡》

拍攝器材：佳能 EOS 5D 相機，佳能 EOS 70–200mm F2.8 鏡頭，使用三腳架

拍攝數據：焦比 f/16，快門速度 10 秒，感光度 ISO100

拍攝手法：選擇形式簡約的水上木架作為拍攝主體；採用慢門虛化海水，營造了簡潔的空間環境；在構圖時注意保持地平線的水平，並在木架右側留白，使畫面穩定、均衡。

作品評析：這張照片看上去非常簡潔，頗具極簡效果。線條感鮮明的木架結構被攝影師清晰聚焦，以實體形狀與其四周被虛化的環境形成對比效果，其形態得到突顯，而水面和天空的大面積留白不僅營造出了簡約、靜謐的意境氛圍，而且進一步簡化畫面，奠定了畫面的極簡基調。

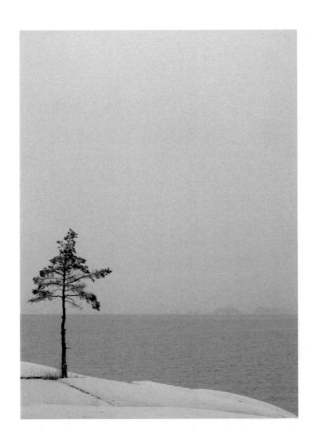

《孤樹》

拍攝器材：尼康 D700 相機，尼克爾（Nikkor）24-70mm F2.8 鏡頭

拍攝數據：焦比 f/8，快門速度 1/60 秒，感光度 ISO200

拍攝手法：選擇獨特的天氣和環境 —— 霧濛濛的天空和水面來營造簡約背景，這為突出松樹及其結構特點提供了對比性較強的環境氛圍；大面積留白，營造了寫意的簡約效果。

作品評析：不得不說，松樹因為更具辨識性而看上去更加具像一些，將它作為畫面的主體來營造極簡效果，相較於《簡》中的水上木架，更具形象感和吸引力。四周的留白和灰色的色調，則將畫面的簡約效果和孤寂氛圍生動地表現出來。

《沙丘》

拍攝器材：尼康 D800 相機，尼克爾 24-70mm F2.8 鏡頭

拍攝數據：焦比 f/4.5，快門速度 1/200 秒，感光度 ISO200

拍攝手法：採用側光照明製造明暗效果，突出沙子的凹凸紋理；注意觀察明暗交界線的狀態，尤其是取景框的邊緣位置，通常我們會選擇在線條的起勢切入，落勢切出；注意明暗交界線的畫面位置，它決定著畫面中明暗區域的比例，使畫面的影調傾向發生改變；後製裁切製作成方畫幅。

作品評析：質感受光線的影響較大，凹凸不平的表面會因為陰影而變得富有立體感，而能夠產生明顯陰影的側光就具有了突顯凹凸質感的能力。在這幅畫面中，因為側光而帶來的明暗結構和紋理細節，為這一個沙漠小景帶來了生動的視覺效果，同時簡潔的元素構成也使得畫面看上去更加神祕、抽象。

1.3　相似排列分布

在相似排列分布中，畫面的排列分布元素在色彩、結構、形體、形態等方面具有較高的相似度，並呈現有序的排列狀態或重複過渡狀態，從而產生鮮明的視覺趣味，能夠更強烈地吸引觀看者。

在我們所拍攝的對象中，有一種情況是我們喜聞樂見，也是比較容易產生畫面效果的，那就是排列結構。什麼是排列結構呢？排列結構可以理解為景物元素透過某種排列方式展現出的新樣貌，比如圖案，它的顯著結構特徵就是排列。排列結構的形式多樣，效果也很豐富，比如以線性狀態排列而成的直線排列、曲線排列、折線排列等，以及透過線的圍合而形成的圖形排列，如三角形排列、圓形排列、四邊形排列以及其他不規則形狀的排列等。不管是線性狀態排列還是圖形排列，它們都具備線條和圖形的視覺特徵和作用，同時又因為排列的狀態和細節使得它們的特徵和作用更加豐富生動起來，這種頗具形式又具秩序美感的結構狀態，無疑使畫面的視覺效果得到了強化，在引人注目方面更勝一籌，所以許多攝影師會主動尋找具有此種狀態特徵的對象進行拍攝。而在排列結構中，還有一種看上去更為精巧的排列形態，那就是相似排列分布，它是針對排列元素本身所形成的一種趣味排列。

敏銳的觀察力

我們需要有敏銳的觀察力，能夠在景物中尋找到具有相似特徵的元素及元素狀態。所謂先看到才能拍到，若想得到相似排列分布的趣味畫面，首先得要看到這種趣味，所以攝影師需要對元素的相似性具有較高的敏感度，這可能需要攝影師在腦海中對相似性的概念及其畫面不斷強化，能夠在觀察中產生相應的聯想，並在實際拍攝中多加練習，才能達到提高敏銳度的目的。

時機與角度

還需要有適宜的拍攝時機和能夠生動展現這種排列分布趣味的角度。這或許正是相似排列分布的困難點所在，許多時候，我們往往看到了相似性，卻因為沒能把握住拍攝的時機或者沒能尋求到適宜的角度而喪失了排列分布感，或者是使這種相似性的排列分

布沒能達到理想的表現狀態。而要解除這種遺憾，就需要攝影師在相似排列分布的時機到來之時能夠進行敏銳迅速的捕捉，甚至能夠對時機的到來具有預測的能力，而要達到這一點，則離不開攝影師平日裡豐富的實踐訓練和經驗的累積。

減法處理

要使這種相似排列分布更加鮮明，還需要注意畫面簡潔，透過對背景和環境的減法處理，使主體得到突出，排列結構更加鮮明，視覺趣味更加濃郁。簡潔畫面的方式有很多，比如控制景深虛化背景、變換角度簡化背景、利用陰影隱藏背景，甚至是等待特殊的天氣條件改變環境、人工置換背景等，不一而足。

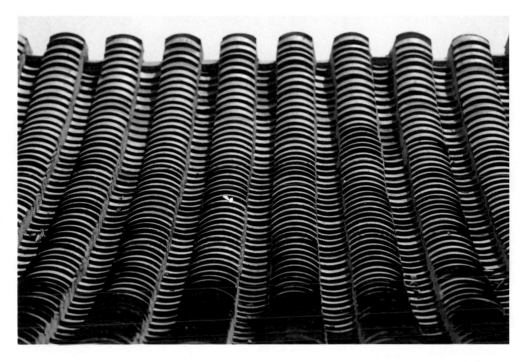

《瓦當》

拍攝器材：佳能 EOS 5D Mark III相機，佳能 EOS 70–200mm F2.8 鏡頭
拍攝數據：焦比 f/5.6，快門速度 1/500 秒，感光度 ISO100
拍攝手法：注意觀察屋脊上密集排列的瓦當，抓取其排列上的節奏特徵形成構
圖；使用長焦鏡頭捕捉局部結構；注意選擇拍攝的角度，確保畫面
中瓦當的排列結構是勻稱、均衡的。
作品評析：一片片的瓦當排列、組合成生動的圖案，高度的結構相似性增加了
畫面的趣味感，並透過勻衡的局部構圖使畫面產生協調的美感效
果，帶來抽象、簡潔和富有節奏感的視覺韻味。

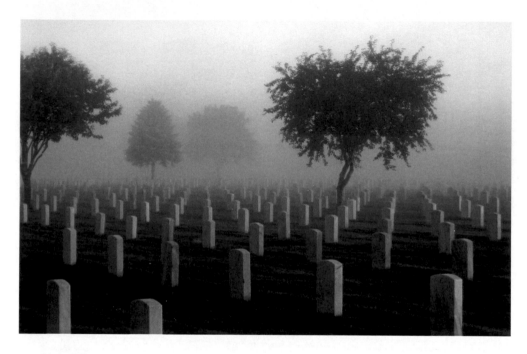

《晨曦》

拍攝器材：佳能 EOS 1D Mark III相機，佳能 EOS 24–70mm F2.8 鏡頭，使用三腳架

拍攝數據：焦比 f/8，快門速度 1/80 秒，感光度 ISO100

拍攝手法：注意觀察墓碑的排列方式，選擇合適的角度展現排列趣味；選擇在有晨霧的陽光條件下拍攝，利用明暗來突顯墓碑的立體效果，利用晨霧營造朦朧、靜謐的畫面氛圍。

作品評析：顯然，清晨金色的陽光使這處墓地看上去更加莊重，而霧氣的渲染則帶來幾絲神祕氣息，更為重要的是，陽光將墓碑從環境背景中以立體的形態清晰地刻畫出來，突顯了它們有序的排列特徵，為畫面帶來更加鮮明的形式意味。

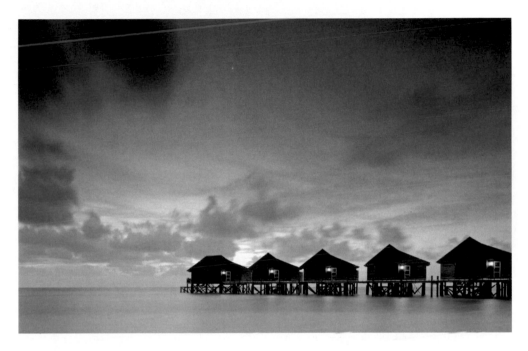

《海上木屋》

拍攝器材：佳能 EOS 5D Mark II 相機，佳能 EOS 16–35mm F2.8 鏡頭，使用三腳架

拍攝數據：焦比 f/16，快門速度 4 秒，感光度 ISO100

拍攝手法：留意環境中富有相似排列特徵的元素，利用其鮮明的視覺吸引力進行構圖上的選擇和設計，如畫面中相似排列的木屋；處理好地平線，使其與取景框保持水平狀態，並保留更多面積的天空，用天空美妙的雲朵和霞彩生動化畫面、渲染氛圍。

作品評析：在構圖中，往往有這樣一種現象；有秩序的景物往往比無序的景物更吸引人目光，人造的景物往往比自然的景物更具視覺吸引力，而動態的生命體則往往比靜態的景物更加吸引人心。在這張照片中，排列有序的木屋相較於自然環境下的其他景物，顯然在吸引力上更具優勢。因此，在攝影師有效的簡潔構圖中 —— 海水的虛化以及大面積的留白，使其獨特的形態趣味在寫意的氛圍中得以生動地展現。

1.4 幾何形狀

　　當我們面對景物進行框取時，幾何圖形會首先成為我們識別的基本特徵，它是我們的構圖的重要參考。

　　相對於線條在畫面中的分割和引導作用，幾何圖形帶來的是某種識別性和對畫面內容的控制與架構。圖形實際上是透過其輪廓線限定出一個區域，從而與其他區域產生對比。而觀看者都具有某種識別的能力，他們可以在這種對比中，根據形狀特定的結構特徵對其進行識別和歸類。幾何圖形的性質和對觀看者視覺與心理的暗示，對於畫面的視覺效果具有重要的影響。

　　幾何圖形根據二維平面和三維立體的不同，可以分為圓形、三角形、四邊形等多邊形，球體、三角椎、立方體等幾何體，生活中的景物歸納下來，很多都是幾何圖形和幾何體的組合。在我們的取景框範圍內，當然，我們的取景框也是方形或長方形的幾何圖形，如何對幾何圖形進行合理構置，以及幾何圖形的性質、效果和對我們的畫面所產生的影響，是我們需要研究和了解的。在幾何圖形中，二維的正方形、圓形和正三角形是最基本的幾何形狀，在景物中，它們相對應的是三維的立方體、球體和角錐體。下面，我們將介紹不同的幾何圖形在畫面中的作用，以及拍攝處理方式。

圓形

　　圓形對應的是球體，它的穩定特徵較弱，在某一個位置只能保持短暫的向上或向下效果。在實際生活中，我們對於球體的感知就是「滾動」的，在一個均勻的平面上，球放在任何位置都能向下或向上運動。若在橫向畫面中，圓形不宜擺放在較短的邊附近；若在豎向畫面中，由於短邊是在頂部和底部，因此當圓接近底部放置時會給人「坐在」地上的感覺，而接近頂部放置時則會有漂浮的感覺。

三角形

　　三角形對應的是角錐體，因為角錐體有一個厚重的基座和尖尖的頂而產生顯著的視覺穩定性。它的視覺運動總是從下向上至一個頂點，這與正方形、立方體和長方形、長方體的視覺運動是一致的。它不會給人在畫面中整體移動的視覺感受，這一點與球體相

差很大。作為三角形，不論是單獨使用還是作為畫面的一部分，都具有很清晰的視覺動感。構圖時用斜線或者對角線可以把水平線和垂直線切割，形成三角形的畫面。

方形及多邊形

　　方形對應的是長方體，當它們被水平放置時，會表現出強烈的穩重感和重量感。但是，當方形以傾斜的形態或者是一個角立於畫面中時，就會呈現出不穩定的動感，此時就需要為方形尋求畫面平衡。當然，相較於水平放置，這樣能呈現出更加生動的畫面效果。此外，直線可以將方形分割成多個方形或者三角形，為畫面帶來重複性的圖案和富有變化的結構。

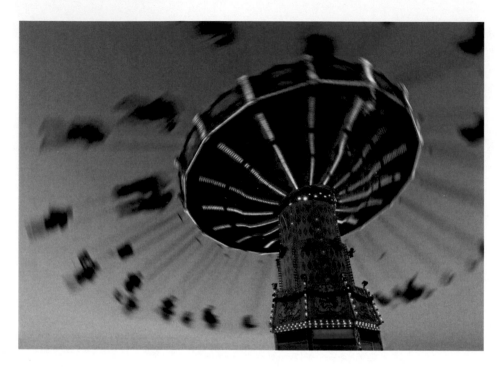

《遊樂場》

拍攝器材：佳能 5D 相機，佳能 EOS 24–70mm F2.8 鏡頭，使用三腳架

拍攝數據：焦比 f/5.6，快門速度 1/60 秒，感光度 ISO200

拍攝手法：利用遊樂場裡的現場光線渲染畫面氛圍；使用較慢的快門速度使畫面產生動態模糊效果，增加動感氣息；巧妙利用遊樂設施的圓形結構形成圓形構圖，營造富有活力的形式感；透過後製添加視覺效果，讓畫面的色彩變得更具戲劇性，誇張的色彩屬性和強烈的對比效果能夠增加畫面的夢幻色彩。

作品評析：這幅畫面洋溢著一種遊樂場特有的歡樂、熱情和刺激的情緒，它快速地感染著觀看者，將現場的情緒表達得淋漓盡致，非常具有表現力。這種效果來自於遊樂設施上燈光的紅色光線所帶來的熱情和活力，以及被虛化的人物和遊樂設施所產生的動感效果，而更重要的則是以遊樂設施的圓形結構為中心所形成的構圖形式。

《流雲》

拍攝器材：佳能 EOS 5D Mark III相機，佳能 EOS 70-200mm F2.8 鏡頭，使
用三腳架

拍攝數據：焦比 f/5.6，快門速度 1/150 秒，感光度 ISO200

拍攝手法：注意分析遠近山脈的視覺結構，透過選擇拍攝角度，抓取山脈左右
均衡的畫面結構，並利用山脈的幾何形狀形成構圖；注意畫面的曝
光控制，確保明亮的流雲和雪山曝光正常。

作品評析：這張照片在構圖上充分發揮了幾何形狀的視覺生動性。作者利用取
景邊框的切割，將畫面兩邊的山脈形成對稱形態的直角三角形，而
視覺主體則置於兩者中間，並在山脈的遮擋中展現出四邊形的結
構，整個畫面設計巧妙，形式鮮明，視覺勻稱，加之光線的魅力和
雲彩的渲染，使雪山看上去更加神祕、巍峨。

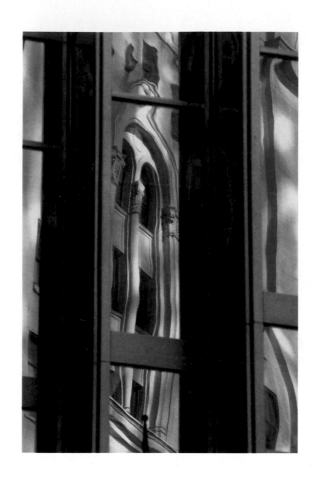

《映像》

拍攝器材：佳能 5D 相機，佳能 EOS 70-200mm F2.8 鏡頭

拍攝數據：焦比 f/5.6，快門速度 1/90 秒，感光度 ISO100

拍攝手法：注意觀察建築上的玻璃幕牆，它的反光特性可以將周圍的景色映照在內，從中發現趣味點；利用玻璃幕牆的線條結構來構圖，並對玻璃內的光影聚焦拍攝。

作品評析：建築物玻璃上的成像引起了攝影師的注意，它看上去金碧輝煌、光怪陸離，擁有魔術般的效果。而攝影師透過富有幾何結構的建築外壁，生動地展現了虛實對比，營造出一個截然不同的形式空間。

1.5 映像

映像，如水中花、鏡中月，是虛幻之像，卻看上去如假似真，讓人心生夢幻之感。

因為景物的特殊表面而映現出他物之像的現象，在我們的生活中頗為常見，像是水面倒影、鏡中世界，都是典型的映像場景。而製造映像的表面之所以特殊，是因為在自然界和我們的日常生活中，相較於其他景物，它是獨特的。它的表面平滑明淨，最主要的是幾乎能夠百分百地平行反射周圍的光線，在物理學上，我們還將這種現象稱之為鏡面反射。在某一個角度，我們能夠看到景物與其映像之間所形成的獨特的對稱結構關係。也正因為這一對稱的視覺感，而給予攝影師表現的熱情與空間。在關於映像的諸多表現之中，我們可以嘗試從中歸納出一些頗具表現效果的規律和方法來供攝影學習者們借鑑和參考。

角度

若想在具有鏡面反射的表面看到影像，就需要具備一定的觀察角度，也就是說在我們的實際拍攝中，攝影師需要不停地變換拍攝的位置和角度，才能夠實際遇到映像反射，或者說才能夠尋求到更加適合畫面表現的映像狀態。除此之外，映像在畫面中的位置、大小，甚至透視關係、局部還是整體表現等，也是需要透過拍攝角度來解決的，這需要攝影師在觀察和尋求畫面表現趣味上的處理能力。

結構

映像與所映之物之間有著獨特的結構關係，即相互對應的對稱關係，而它的視覺魅力也往往來源於此。因此，精彩生動地展現這種對稱美感，是攝影師屢試不爽的表現方法。在尋求結構美感所帶來的視覺趣味中，還需要同時結合對角度的選擇與運用來進行。也就是說，角度與結構是相輔相成的表現關係，不能生硬地分開來看待。

空間

　　空間關係是映像給予我們最為精妙的一種視覺體驗。映像因為是虛像，是光線的魔術，它映射真實的空間，卻在平面之內形成虛幻的第二空間，而這一空間之內的景物看上去與真實世界中的場景高度相似，尤其在結構上與真實景物之間存在一種相互對應的對稱關係，所以它與真實的景物之間存有著視覺上的高度迷惑和矛盾，也正是因為這種難辨真假的親密關係，才給予了觀看者強烈的視覺吸引和豐富的聯想空間。在實際拍攝中，巧妙地運用這種空間趣味，是提升畫面表現力有效而重要的方法。

意境

　　映像所帶來的意境表達，即如假似真的視覺感，是增強畫面感染力的重要方面。映像的魅力不僅來自於它的形式，更是來自於形式之內所暗含著的種種意境延伸，能夠引起觀看者思考和回味的畫面情緒。因為，映像所帶來的虛幻感，和人對於真實和虛幻之間的思索與探究看上去是那樣的相近相親，以至於總難免讓人望景生情。

《倒影》

拍攝器材：Rolleicord120 相機，Rolleicord60 140mm F4.6 鏡頭

拍攝數據：焦比 f/9，快門速度 1/20 秒，感光度 ISO100

拍攝手法：採用幾乎貼近地面的角度拍攝，並將水窪作為前景，利用水窪的鏡面反射效果獲取水中倒影。

作品評析：在畫面中，水成為與建築群反差最大的元素，而這也成為攝影師尋求趣味點的突破口。極低的拍攝角度突出了前景中的水面，使原本小小的水窪在畫面中占據了較大面積，所營造出的第二空間與地面上的建築形成一種虛實呼應效果，帶來視覺上的均衡美感，而這都要歸功於攝影師對水窪的發現，以及對水元素的質感特徵的了解和巧妙運用。

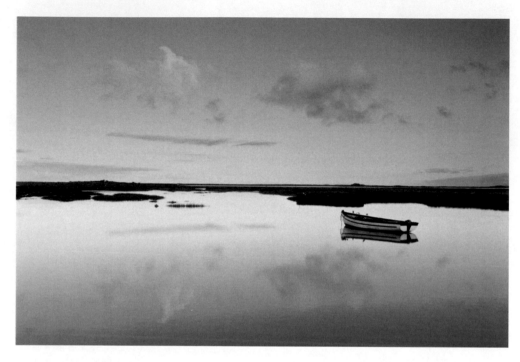

《水中小舟》

拍攝器材：尼康 D800 相機，尼克爾 24-70mm F2.8 鏡頭

拍攝數據：焦比 f/9，快門速度 1/20 秒，感光度 ISO200

拍攝手法：在水面平靜的時間段拍攝，運用水面倒影，製造對稱效果；注意小
舟的位置處理，防止過於居中而帶來呆板之感；保持地平線的水平。

作品評析：對於這幅異常簡潔的畫面來講，均衡處理顯得特別重要。攝影師透
過平靜的水面營造出水天一色的意境，平直的地平線確保了畫面的
穩定感，但更為重要的是對小舟的安排，它的位置讓畫面看上去勻
稱、協調。

《鏡像》

拍攝器材：佳能 EOS 5D Mark III相機，佳能 EOS 24–70 F2.8 鏡頭

拍攝數據：焦比 f/4，快門速度 1/150 秒，感光度 ISO100

拍攝手法：利用鏡子能夠複製真實空間的能力，帶來畫面的視覺趣味；透過角度的選擇，表現鏡中人物，同時調整模特兒與鏡子之間的距離，使其緊靠鏡面，營造出一種更加親密的交流關係。

作品評析：在不同拍攝角度下，鏡面影像與實體人物之間可以是完全的對稱關係，也可以是一種不完全的對稱關係，重要的是如何處理鏡面中的虛空間與實際空間之間的關係，這往往是使畫面變得有趣的關鍵。

1.6 密集

相較於稀疏的狀態，在吸引人們的視覺注意力上，密集狀態的圖片具有更突出的效果，可以給予觀看者較強烈的視覺衝擊。

密集，可以說是數量繁多且集中，是事物的一種分布狀態，在我們的生活中比較常見。對於密集，往往會帶給人一種緊張的、興奮的情緒，所謂密集恐懼症可能就是這其中的一種比較極端的反應。「密集」經常會出現在攝影師們的畫面中，並作為一種畫面的表現方法被廣泛運用。那麼如何表現好密集這一個狀態，以及如何運用好密集這一個手法，就非常值得一述了。

對於一幅畫面而言，在大多數情況下，都是在經過了攝影師的主觀設計和安排之後最終才被呈現出來的，比如我們常說的觀察、取景和構圖。這其實意味著我們的畫面大多是在一種審美的天平中被確定的，其中一種重要的審美趨勢就是我們對秩序和均衡的迫切需要，這可能直接決定了大部分的攝影畫面看上去都在力求主次分明、秩序井然、均衡協調。因此，對於元素眾多，且集中呈現的「密集」狀事物來說，就更需要設計了，以求在均衡和秩序中獲得美感，避免因為雜亂無章、無跡可尋而喪失觀看者的觀賞趣味。而均衡和秩序的獲得可以來自於：

節奏和韻律

在密集的事物中尋找到能夠呈現其內在節奏和韻律層次的角度，這需要攝影師的積極觀察和對節奏感的較高敏銳度。有時候，密集事物的節奏感可能蘊藏在不同的元素身上，比如色彩、形狀、排列結構（圖案特徵），甚至明暗變化等，這種複雜性雖然給攝影師的保證美感帶來了難度，但是從另一方面上更為攝影師的創意表達提供了多角度的表現可能。面對拍攝對象，攝影師需要能在豐富的元素當中尋找到自己要的節奏。

對比處理

在對比中產生秩序，從變化中形成均衡。在一幅畫面的表達中，對比必不可少。面對「密集」，我們既可以利用「密集」這一狀態來運用相應的對比手法，比如疏密對比、留白處理；同時，我們還可以利用「密集」身上不同的元素特徵，比如色彩，嘗試運用

豐富的色彩對比關係；比如形狀，可以運用到大小對比、明暗對比、透視對比等；還可以運用到動靜對比、虛實對比等手法。對於選擇什麼樣的對比處理方法，攝影師可以在拍攝現場，根據對「密集」的理解，以及想要表現的角度自由取捨。

結構化處理

　　結構化處理與畫面的設計密切相關，是攝影師在畫面布局中對元素進行歸納、組合的重要方式。結構化的安排需要立足整體、兼顧細節，最主要的是要避免形式空洞、內容無趣。在多數情況下，我們會把密集的事物作為一個整體進行結構化處理，在整體之下再做內部細分，整理出更為豐富的結構和層次，使其具有鮮明的形式感，又具有豐富有序的內容和細節。同時，再與畫面的其他結構性元素進行協調，最終在畫面的大結構下形成均衡有序、關係協調的視覺效果。

《人頭攢動》

拍攝器材：佳能 5D Mark II 相機，佳能 EOS 70–200mm F2.8 鏡頭，使用三腳架

拍攝數據：焦比 f/5.6，快門速度 1/60 秒，感光度 ISO400

拍攝手法：巧妙使用現場光；密集的人群透過逆光的照射，身上形成較鮮明的輪廓光，使每個人物在人群中獨立和清晰起來；現場光線的強弱變化帶來人物形象的清晰與模糊對比，也為畫面帶來主次感，光柱照射之處人頭攢動，畫面震撼人心。

作品評析：像這種在人員集中的場面，處理好畫面的藏露關係，營造出視覺中心是保證畫面富有吸引力的常用手法。如此密集的人群，在低調的畫面氛圍中看上去更加神祕，富有現場氣息，同時光線帶來的明暗效果，突出了一部分，也隱藏了一部分，使視覺中心得以明確。

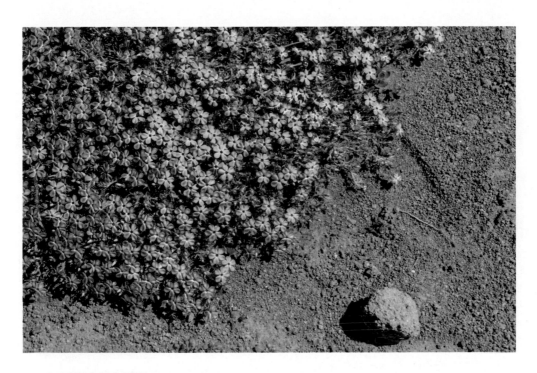

《碎花與石塊》

拍攝器材：佳能 5D Mark II 相機，佳能 EOS 50mm F1.8 鏡頭

拍攝數據：焦比 f/8，快門速度 1/200 秒，感光度 ISO200

拍攝手法：要保持一雙善於發現的眼睛，從平凡的日常景觀中捕捉美；密集的
紫色花卉在地面上表現突出，透過地面的留白處理，營造出疏密效
果，並用地面的土塊巧妙均衡畫面。

作品評析：觀察能力是攝影中一種可貴的能力。在平凡的景觀中看見「美」，並
帶有見解地表現出來，可以成就佳作。在這幅畫面中，元素並不豐
富，日常所見的碎花在日光下，看上去並無特別之處，但在一個善
於發現的攝影師眼裡，就能夠從中看到不同之處 —— 獨特的構圖視
角使花卉在畫面中以三角形的形態結構與地面形成對比，而右下方
的石塊的入鏡則與花卉相映成趣，帶來形式上的趣味和均衡美感。

《五彩小舟》

　拍攝器材：尼康 D800 相機，尼克爾 16–24mm F2.8 鏡頭，使用三腳架
　拍攝數據：焦比 f/8，快門速度 1/20 秒，感光度 ISO200
　拍攝手法：透過角度的選擇將水面上散亂的小舟在畫面中形成不同的區塊 ──
　　　　　　前景中密集的小舟成為主角，而背景中被水面分割的兩組小舟則達
　　　　　　成疏密變化和均衡視覺的作用。
　作品評析：五彩的小舟看起來視覺生動，但因為中和了灰階的關係，飽和度並
　　　　　　沒有太高，所以效果並不突兀，色彩間相互對比與調和，而明度較
　　　　　　高的黃色看上去最為明顯，從而在密集的狀態中有了主次效果。

1.7　勻稱

　　　　勻即均勻、均衡，說的是一種排列分布、結構均衡耐看；稱是對稱、相
稱，說的是一種比例、秩序協調而富有美感。

　　勻稱，在攝影中表達為一種視覺的協調感，能夠給予觀看者最舒適的視覺感受，
可以說這是一種非常重要的畫面感，在某些層面上，是評判一幅畫面成功與否的基本依
據，從中也可以看出攝影師在處理畫面上是否足夠成熟。所以營造這種畫面感，對於許
多攝影師來講，是追求，也是考驗。我們說畫面看上去勻稱舒適，其實就是說攝影師在
畫面布局上比較成功。勻稱之意，從其字面上來看，即可窺知一二。勻稱在強調視覺感
受之餘，內在其實著重的是構圖。攝影師透過構圖，來實現畫面的勻稱感的手法，在攝
影中屢見不鮮。

黃金比例

　　黃金比例在視覺領域中被公認為是一種非常優美協調的比例關係，而在畫面中處
於黃金分割位置的主體也往往可以在整體上獲得協調舒適的視覺感受。在此基礎上，我
們又衍生出三分法構圖、井字構圖法等頗為有效的構圖規則，為攝影學習者所借鑑和運

用。而規則重在打破，不在遵守，黃金定律也同樣如此，我們既要遵循它，更要能夠靈活變通，使之適用於不同的拍攝狀況。

重量均衡

在一幅畫面中，巧妙安排地各元素間的視覺重量，使之趨於平衡，是攝影師在構圖過程中必不可少的處理環節，也只有處理好畫面的重量關係，才有可能取得均衡勻稱的視覺效果。均衡的重量關係具有豐富的變化性，不僅可以透過點、線與面的排列分布和分割來達到生動的平衡，還可以蘊藏在多樣的對比關係之中，共同發揮作用，比如大與小、明與暗、濃與淡、疏與密等，使畫面在形式與內容上相得益彰。

視覺對稱

對於對稱，若嚴格來講，對稱的兩部分一定是嚴絲合縫、完全一致的，它雖然看上去足夠勻稱，但難免有呆板拘謹之感。在攝影中，它可以有更寬容的解釋。為了更好地將對稱美感運用到攝影的畫面之中，我們並不拘泥於對稱的絕對形式，而是取其意，像其形，在保留其對稱的結構意境之餘，更要打破對稱的呆板之感，以更加生動多變的局部和細節來彰顯畫面的形式趣味。

排列有序

雜亂無序的畫面難以使人有舒心的感覺，對於我們的視覺來講，會更加親近於節奏感強和富有秩序性的事物。因此對於攝影師而言，尋求景物中的秩序性排列，營造節奏感，是獲得勻稱畫面的重要方法。秩序意味著富有規律的過渡和延伸，比如點、線沿著某一方向或作某種形式的排列；而節奏則意味著呼應和重複，比如圖案在結構上的複製與延展。而這種秩序性在某些景物中表現得比較鮮明，有些則比較具有隱匿性，需要攝影師去用心地組織和發掘。

《小木屋》

拍攝器材：佳能 60D 相機，佳能 EOS 18–200mm F3.5–5.6 鏡頭

拍攝數據：焦比 f/30 秒，快門速度 1/11 秒，感光度 ISO100

拍攝手法：將木屋置於畫面的黃金分割位置；光線可以為畫面注入生命，把握住光線帶來的特殊效果；對陽光照射的高光區域測光並曝光，突出區域光效；著重於營造景觀的靜謐氛圍。

作品評析：要尋找到一縷特殊的光線，並能夠在合適的地點、季節和狀態下與之相遇，需要攝影師付出極大的艱辛和努力，運氣也是不可或缺的一部分。除此之外，此作品畫面的均衡安排和色彩處理也非常精彩。攝影師透過三分構圖法，將主體突出，並獲得勻稱的視覺結構，同時採用低於天空光源色溫的色溫值來拍攝，使得處於陰影中的木屋、水面、松林等景物呈現冷色調，從而與陽光照射下的紅色樹林形成鮮明的冷暖和明暗對比效果，表現出曙光初現、萬物復甦的畫面意境。

《城堡》

拍攝器材：尼康 D700 相機，尼克爾 24–70mm F2.8 鏡頭，使用三腳架

拍攝數據：焦比 f/9，快門速度 1/60 秒，感光度 ISO200

拍攝手法：在多雲天氣下拍攝，攝影師在注意觀察雲層投影與地面景物之間的關係後，在湖面倒影集中於背景中的山體之上時拍攝；尋找到一種富有形式感的構圖角度，將遠處的城堡置於畫面中間，前景中兩側的小樹形成均衡畫面的作用。

作品評析：在自然場景中，對稱性的構造往往比較隱蔽，需要我們用心去發現。在這幅畫面中，雖然景物並不是一種典型的完全對稱，但是我們仍然可以從中感受到一種來自對稱的形式美感 —— 兩側的小樹以畫面中間的城堡為中心進行了某種對應，由此帶來一種安靜、平衡的視覺感受。

《晨霧中的馬》

拍攝器材：尼康 135 相機，尼克爾 24–70mm F2.8 鏡頭，使用三腳架

拍攝數據：焦比 f/11，快門速度 1/40 秒，感光度 ISO400

拍攝手法：注意觀察馬的移動狀態，當牠們在橫向上排列成線型時進行拍攝；注意捕捉馬匹之間形成的趣味性形態，在統一中求變化；在畫面的右側進行留白處理，以得到均衡的效果；後製進行二次構圖，裁切成寬畫幅。

作品評析：在這張照片中，晨霧為畫面的意境和主體表達提供生動的渲染效果，使畫面看上去簡潔、充滿詩意的情調，馬匹也在虛實的豐富變化中看上去更加悠然自得、逼真生動。此外，攝影師以一種清晨特有的冷色調去突出畫面柔美與靜謐的意境，同時注意刻畫馬的不同形態和空間關係，使得畫面富有閱讀的節奏韻味，而寬畫幅則為畫面景物帶來更加舒展、協調的畫面形式。

1.8 淡雅清朗

　　清朗與密集相對，在畫面元素的分散與集中之間，分散的舒緩感往往大
於集中的緊張感，在狀態上呈現一種放鬆的過渡和排列，但是這並不代表畫
面可以看上去是輕鬆的，因為畫面的情緒還會與畫面的主要內容相關。

　　淡雅清朗是一種畫面上的視覺感受，同時也是一種畫面關係。也就是說，它不僅
是攝影師在取景構圖中試圖去主觀營造的一種畫面感覺，而且還意味著在尋求這種畫面
感覺中所要做出的對各種畫面關係的處理。這不難理解，當我們想要呈現某種視覺效果
時，必然需要透過一個處理的過程來實現，而這個處理的過程就是攝影師在對畫面中各
種關係進行架構和平衡的過程。淡雅清朗的這種視覺感受既可以與畫面的內容形成正面
的映襯，也可以與內容形成反面的對比，增強內容的表現力。那麼，要呈現一種「淡雅
清朗」的狀態，需要處理哪些重要關係呢？

疏密關係

　　淡雅清朗並不意味著畫面中不再有疏密關係，相反的，疏密關係在表現上還更加巧
妙了。正因為在淡雅清朗的畫面中元素變得稀少了，所以更需要我們在有限的元素中對
疏密對比運用得精確。同樣，如果畫面中缺失疏密關係，就容易使畫面產生鬆散無力的
感覺，缺少生機與活力。因此，在點、線、形狀等構圖元素的關係處理中，就需要充分
考慮其間的疏密關係，使其鬆緊有序、疏密有致，在淡雅清朗的畫面中產生出飽滿的力
量感和協調性。

繁簡關係

　　要在煩瑣的拍攝對象中產生出淡雅清朗的畫面效果，本身就是一種避繁就簡的處理
過程，或者說是一種觀察能力的展現。淡雅清朗需要簡約，不管是透過背景的襯托還是
角度的變換等，將煩瑣的干擾元素剔除，保留有力緊致的細節，使畫面在簡約的美感中
展現淡雅清朗的意蘊，這是繁簡處理的重要手法。除此之外，在淡雅清朗的畫面中，繁
與簡的對比關係也是經常被運用，而留白在其中有著重要的作用。可以說留白賦予繁簡
以節奏和活力，同時為簡約的淡雅清朗畫面增添想像的空間和充滿意境的美感。

主體與陪體的關係

在淡雅清朗的畫面中，主陪體的關係處理異常重要，這不僅在於有限的元素使得畫面的主要吸引力都來自於主體的美感和趣味，還在於簡約的畫面使得主陪體之間的關係更加突出和緊密。所以主體和陪體的關係是否協調，主體是否有力，直接決定了畫面在視覺上的舒適度和吸引力的高低。而顧名思義，陪體是陪襯主體的，它處於附屬位置，主體則需要被突出，這種關係就成為攝影師在主體的選擇以及陪體配置上的重要考量。而更為重要的是，在正確處理主陪體關係的同時，還要能夠保持畫面的均衡。

《湖中水草》

拍攝器材：佳能 60D 相機，佳能 EOS 70–200mm F2.8 鏡頭，使用三腳架

拍攝數據：焦比 f/5.6，快門速度 1/60 秒，感光度 ISO100

拍攝手法：頭腦中要有簡約意識，才可以營造出畫面簡約的景物照；要注意水草的疏密安排，做到簡潔而不簡單；選擇水面平靜的時刻拍攝，以營造鏡像效果。

作品評析：若想拍攝到好照片，不僅僅在於拍攝的內容有多麼新奇，更在於我們能否在平凡的景物中發現新奇。如果你能夠觀察到平凡景物中暗藏的閃光點，那麼這將是一件非常值得驕傲的事情。在水面稀疏分布的水草，如果我們不能用審美的眼光給予關注，將很難發現其中蘊藏的美感，因為它們看上去是如此的簡單、不起眼。但是攝影師卻在這幅畫面中，透過對景物疏密的安排和對稱的結構設計使之充滿了簡約的線條美感和神祕的抽象力量，在水面虛幻映像的襯托下，顯現出了豐富的結構韻味和虛實變化。

《草甸上的奶牛》

拍攝器材：佳能 5D Mark II 相機，佳能 EOS 70–200mm F2.8 鏡頭

拍攝數據：焦比 f/11，快門速度 1/40 秒，感光度 ISO100

拍攝手法：注意觀察側逆光在山崗上刻畫出的一條條明亮的脊線，透過構圖突顯其排列特徵；控制曝光，將畫面中明暗互襯的節奏感生動地表現；將明亮開闊的草地做為前景，以淡雅清朗、簡潔的面結構與背景中的複雜元素形成繁簡和疏密的對比效果；合理安排兩頭牛的位置，使其呈現出前後過渡的透視效果。

作品評析：富有節奏美感的光影和明麗的色彩所產生的視覺魅力顯然可以成功捕獲觀看者的注意力。側逆光帶來的明暗結構使畫面產生出過渡節奏，被勾勒出來的景物輪廓帶來更加鮮明的畫面構成，而兩頭牛的加入，不僅傳達出清晨時光的靜謐與美好，更增加畫面的趣味性。

《草地上的樹》

拍攝器材：尼康 135 相機，尼克爾 24–70mm F2.8 鏡頭

拍攝數據：焦比 f/13，快門速度 1/15 秒，感光度 ISO200

拍攝手法：確定畫面的主體，並採用豎幅構圖拍攝，使畫面飽滿；注意背景中
的樹木，使之與前景中的樹木主體形成透視和過渡關係，達成陪襯
的效果。

作品評析：這張照片的主體明確，空間關係處理恰當，這主要得益於畫面簡潔
的元素和主陪體關係的空間處理，如果沒有背景中樹木陪體的襯
托，不僅畫面的空間效果會大打折扣，而且主體也會顯得過於單
調、僵硬，整個畫面就會缺少生動性。

1.9 紋理

紋理是質感表達的重要內容，可以說，在攝影意義上，紋理是為了更好
地滿足拍攝效果而對拍攝對象表面進行的一種抽象和概括的研究，它既可以
是微觀表面上的肌理狀態，也可以是對宏觀景物內部形態的一種闡述。

紋理，在攝影中意指拍攝對象表面的質地狀態，以及在色彩、明暗、組織構造等方
面所形成的獨特形態和圖案特徵。當我們想要表現拍攝對象的質感特徵時，尋求紋理上
的視覺表達將是非常有效的一種方式。在我們所拍的景觀中，景物的紋理異常豐富，作
為攝影師，要做的就是從萬千紋理中找出具有美感和趣味性的紋理畫面，過程中需要用
到攝影師的觀察、審美能力和組織、概括能力。帶有審美的觀察可以幫助攝影師從紋理
中找到趣味點，而富有構圖意識的組織和概括則可以幫助攝影師在畫面營造中呈現出均
衡、協調的美感，並使畫面更具獨特性。此外，為了使紋理展現出更強的藝術效果，還
需要借助色彩和光線的渲染和塑造力量。尤其是光線，它豐富而神祕的塑造魅力可以使
紋理以截然不同的視覺呈現，使看上去平凡無奇的紋理能夠產生出豐富的視覺形態和情
感意境。接下來，筆者就針對拍攝中的紋理表達給出一些方法上的建議，以供讀者參考。

紋理對比

對比是畫面表現中屢試不爽的表現手法，在紋理的表達上也同樣適用。在取景過程中，尋求不同表面的紋理對比，可以趣味化畫面、豐富表達、強化視覺衝擊。事實上，任何事物在沒有對比的情況下，都不會有顯著的個性表現。所以，在畫面中，試圖將不同的紋理表面進行對比表現，強化彼此的個性特徵，是豐富畫面的一種很好的方法。只是在選擇中需要注意對拍攝對象的組織和配置，避免出現繁雜無序的情況。

突出與弱化

通常，當我們要突出某一種特徵時，往往會有意識地弱化可能會影響到這一特徵表現的其他構成元素。正如過多的細節會削弱醒目形狀的效果那樣，醒目的形狀和強烈的色彩有時會減弱畫面的紋理特徵。所以，要突出紋理，就需要進行適當地簡化，可採取特寫或者使用簡單的色彩，如黑白等方式，它們因為使畫面簡潔的意圖而更具有吸引力。

正確用光

除了景物本身的紋理屬性外，用光也可以強化或弱化這種屬性。

1. 若想突出紋理，選擇斜角射入被攝體的光線是明智之舉。以側光為例，側光下的景物表面會形成鮮明的明暗光影，強的陰影可以強化景物表面的凹凸感，強化紋理。相反的，順光則會使景物表面的陰影消失，使其缺少明暗對比而使得表面平面化，使紋理缺乏立體感。

2. 光線的品質對紋理表現也有深刻的影響。經驗告訴我們，為了追求更為生動的畫面，紋理精細的表面要比粗糙的表面需要更為柔和以及範圍更大的漫射光。雖然強烈的光線適合有光澤的表面，但是因強光照射而產生的強烈明暗，會使精細的細節模糊不清。此外，若想得到豐富的明暗細節，強光也不可過強，適當的光比控制也是必要的。

3. 對於大部分景物而言，柔和的漫射光可以表現豐富的細節，但相對斜射的強光，它因為缺乏明暗對比而在紋理的立體表現上略遜一籌，在畫面的整體表現中，其優勢更傾向於對色彩、圖案的表達。斜射的強光不僅能夠較好地表現紋理，其陰影更可以烘托景物的結構與特徵。

《落霜的葉了》

拍攝器材：尼康 D800 相機，尼克爾 35mm F2 鏡頭

拍攝數據：焦比 f/6.3，快門速度 1/60 秒，感光度 ISO200

拍攝手法：尋找有柔和散射光的拍攝條件，如在陰影當中拍攝；靠近主體拍攝，採用黃金分割法構置主體；注意觀察不同質感的景物對於環境光的反應，捕捉微妙的色彩變化。

作品評析：對於表面反射特別強烈的景物而言，如不鏽鋼、水面、積冰等，大面積的柔和光源更有利於其質感的表達。在這幅畫面中，冰面和樹葉具有迴異的紋理質感，而若想使其都有良好的質感表達，柔和的天空光是非常理想的選擇，它細膩地刻畫了樹葉的紋理細節，以及附著於其上的霜凌，而冰面則因為反射藍色的天空光而看上去異常光滑，而且因為周圍環境光的作用，其凹凸的痕跡得以彰顯，並產生出微妙的色彩變化，帶來豐富的細節趣味。在視覺上，清晰的樹葉和冰面在紋理上有著一種呼應之勢，只是一個色調明亮鮮明，一個色調灰暗隱蔽。

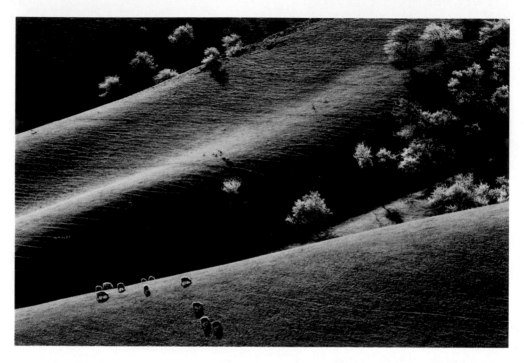

《草甸光影》

拍攝器材：尼康 D3 相機，尼克爾 70–200mm F2.8 鏡頭

拍攝數據：焦比 f/16，快門速度 1/60 秒，感光度 ISO400

拍攝手法：採用長焦距鏡頭捕捉草甸富有光影節奏的局部；側逆光的角度有助於營造明暗對比效果，突顯草甸的地表結構和紋理特徵，並將樹木和羊群的輪廓鮮明勾勒了出來。

作品評析：高低起伏的草地在側逆光的照射下，呈現出律動的結構美感和光影變化，充滿了視覺吸引力。草地的紋理細節畢現，花樹和羊群則在輪廓光的作用下點綴了畫面，使畫面充滿生機。

《黑色的岩石》

拍攝器材：尼康 D800 相機，尼克爾 16–24mm F2.8 鏡頭，使用三腳架

拍攝數據：焦比 f/13，快門速度 1/30 秒，感光度 ISO200

拍攝手法：靠近岩石構圖，利用岩石獨特的形狀增加畫面的吸引力，並使用大景深保證畫面從前景到遠景都處於清晰可見的範圍之內；用明亮的天空光刻畫岩石的紋理細節，細膩的呈現了岩石與其表面的霜雪。

作品評析：將緊湊相依的岩石作為前景來突出表現，並透過空曠的背景來對之進行襯托，是我們在構圖中經常採用的表現手法，因為在這種前緊後鬆的對比和變化中可以獲得更加強烈的視覺衝擊，增加觀看者身臨其境之感。而對岩石表面的細膩刻畫也使得其在獨特的形態特徵之外，具有了生動的細節內容，達到了形式與內容的有效統一。

1.10　秩序

在一定意義上，是秩序在支撐著我們的世界、操作著我們的生活，而我們作為秩序的受益者，也心甘情願地享受秩序帶來的安穩和美好，並有意無意地製造著秩序、欣賞著秩序。

秩序是一種廣泛的需要，大至我們的世界，小至我們的生活，都需要它的存在，如果喪失了秩序，後果恐怕不堪設想。而對於來源於生活，又高於生活的藝術創作來說，秩序必然是其重要的表現特徵，深藏於內部，顯露於外表，攝影亦然。所以，對於秩序的表現，我們應該有更深入的了解。

秩序來自於規則

規則意味著條理和規矩，遵循規則就可以產生秩序。在攝影的表現充滿了規則，規則可以幫助我們更準確生動地呈現拍攝物，也是初學攝影之人要掌握和學習的必要內容。比如各式各樣的構圖規則，如黃金分割定律、簡潔原則和各種構圖法則等，都是可以促使我們將畫面變得富有秩序的有效方法。所以，要避免畫面混亂、主次不清，就要學習和掌握這些規則，為畫面建立秩序。

秩序來自於節奏

節奏是一種有規律的變化，可以是富有重複性的排列形式，也可以是富有韻律的構成等，在畫面中嘗試營造節奏感，可以使畫面產生秩序。營造節奏感的方式很豐富，不過首先要注意對拍攝對象進行合理的選擇和配置，要尋找具有節奏形式的景物拍攝。比如圖案等富有重複排列分布效果的點、線或結構等，或者是富有韻律變化的色彩、光影等，都是值得我們表現和拍攝的元素。

秩序產生於審美

從根本上來說，我們需要秩序是因為我們的審美對秩序性的形式和元素抱有親近感，我們更能夠從富有秩序感的景物和畫面中感受到美。所以，審美促使我們在拍攝中尋求秩序、表現秩序。因此，作為攝影師，提高自我的審美水準和能力是重要的事情，

因為審美直接決定著我們畫面的層次和品質，影響我們對秩序的理解和表現，所以攝影師在拍攝之外還要多閱讀、多觀看、多欣賞、多交流。

秩序生動於變化

秩序不是刻板的形式，相反的，秩序應該是生動的、豐富的、有變化和活力的，這對我們的畫面表現來說至關重要。有的攝影師因為苛求秩序，而容易陷入到刻板的規則之中，使得畫面充滿了呆板、凝滯之氣。在秩序的營造中，應該注意在節奏和條理的形式之外，經營可變化和趣味性的元素來生動畫面，比如獨特的色彩、形狀、姿態等，不同的明暗、大小、虛實、疏密、位置等，都是可使秩序生動化的有效方式。

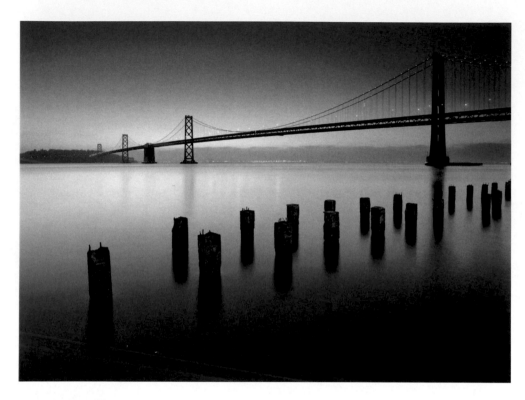

《夜幕初降》

拍攝器材：佳能 5D Mark II 相機，佳能 EOS 16–35mm F2.8 鏡頭，使用三腳
架

拍攝數據：焦比 f/11，快門速度 1.5 秒，感光度 ISO100

拍攝手法：利用水面中排列的石樁形成視覺連線，並與深入畫面的大橋在畫面
右邊緣處於視覺上相銜接，由此完成對畫面結構的構建。

作品評析：攝影師在這幅畫面的結構安排中注重線條的引導和分割作用，即海
水中整齊排列的石樁在畫面中形成一條視覺斜線，從畫面的左前方
向右後方延伸過去，引導觀看者的視線深入畫面，並與背景中的大
橋相交接，從而進一步引導觀看者視線從畫面的右側延伸到左側，
完成對畫面結構的架構，形成對畫面空間的表達，從而呈現出生動
的視覺秩序感。

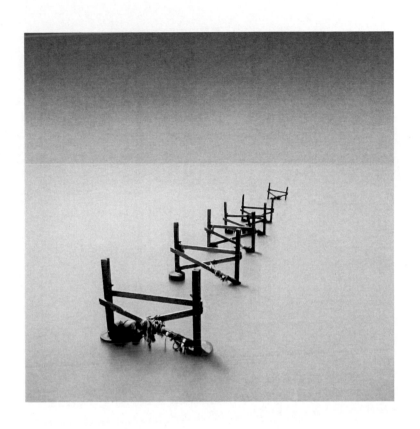

《謐》

拍攝器材：哈蘇（Hasselblad）120 相機，哈蘇 90mm 鏡頭，使用三腳架，
加用中性灰度濾鏡（Neutral density filter）

拍攝數據：焦比 f/16，快門速度 20 秒，感光度 ISO100

拍攝手法：保持地平線水平，並將其置於畫面的黃金分割位置；採用長時間曝
光虛化海水；用三腳架確保相機穩定。

作品評析：在這幅畫面中，我們可以看到攝影師透過曝光改變了海面質感和形
態，營造出簡潔、靜謐的環境，使護欄得到突顯。平直的地平線分
割出黃金畫面，帶來強烈的穩定感和靜謐意境。護欄的過渡呈現空
間透視效果，在視覺上形成富有秩序的視覺連線，引導觀看者視線
隨之移動。

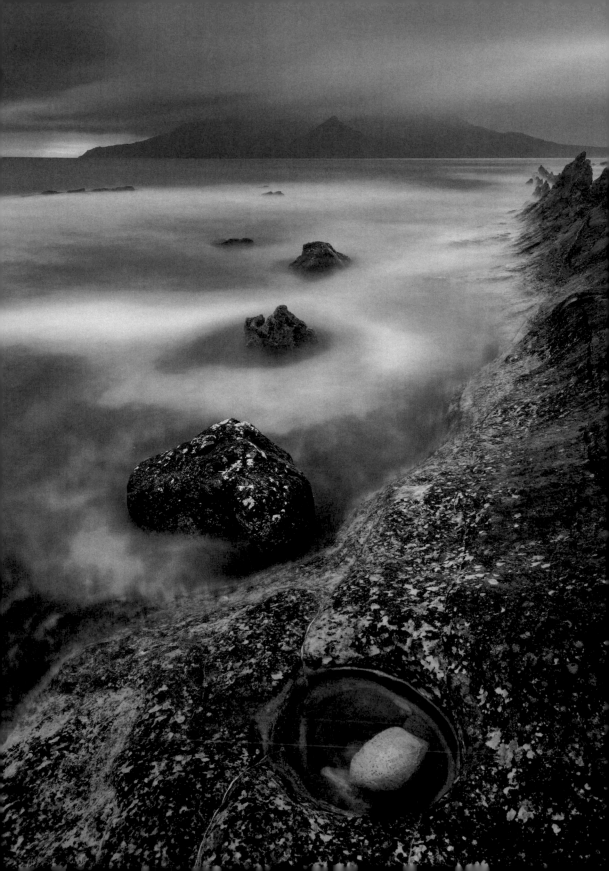

《海岸景觀》

拍攝器材：佳能 1D 相機，佳能 EOS 16–35mm F2.8 鏡頭，使用三腳架

拍攝數據：焦比 f/16，快門速度 10 秒，感光度 ISO100

拍攝手法：從海岸邊尋找可以形成畫面秩序的元素，儘管它只是幾塊形態各異的石頭；採用慢門拍攝，強烈虛化海水，使岩石及其排列的結構形態得到突顯。

作品評析：從前到後一字排列的石塊在攝影師巧妙的構圖角度下得到秩序化的展現，它們各自不同的形態則為這一空間的過渡狀態帶來視覺趣味，使畫面變得妙趣橫生起來。在風景拍攝中，這是典型的以小見大案例。

《海鷗》

拍攝器材：佳能 1D 相機，佳能 EOS 70-200mm F2.8 鏡頭，使用三腳架

拍攝數據：焦比 f/8，快門速度 1/10 秒，感光度 ISO100

拍攝手法：降低拍攝角度，採用平視的視角拍攝海鷗，利用明亮的背景做襯
托，突出海鷗的形態；保持畫面水平；使用較慢的快門速度虛化海
水，營造動感效果，與靜態的海鷗形成對比之勢。

作品評析：按照閱讀習慣，視線是由左向右移動的。在這幅作品中，攝影師透過水平線的配置平衡畫面，透過處於其上的海鷗的排列引導觀看者從左向右觀看，將海鷗相似的形態和疏密變化在視覺上形成有節奏的排列，視覺效果突出。虛化的海浪充滿著動感力量，與海鷗的靜謐形成鮮明反差，在霞映滿天背景的襯托之下，湧現著生命與自然間的深層關聯性，使觀看者在欣賞之餘，更能產生思考的空間。

1.11　透視與景深

　　攝影師的工作就是要運用技巧來實現和增強畫面的空間感,而透視和景深,就是我們營造這種畫面空間的重要方法。

　　不管是透視還是景深,在畫面的表現中,都與空間有關。我們都清楚,照片的畫面是二維平面的,而在二維畫面中體現三維效果,正是攝影師對空間的要求。對於二維畫面,它不可能存在真實的空間,而我們對二維畫面當中的空間感知更多的只是一種視覺錯覺,它可以讓畫面中的場景變得更加真實、迷人。

透視

　　透視廣泛存在於我們生活的空間之中,也為我們的視覺習慣所熟識,因此它可以表現空間最真實的視覺感受,所以在畫面構成中,注意觀察和安排點、線、面的透視變化,可以為我們的畫面帶來真實的空間感。對於透視手法的運用,大致上我們可以歸納為線性透視、空氣透視、隱沒透視等,它們在畫面的空間表現中被經常運用,而且效果顯著。

　　關於線性透視,因為線條廣泛地存在於景觀之中,並在鏡頭的焦距作用下而展現出更加豐富、顯著的透視效果,因此線性透視成為攝影師最得力的透視手法。關於空氣透視,則是因為空氣中的顆粒、水氣等物質可以反射光線,並透過遠近距離的不同和濃淡的變化,產生出近處清晰、遠處模糊的視覺效果,而形成一種獨特的空間透視效果。合理運用空氣透視,顯然也是增強畫面空間意境的有效手段。關於隱沒透視,在運用上對於拍攝對象而言有一定的要求,它發生在拍攝對象具有相近的立體高度,並且向遠處排列、分布時,產生一種近大遠小的空間透視效果,比如排列的電線桿、樹木等,對其善加運用,同樣可以獲得生動獨特的視覺空間效果。

景深

　　景深的概念不必贅述,而景深的深淺可以直接影響觀看者對畫面空間大小的認知。大景深給人以大的空間感受,而小景深則給人以近距離的小空間感受。景深的深淺變化,與影響景深的三元素有關 —— 光圈、焦距、拍攝距離,它們之間的關係,許多攝

影師已是耳熟能詳,簡單說來,若三元素中的其他兩個保持不變,則光圈越大,景深越小,光圈越小,景深越大;焦距越長,景深越大,焦距越短,景深越小;拍攝距離越長,景深越大,拍攝距離越短,景深越小。因此,在景深的營造上,我們可以綜合運用這三個元素來獲得最適宜的景深效果。

《棧橋》

拍攝器材：尼康 D700 相機，尼克爾 16-24mm F2.8 鏡頭，使用三腳架

拍攝數據：焦比 f/8，快門速度 1/40 秒，感光度 ISO200

拍攝手法：利用棧橋的線條結構形成的線性透視效果來形成構圖，增強畫面的形式感和空間氛圍；在日出時刻拍攝，利用金色的陽光與藍色的天空光形成的冷暖反差，增加畫面表現力，營造意境效果。

作品評析：像畫面中這種線性特徵比較鮮明的景物，在拍攝時就可以利用它的透視效果來表現，一方面它可以達成引導觀看者視線的作用，另一方面可以增加畫面的空間深度。如果在構圖時注重形式感的設計，那麼還可以帶來生動的形式美感。

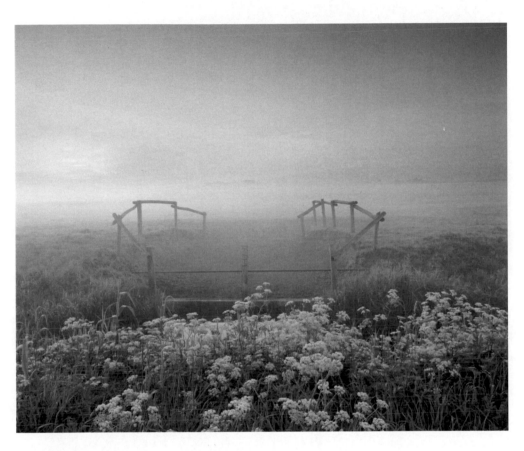

《晨霧一景》

拍攝器材：佳能 135 相機，佳能 EOS 16-35mm F2.8 鏡頭，使用三腳架，加
　　　　　用偏振鏡（Polarizer, PL）

拍攝數據：焦比 f/11，快門速度 1/4 秒，感光度 ISO100

拍攝手法：晨霧在遮擋陽光的過程中，會產生光霧現象，能營造出一種柔和、
　　　　　美好的光線氛圍；攝影師根據柵欄的結構特徵做對稱構圖，營造形
　　　　　式趣味；在前景中置入花卉，美化畫面，增加畫面的層次感，並營
　　　　　造更加鮮明的近處清晰、遠處模糊的透視效果。

作品評析：晨霧所營造的朦朧意境對於帶有霞光的清晨景色而言，顯然造成相
　　　　　得益彰的效果，將畫面柔美、清淨的詩意美感生動地表現了出來。

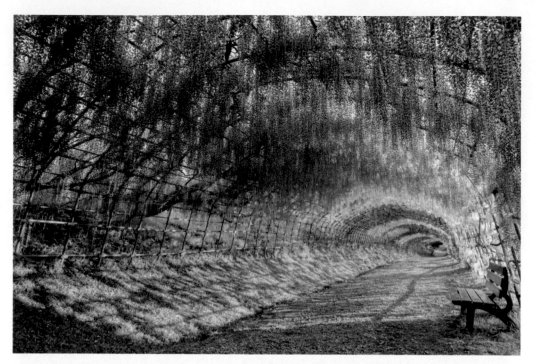
圖 1

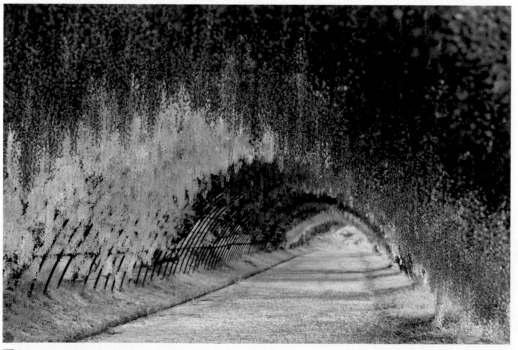
圖 2

《紫藤》

拍攝器材：佳能 5D Mark II 相機，佳能 EOS 24–70mm F2.8 鏡頭

拍攝數據：（圖 1） 焦比 f/11，快門速度 1/20 秒，感光度 ISO100；（圖 2） 焦比 f/4，快門速度 1/100 秒，感光度 ISO100

拍攝手法：從整體入手，表現紫藤走廊的結構特點和色彩節奏；從側面拍攝，展現明暗和透視；分別採用大光圈和小光圈營造不同的景深效果。

作品評析：圖 1 和圖 2 的拍攝角度、畫面結構相似，但透過兩幅畫面大小景深的比較，我們可以在空間營造、視覺意境和趣味中心的表現上得到不同的體驗。在這兩幅畫面中，由紫藤花圍成的拱形通道，本身有著鮮明的透視效果和結構特徵，當攝影師降低拍攝的角度，將拍攝對象的消失點設置於畫面的右下角邊緣位置時，畫面的透視結構基本上就確定下來了，便是使觀看者的視線追隨線條的透視從畫面的左側向右側移動，穿過拱廊，深入到畫面深處。

1.12　圖案樣式

　　圖案的顯著特徵之一就是元素間重複排列和過渡，並在視覺上形成節奏感。而樣式（或樣式）意指一種格式、樣子，在攝影中，可以理解為較為鮮明的形式和樣貌，其本身可能具有某種強烈的模擬和象徵意味，能夠帶給觀看者以豐富的聯想空間。

　　我們在說到圖案時，很多人會立刻聯想到壁紙、窗簾上重複出現的形狀和色彩等。在生活中，圖案的作用更多的是在營造讓人身心放鬆的環境氛圍，避免產生過多的感官刺激，或過分吸引注意力。在攝影構圖中，圖案效果可以帶來畫面的秩序和趣味性，並能夠根據主題傳達某種意義。但同時，重複排列的圖案也容易產生單調感，所以在拍攝時，為了有效避免圖案的這一負面的視覺印象，就需要尋找其他視覺元素來活躍和打破圖案的單調秩序，創建更加強烈和富有變化的構圖效果。比如在色彩上尋求變化，像在一片紅色的汽車海洋中有那麼幾輛是藍色的；再比如在有圖案的畫面中加入其他圖形樣式，像在斑馬線旁邊配置條狀的道路輔助線；再比如強化圖案本身的細節變化和質感特徵，像排列整齊的石塊路面所具有的凹凸紋理和疏密植被等，就可以打破圖案單一的格局，造成活躍氣氛的作用。

　　因為圖案具有重複排列和過渡的視覺特徵，所以當圖案延伸到取景框邊沿時，會讓人有圖案不斷擴大的感覺，像是要延伸到畫面之外去。而如何處理取景框邊緣的圖案形態，則對畫面的最終效果有很大影響。所以，攝影師要對取景框邊緣的圖案切割加以重視，這是影響畫面成敗重要的構圖細節。透過對圖案進行適當的裁切，圖案的外延會產生不斷擴大或縮小的感覺。

　　樣式可以是由景物本身的結構狀態演繹而來，也可以是透過攝影師在畫面中進行組織和安排景物而來。顯然的，樣式能夠增加畫面的趣味性和表現力，充分運用樣式是攝影師強化畫面表現的有效方法。而若想在我們所拍對象中發現富有趣味性的樣式，就需要攝影師具備充分的抽象和觀察能力。在許多情況下，樣式是在攝影師與所拍景物產生碰撞時，在攝影師的腦海中應運而生的；在有些時候，它甚至是攝影師事先在腦海中設計好的，它取決於攝影師的整個審美經驗和創造能力。也就是說，營造富有樣式美感的畫面，在很大程度上是攝影師的一種有預謀的事先安排，在景物豐富甚至雜亂的形態結

構中，透過攝影師富有意識的觀察和在取景框中的抽象與安排，賦予景物以較生動的形式感，甚至是自身樣貌之外的一種形態和表達。

對於圖案和樣式，兩者可以相互轉化，重複的樣式可以成為圖案，圖案也可以成為樣式中的構成元素，成為畫面中富有節奏和吸引力的部分。因此，在構圖之中，我們可以根據畫面的表達需要，靈活運用它們。

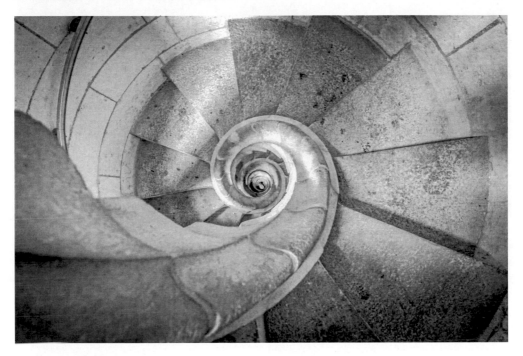

《螺旋樓梯》

拍攝器材：尼康 D800 相機，尼克爾 16–35mm F2.8 鏡頭

拍攝數據：焦比 f/6.3，快門速度 1/30 秒，感光度 ISO200

拍攝手法：尋找可以生動表現樓梯螺旋結構的角度進行拍攝。

作品評析：攝影師從樓梯扶手處向下俯拍的角度，使樓梯的螺旋式結構得以生動呈現，曲線與直線在畫面中形成圖案美感。而樓梯內柔和的光線則將畫面內的主線條 —— 扶手曲線作了突出表現，富有動感韻味。

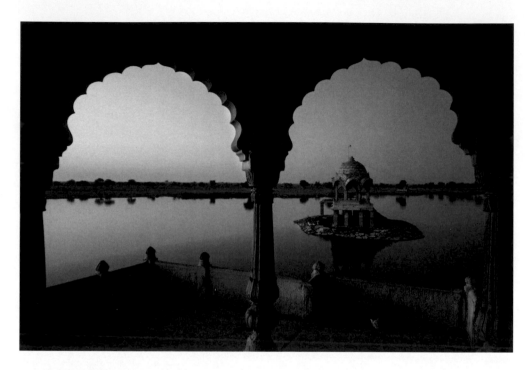

《M 形的拱門》

拍攝器材：尼康 D7000 相機，尼克爾 24-70mm F2.8 鏡頭，使用三腳架

拍攝數據：焦比 f/9，快門速度 1/20 秒，感光度 ISO200

拍攝手法：採用對稱和框架式構圖法，增強畫面的形式感；突顯拱門的 M 形狀，展現建築特色，並分割畫面。

作品評析：在我們拍攝的對象中，有些景物的形狀比較簡單醒目，容易被發現，在構圖中，我們可以充分運用形狀來增加畫面的形式感。比如將形狀用於前景的框架式構圖，在這幅畫面中就得到了很好的體現。M 形對稱結構的拱門建築有著設計師的獨特智慧和設計美學，因此其本身就具有視覺吸引力，而攝影師透過它形成的構圖角度，構造出一種由內而外的視覺空間，並將畫面中的景物形成左右兩個視覺區域，看上去既是連貫的整體，又有各自不同的內容，這種形式感增加了閱讀趣味，使得畫面在視覺上更加生動多變起來。

《網狀投影下的女孩》

拍攝器材：尼康 D800 相機，尼克爾 24-70mm F2.8 鏡頭

拍攝數據：焦比 f/3.5，快門速度 1/200 秒，感光度 ISO200

拍攝手法：在模特兒身上投射網狀的投影圖案，增加視覺上的趣味性；注意投影在人物身上的位置，避免全部覆蓋；再加上後製二次構圖，裁剪成方畫幅。

作品評析：在人物身上投射光影圖案的想法無疑使畫面變得與眾不同起來，人物形象看上去更加立體和富有魅力，畫面的空間層次感也得到拓展，並平添了更多的想像空間。

1.13　色彩斑斕

　　　　面對相對複雜的色彩，甚至光線變化，該如何處理這種豐富性呢？通常，我們會採取一種安排與突顯相結合的方式來進行表達。

　　色彩的生命一部分來自於色彩本身的豐富性——五彩的斑斕容易讓人賞心悅目，對於我們而言更多的時候能夠帶來一種愉悅，以至於大部分的攝影師都會在斑斕的色彩面前產生興奮、欣賞之情而頻繁地取景拍攝。斑斕的色彩意味著光色的多變和充滿活力，它以較強烈和外顯的特徵賦予景物生動的魅力，不管是對拍攝者還是畫面的觀賞者而言，都能夠造成引誘和抒情的效果。所以面對有著斑斕色彩之景物時，就需要能夠相應地展現甚至強化這種光色的攝影意圖，才能夠鮮明呈現景物的光色特徵和吸引力。

　　要安排的是基於色彩與光線的複雜性，所以需要攝影師首先能夠充分地觀察和認識現場的色彩特徵和光線情況，進而作表現上的安排。這種安排一定是建立在關係之上的，即色彩關係、光線關係，以及色彩（物體固有色）與光線（光線色彩）間的關係等，比如色彩的對比關係、映襯關係、過渡關係等，比如光線的冷暖關係、明暗關係等，比如物體固有色的強化與削弱關係、光線色彩的豐富與渲染關係等，都可以成為我們安排的元素，只要選定關係進行安排配置，就可以從原本可能複雜的光色環境中找到富有表現力的畫面和細節。而突顯則是要突出畫面的特色，即在關係的安排之上能夠透過相應的突顯手段更強有力地展現出畫面的獨特之處。所以安排是基礎，突顯是手段，兩者運用和結合得順暢，才能夠產生出斑斕色彩所該有的視覺效果。

　　對於安排的手段，方法不一而足，比如我們若要重點突出物體的固有色特徵，就可以嘗試運用順光的明亮視覺感，以充足的光線照明使物體的固有色更加明亮飽和。又比如我們要獲得情緒性更強烈的光線色彩，就可以嘗試改變畫面的色溫值來達到我們想要的色彩效果。不管是物體的固有色還是光線的色彩，兩者在畫面中是相互影響、交相呼應的關係，我們只有確認畫面的主題和表現需求，才能夠正確地運用它們之間的影響關係，對它們之間的關係做出改變。

《城牆夜色》

拍攝器材：佳能 5D Mark II 相機，佳能 EOS 24–70mm F2.8 鏡頭

拍攝數據：焦比 f/8，快門速度 1/15 秒，感光度 ISO200

拍攝手法：利用人工光與自然光的不同色彩來渲染夜色的氛圍；採用自動白平衡模式拍攝，在天空的雲層映照有霞光的餘暉之時拍攝，與城樓的燈光色彩形成呼應效果，增加畫面的絢爛意境；而天空光作為環境光，其藍色調則成為襯托建築和雲層的背景色彩，增加暮色氛圍的逼真性。

作品評析：混合光照明作用下的景觀，對於曝光和色溫的控制有著更高的要求。在這張照片中，城樓的人工光照明與自然光環境下的景物形成強烈的反差，自動白平衡模式可以基本獲取畫面想要的色彩。而在曝光上，通常我們需要保證天空光與人工光之間具有可控的光比，所以拍攝時間的掌握更為重要，不可過早，過早則暮色氛圍不夠鮮明，也不能太晚，太晚天空光會消失殆盡，就容易使環境喪失掉細節，而看上去一片黑暗。

圖 1

圖 2

《沙漠樹影》

圖1

拍攝器材：尼康 D3 相機，尼克爾 70–200mm F2.8 鏡頭，使用三腳架

拍攝數據：焦比 f/11，快門速度 1/60 秒，感光度 ISO200

圖2

拍攝器材：尼康 D3 相機，尼克爾 70–200mm F2.8 鏡頭，使用三腳架

拍攝數據：焦比 f/6.3，快門速度 1/125 秒，感光度 ISO200

拍攝手法：圖 1 和圖 2 兩張照片拍攝於一天中的不同時段，圖 1 拍攝的時間是清晨，圖 2 則是在上午；在拍攝中要注意水平線條的平衡處理，避免出現傾斜的情況，以增加畫面的穩定感；注意樹木之間的排列間隙和位置關係，透過左右行走以尋找到最佳的構圖角度；對亮部測光，確定曝光數值。

作品評析：透過兩張照片的比較，我們可以從中發現一些不同，這便於我們認識光線和色彩：首先是陰影，清晨的陽光位置較低，因此景物的投影更加細長，有著更加戲劇性的形象，所以從第一張照片中我們可以看到投影在面積和位置上的變化，以及對畫面的影響；其次是反差，同樣是對亮部的測光曝光，圖 1 陰影中的樹木有著更為豐富的細節，而圖 2 的樹幹則已呈現出剪影特徵，對比更加明顯；再者是色彩，對於高光區域的色彩而言，圖 1 因為增加了晨光的金黃色而更加明亮，圖 2 因為白光而呈現出更加真實的色彩，而陰影區域的色彩變化則更為明顯，這說明在不同時段的光線下，天空光對陰影的影響會因為陽光的強度而產生不同。

1.14　點睛之筆

　　畫面中的點睛之筆往往來得巧妙和意想不到，對畫面更是有昇華和「點石成金」的作用。

　　在攝影交流中，我們經常會對著照片講「點睛之筆」，意思其實就是說畫面中最關鍵、最精彩、最吸引人心的內容。所以，點睛之筆才會對攝影師產生強烈的吸引力，而如何在畫面中添加點睛之筆，也是攝影師在攝影實踐中努力探索和尋求的東西。要營造畫面的點睛之筆，我們首先需要找到畫面中最重要的內容 —— 視覺中心，確立視覺中心是我們構圖的目標，也是形成點睛之筆的基礎。視覺中心往往對應的是我們的拍攝主體，所以確定畫面主體，並分清主次關係，是生動畫面、突顯視覺中心最直接有效的方式。點睛之筆可以是畫面的主體本身，也可以是主體中最核心、最有趣的部分，在觀察和構圖中，對點睛之筆，我們可以透過遵循以下原則來獲取：

獨特與差異

　　尋找獨特性元素，營造畫面的差異性。獨特意味著元素本身具有鮮明的特徵和視覺吸引效果，差異則意味著同時又迥異於其他畫面元素。元素的獨特性體現在各個方面，比如結構、形狀、色彩、狀態等，它們都可以成為尋求獨特性的切入點，同時也是營造畫面的差異性、突顯視覺張力的關鍵性元素。比如整齊的儀仗隊伍中出現的一個小孩童，或者是綠色樹林中的一棵枯黃樹木等。

反差和深化

　　營造元素間的反差特徵，加深畫面的內涵。反差意味著元素在獨特之外，還具有不同於畫面環境氛圍的氣息和情緒，元素在形與意的反差中形成衝突和張力，而深化則是指反差在畫面中所產生的故事性和情感轉折，從而賦予畫面元素強烈的吸引力和情感色彩，進而形成畫面的點睛之筆。比如在浩瀚沙漠中的一棵綠樹，或是鋼槍鐵甲對峙一朵康乃馨。

趣味和幽默

　　發現元素間的趣味關聯，捕捉幽默的瞬間。趣味是一種態度，也是一種審美，它會讓攝影師對隱藏於景物之中的趣味閃光點保持敏感，這對於尋找到畫面的點睛之筆頗有幫助。而幽默是趣味的顯著表現形式，捕捉幽默的瞬間就是在幫助畫面營造趣味點，且自然狀態下的幽默更具有吸引力。比如海報人物與實體人物形態上的相似性設定，或者是一隻帶著墨鏡、正在兜風的小狗。

《公路》

拍攝器材：尼康 D800 相機，尼克爾 24–70mm F2.8 鏡頭

拍攝數據：焦比 f/6.3，快門速度 1/60 秒，感光度 ISO200

拍攝手法：採用線性透視，強化公路的形式感和透視效果；選用豎幅構圖，豎著向上增加了路面的延伸空間；公路遠端的白色汽車造成畫龍點睛的效果。

作品評析：綿延而去的公路，兩條向遠處漸漸相交的線條，如同是遠方對人們的呼喚，吸引著人們不斷踏出尋找的腳步，這幅畫面就給人這樣的感受。攝影師將相機靠近路面，使路的透視效果得到進一步的誇張，引導觀看者的視線不斷深入畫面，空間意境濃郁，而路盡頭的白色車輛，似乎預示著詩與遠方，帶給觀看者豐富的想像。當然，美妙的光影也使得畫面氛圍看上去更加神祕莫測。

《岩石上的松柏》

拍攝器材：佳能 5D Mark II 相機，佳能 EOS 24–70mm F2.8 鏡頭，使用偏振鏡

拍攝數據：焦比 f/11，快門速度 1/125 秒，感光度 ISO100

拍攝手法：利用岩壁邊緣形成對角線構圖，藍天襯托松柏；製造貧瘠（岩石）與生命（松柏）的反差感；利用偏振鏡過濾散射光，使天空、岩石和松柏的色彩更加飽和。

作品評析：視覺引導線的作用就是在畫面中引導觀看者的視線深入畫面，漸入佳境。而主體便可以在視覺引導線的結構之下，產生豐富的位置變化。在這幅畫面中，岩壁與天空的交集線以對角線的形式形成向上延伸之勢，而松柏則被巧妙地構置於對角線的頂端，突顯松柏的堅韌氣質，並使之成為視覺中心。

《小鳥》

拍攝器材：尼康 D7000 相機，尼克爾 70-200mm F2.8 鏡頭

拍攝數據：焦比 f/2.8，快門速度 1/600 秒，感光度 ISO100

拍攝手法：抓住拍攝時機，在小鳥落至牆角線的位置時及時拍攝；著重營造簡潔氛圍，清晰聚焦小鳥，虛化藍色背景，並透過陰影分割白色牆壁。

作品評析：攝影師在色彩運用上非常簡潔，無彩色（白色）的運用和諧了畫面色彩，並突顯了主體。畫面中藍色的深沉與白色的明亮形成對比效果，營造出空間意境，而立於兩色塊之間的小鳥以不同的色彩點綴其間，成為畫面的趣味中心。這種極簡的色彩和點線面安排，使畫面結構感鮮明，形式感強烈。

1.15　黃金光線

　　　　清晨或黃昏時刻的直射太陽光因為具有金黃色的色彩和較小的明暗反差
而被稱之為黃金光線，是攝影師最愛的自然光線之一。

　　我們的生活經驗告訴我們，清晨和黃昏給人的主觀印象是完全不同的，但是在攝影上，對於其光線特性來講，清晨和黃昏幾無差異。低角度斜射的晨昏陽光在色彩、方向和強度上，對於景物的刻畫差別不大。首先它們都能夠表現出主體的肌理和輪廓，尤其是在側光位照射的角度之下，景物的質感效果會刻畫得更為生動。其次，就是因為低角度的照射關係，其營造的投影一般都較長，具有鮮明的透視效果，所以許多攝影師會在投影上發揮創造力，營造趣味的畫面，比如從高角度俯拍，將地面上的投影形態進行強調化呈現，同時因為投影的亮度來自於天空光照明，所以在照片中會發現陰影具有藍色調的傾向，這可以增加畫面的冷暖對比效果。晨昏直射光的另外一個顯著特點就在於它的色彩呈現暖色調（金色或橙紅色），這是因為晨昏時刻的陽光在穿透大氣時，受到塵埃和水氣的阻礙要比中午時來得多，這時偏藍的、波長較短的光線會被吸收掉，而偏紅的、較暖的色光會射向大地，使得在這種光線下拍攝的照片上都蒙上了一層金黃色的光彩。只是，需要注意的是，相較於清晨的大氣透明度，黃昏時刻可能會更濃厚，因為經歷了一日的喧囂，在人類、動植物等密集的地區，在活動的影響下，大氣中的顆粒塵埃可能會顯著增加，從而加強了對光線的過濾效果，而清晨在經過了一夜的沉澱之後，大氣中的顆粒塵埃會相對減少，因此有時候我們會看到黃昏的太陽光會特別的火紅。此外，晨昏時的光線最大的不同可能不在於光線本身，而在於人們對其的情感和意境理解上，這一點也可能會影響攝影師的表現角度和畫面訴求。相較於中午陽光的炙熱感，晨昏直射陽光的溫暖色彩中更含有柔和迷人的韻味，而這種韻味在清晨破曉時，帶給我們的是甦醒、生機的到來，以及寒冷的驅除；而落日帶給我們的則是快樂的一天即將結束，以及祥和、靜謐與浪漫的情調。

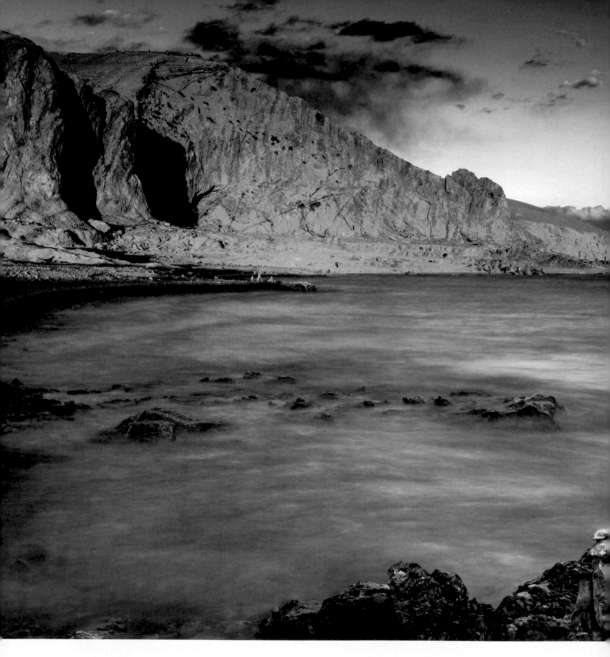

《金光寒影》

拍攝器材：尼康 D3 相機，尼克爾 16-35mm F2.8 鏡頭，使用三腳架，加用偏振鏡

拍攝數據：焦比 f/11，快門速度 1/20 秒，感光度 ISO200

拍攝手法：利用自然光的色彩營造出對比效果，而一天中最具戲劇性的光線色彩往往
出現在晨昏時刻，所以在秋高氣爽的清晨，前往海邊尋找那黃金光線的魅

力；受直射光照明的山壁上呈現出豔麗明亮的金黃色彩，在由天空和海面形成的藍色環境中特別突出；後期製作再對畫面的色彩進行調整，增加其飽和度。

作品評析：這張照片是光線色彩生動畫面的典型案例。由直射陽光產生的金黃色調與天空光形成的藍色調在不同的景物身上 —— 山壁和海面、天空中形成鮮明的冷暖明暗的色彩反差，產生出強烈的視覺衝擊效果。

《人像》

拍攝器材：尼康 D700 相機，尼克爾 50mm F1.8 鏡頭

拍攝數據：焦比 f/3.5，快門速度 1/90 秒，感光度 ISO200

拍攝手法：選擇傍晚的海邊，等待陽光即將沉入海面之時，讓模特兒面對光線的方向站立擺姿勢，選擇從人物的一側拍攝特寫畫面；注意背景空間的模糊效果，以造成良好的襯托作用；根據人物臉部的高光區域曝光。

作品評析：這張照片運用傍晚西沉的陽光來刻畫人物形象，生動的明暗對比和色彩效果將人物從背景中生動地突顯了出來，並將人物面對落日晚霞時的情感進行了動人的刻畫，光線與人物的情感生動地統一在一起，使畫面的感染力得到增強。

《黃色調下的傍晚景觀》

拍攝器材：佳能 5D Mark II 相機，佳能 EOS 24–70mm F2.8 鏡頭，使用三腳架

拍攝數據：焦比 f/11，快門速度 1/15 秒，感光度 ISO100

拍攝手法：在日落前拍攝，利用樹木遮擋太陽，減少眩光的產生和過於刺眼的高光點；按照天空的亮度曝光，使畫面上的景物呈現剪影形態；以高於夕陽光的色溫值拍攝，比如使用陰影模式，使畫面的橙黃色調更加濃郁，突顯夕陽西下時的氛圍；在構圖時注意天空雲層的配置，使之與水中倒影一起形成框式結構，增加畫面的形式意味。

作品評析：從這張照片中，我們可以看到，夕陽光為畫面的景物帶來了鮮明的暖色調效果，營造出溫暖、安靜、祥和的情緒。尤其是地平線的居中處理，以及以地平線為軸呈現的上下對稱結構，進一步增加了畫面的穩定和靜謐氛圍，並呈現出生動、鮮明的形式特徵。

1.16　慢門

　　慢門可以說是具有一種魔術師的潛質，它可以讓流水變成「綢緞」，可以將浮雲變成「流雲」；可以讓車燈繪製線條，可以讓人群隱遁；它可以改變畫面中景物的形態和屬性，可以讓它們虛化乃至消失。

　　慢門，顧名思義，就是慢速快門，因為它在快門速度中處於「慢」的範疇，更重要的是，其對畫面效果的影響和營造上有著高速快門所不具備的能力，而被攝影師們所看重。通常意義上，我們所定義的快門「慢」的範圍是在 1/30 秒以下至我們大部分相機所設定的可相機自控的最慢快門速度（普遍為 30 秒），以及可由攝影師自行控制的「B」快門。當相機被設定為 B 快門時，通常是畫面需要比 30 秒更長的曝光時間，攝影師可以透過「按下」與「鬆開」快門之間的時間來控制曝光量。

　　在我們的拍攝中，有兩種情況下可能會用到慢門，一種是客觀條件所致，現場光線太暗，需要使用慢門來獲得正常曝光；還有一種就是為主觀表現而使用，刻意製造一種畫面氛圍，來達到某種特殊的表現目的。在第一種情況下，我們大多時候是受限於環境，為了保證畫面的正常記錄，而採取的曝光措施，比如在幽暗的室內或者是夜幕降臨，甚至是晚上拍攝時。當然，在這一客觀條件下，我們也可以利用慢門對畫面進行豐富的表現。第二種則更富主觀性，是根據拍攝對象所做出的創造性決定，比如透過控制光圈或使用濾鏡來有意降低快門速度，製造虛化而動感、或清晰而沉靜的畫面。對於慢門，我們可以試圖對它表現上的諸多祕密進行以下整理。

畫面氛圍

　　當光線因為時間的延長而在畫面中累積時，會產生一種厚度，它來自於光線在銀鹽顆粒或感測器像素中對景物色彩、形態、光感等所進行的長時間發酵，於是形成一種散發著獨特的具有時間韻味的氣息，這是在高速快門下所無法完成的。當畫面中的色彩因為長時間曝光而發生倒易律失效進而產生獨特色彩傾向時，畫面便具有了戲劇性；當動態的景物在慢門下產生不同的虛化時，我們就可以感受到畫面中所具有的動感、活潑、沉靜、幻化，甚至是超現實等不同的氛圍，它們也就成為我們尋求慢門表現的目的。

虛化效果

　　這是慢門所帶來的最直接的效果，也是最富影響力的效果。伴隨著虛化效果，景物的形態和屬性也會隨著變化。不同狀態下的慢門可以製造不同虛化狀態的景物視覺，而不同動態的景物也會在慢門下呈現迥異的虛化狀態。這中間有一種平衡，也就是「度」的把握，這是一項極為複雜和頗富挑戰性的工作。你若想獲得理想中的虛化狀態，就必須對不同運動速度的景物在何種慢門下有怎樣的虛化效果心中有數，這需要你有豐富的實踐經驗來支撐。當然，很多情況下，慢門已經超出了我們能夠手持相機清晰拍攝的極限，所以，三腳架和快門線幾乎是常備的工具。

捕捉靈感

　　這來自於慢門對畫面所具有的可控空間。當一種景物因為曝光的延長可以在畫面中「逗留」更長時間，或者「驚鴻一瞥」時，我們就有了捕捉的空間，比如在慢門下，我們可以嘗試旋轉相機，來一個「旋轉性」捕捉，或者用慢門來等待閃電的出現。我們也可以讓動態的景物與靜態的景物在對比中完成某種圖案或者「姿態」，只要你有可捕捉的靈感，就可以讓畫面妙趣橫生。

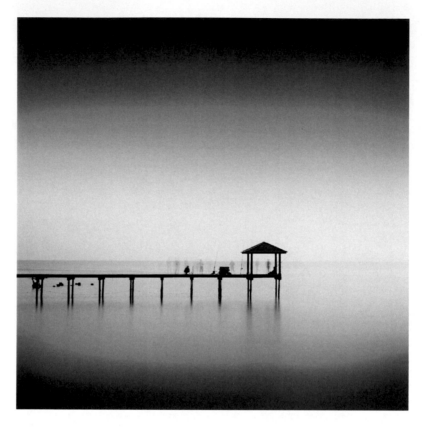

《虛影》

拍攝器材：哈蘇（Victor Hasselblad AB）120 相機，哈蘇 80mm 鏡頭，使用
三腳架和快門線，加用中性灰度濾鏡

拍攝數據：焦比 f/32，快門速度 15 秒，感光度 ISO100

拍攝手法：保持地平線水平，尋找與棧橋平行的角度；採用最小光圈，加用中
性灰度濾鏡延長曝光時間，充分虛化水面；傍晚拍攝，利用天空光
柔化影調。

作品評析：從照片中我們可以感受到一種鮮明的光影痕跡，而這正是攝影的魅
力，它可以收納時光的碎片，透過影像再現萬物。

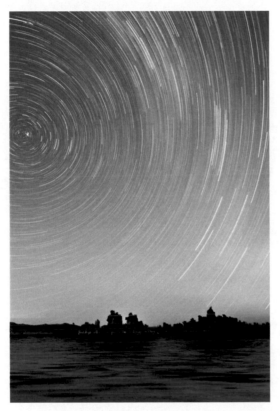

《旋轉星空》

拍攝器材：尼康 D3x 相機，尼克爾 70-200mm F2.8 鏡頭，使用三腳架

拍攝數據：首次曝光：焦比 f/8，快門速度 2 秒，感光度 ISO100；二次曝光：焦比 f/8，快門速度 30 分鐘，感光度 ISO100

拍攝手法：採用雙重曝光，在日暮時分對著湖景曝光，天黑後對著星空曝光；取景時要將北極星納入畫面，因為所有星辰都圍繞北極星旋轉。

作品評析：拍攝星空，大致有兩種效果可追求，一種是表現靜態的星空，比如拍攝銀河，另一種是表現動態的星空，比如這幅照片。在拍攝旋轉星空時，要記得為畫面加入靜態景物，如山林樹木或建築等地面景物，如此可以造成動與靜相互襯托的效果，使斗轉星移的意境更加濃郁。其次在形式上，旋轉的星空會以北極星為圓心，形成同心圓式的構造，這非常有利於使用旋轉式的構圖方式來表現，比如這幅照片。只是在拍攝時要注意控制曝光時間來表現星軌的長短。

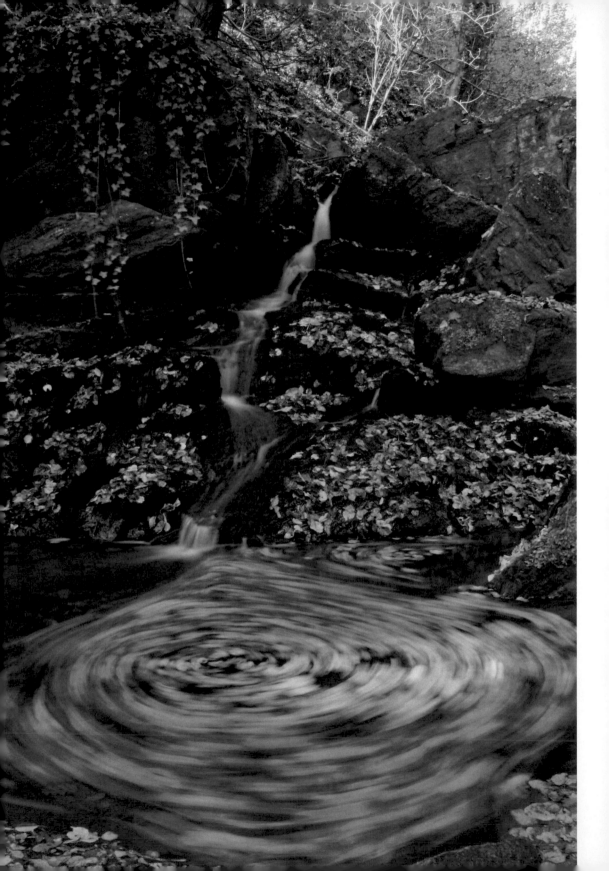

《旋轉的樹葉》

拍攝器材：佳能 650D 相機，佳能 EOS 24–105mm 鏡頭，使用三腳架

拍攝數據：焦比 f/16，快門速度 2 秒，感光度 ISO100

拍攝手法：因為水流的影響，所以樹葉在旋轉流動，此時攝影師決定採用慢速快門將樹葉的運行痕跡刻畫出來，模糊旋轉的軌跡讓景色看上去動了起來。

作品評析：觀察會啟發我們的表現創意，讓畫面更加出色。通常像畫面中這種小水窪並不受人注意，但是當樹葉將隱藏的水流展現出來之後，在視覺上就會變得不同，因為這給攝影師帶來了更大的表現空間。虛化營造旋轉軌跡這一個角度不僅使畫面具有了生動的動靜對比效果，而且其動態形式更是讓這一平凡的景色充滿了魅力。

1.17　取之有衡

　　尋求畫面的穩定性，就是在尋求一種具有平衡、穩定氣質的構圖形式。

　　我們對平衡與勻稱有一種自發的需求和審美心理，就如同跟我們對穩定、安全的心理需求一樣。所以取，要有衡，失去了衡，就失去了視覺的根基。衡，指的是平衡、均衡，是一種視覺的協調感，也是畫面構圖的基本要求。那麼，在攝影構圖中如何做到「取之有衡」呢？在這裡，我們將從畫面的穩定性入手，對「衡」的確立進行有益的探討。

　　在攝影中，畫面的穩定性可以理解為畫面的某種構成形式帶給觀看者的一種視覺和心理上的感受。其實，穩定性的結構在我們的日常生活中並不少見，比如呈對稱形態的古建築、呈錐形結構的金字塔，以及呈水平延展的海平面等，它們都給人一種安全、穩定、平衡的感受。相應的，具有以上結構特徵的畫面構圖，同樣可以帶給觀看者相似的感受。所以，在拍攝中，尋求身邊具有穩定特質的景物或結構來幫助營造畫面的穩定性，是一種非常有效的手段。這在一定程度上需要我們進行仔細觀察和認真選擇。除了景物本身所具有的穩定性結構，我們應該怎樣在畫面中營造均衡和穩定呢？

控制均衡

　　均衡是攝影構圖中的重要規則，目的是營造畫面的穩定性。控制均衡的常用手法有疏密安排、遠近呼應、大小對比、留白、色彩引導和透視處理等。說到底，均衡是畫面中的一種呼應關係，一種視覺的「重量」分配。舉一個簡單的案例，可以清楚地說明這種視覺關係：在一張桌子的右側邊緣放一個茶杯，這時你會感到畫面的視覺重量在向桌子的右側傾斜，但如果在桌子的左側放上一個熱水瓶，你就會覺得畫面穩定下來了，而且畫面看上去有了呼應和平衡。

利用水平線

　　水平線的正確處理，對於營造畫面的穩定性也很重要。當取景框邊緣與水平線產生傾斜的夾角時，畫面就會產生不穩定感，這在地平線的處理中尤為明顯。要獲得穩定的畫面，就要使水平線或地平線保持水平狀態。

三角形構圖

　　在圖形中，三角形具有穩定的特質。在構圖時，三角形構圖同樣可以賦予畫面穩定性。在畫面中組建三角形的方法多樣，可以是由線條直接連接而成，也可以由景物的面或陰影構成，還可以在空間中形成隱性三角結構，它們都能形成穩定畫面的作用。

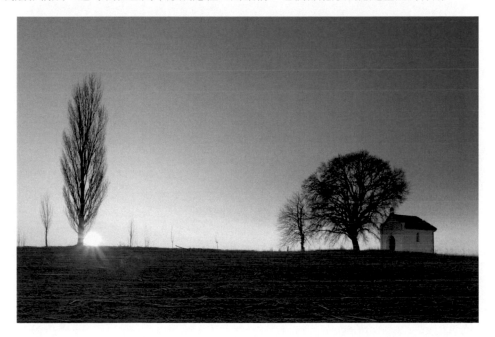

《日出與教堂》

拍攝器材：佳能 135 相機，佳能 EOS 24–70mm F2.8 鏡頭，使用偏振鏡

拍攝數據：焦比 f/11，快門速度 1/20 秒，感光度 ISO100

拍攝手法：選擇較低的拍攝角度仰視拍攝景物；注意安排太陽的位置，使其與樹木緊鄰；在構圖上透過樹木和教堂的左右配置，形成均衡的結構。

作品評析：攝影師利用地勢遮擋掉背景中多餘的景物，以使畫面簡潔，並巧妙地將樹木和教堂安排在地平線上，呈現左右均衡之勢，而地平線幾乎在黃金位置上分割畫面，乾淨的天空帶來了簡潔的背景，突顯了樹木和教堂的形態，冷暖對比使得被晨光染成金黃色的教堂成了畫面的點睛之筆。

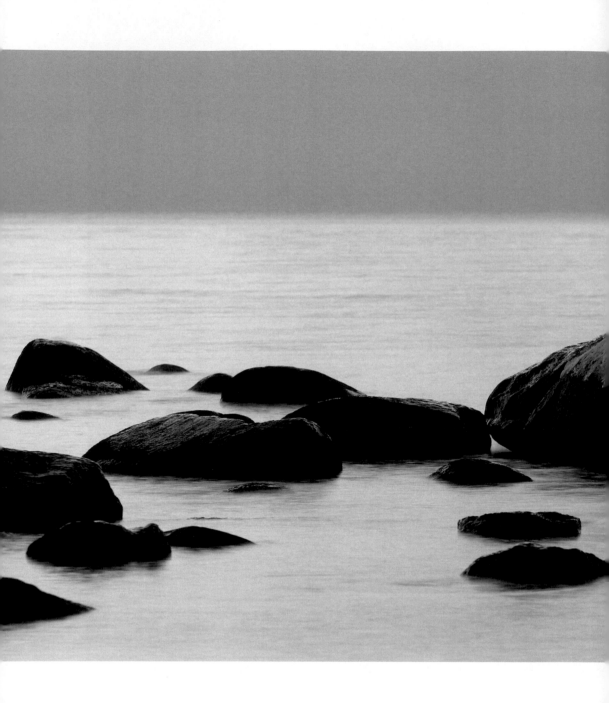

《黑色的岩石》

拍攝器材：佳能 5D Mark II 相機，佳能 EOS 70–200mm F2.8 鏡頭

拍攝數據：焦比 f/5.6，快門速度 1/200 秒，感光度 ISO100

拍攝手法：選取海中岩石作為表現的對象，並注意岩石間的大小疏密配置，以營造均衡之勢；要注意 確保地平線水平。

作品評析：黑色的岩石在白色水面的襯托下、形態突出、它們大小有別、主次分明、疏密有致，尤其是三角形岩石右側的留白處理，賦予了畫面以更遼闊的想像空間，而平直的地平線處理則使畫面的穩定氣息更加濃郁了。

《平靜的湖》

拍攝器材：佳能 5D Mark III相機，佳能 EOS 16–35mm F2.8 鏡頭

拍攝數據：焦比 f/6.3，快門速度 1/250 秒，感光度 ISO100

拍攝手法：將船頭作為前景，並透過邊框的裁切形成三角形結構，增加畫面的
形式美感；平靜的水面映照天空景色，呈現出水天一色之意境。

作品評析：因為切割船頭而形成的三角形構圖為畫面帶來生動的形式和穩定的
結構，平直的地平線處理以及平靜的水面環境，共同營造出一種靜
謐、均衡的畫面氛圍。

1.18 營造氛圍

一幅畫面具有越是生動和突出的氛圍，它的吸引力和特徵就會越是鮮明。

攝影中的氛圍意指畫面具備的某種氣氛和情調，它如同是佳釀的芬芳，往往會首先感染到欣賞者，是畫面獨特於它者的重要特徵，也是構成畫面意境表達的重要部分，是攝影師在畫面營造中的重點處理對象。畫面氛圍的營造，可以說體現在攝影中的各方面，從取景到構圖，從光線到色彩，從現場環境到攝影師的心態等，都會影響畫面的氛圍表現。儘管如此，我們還是可以從中整理出一些比較可用的和效果相對突出的氛圍營造方式來幫助我們完成表達需求。

環境營造氛圍

環境對畫面氛圍的影響顯而易見，處理好環境氛圍可以說是氛圍營造的第一步。環境的涵蓋面比較廣，比如空間環境，像拍攝時的地點特徵、拍攝時間、天氣情況、光線條件等，比如畫面環境，像背景、前景等。透過對不同環境的選擇和運用來營造氛圍效果，是攝影中常用的處理手法。比如說天氣條件，選擇在霧天拍攝會有朦朧的濃霧氛圍，選擇在陰雨天拍攝會有濕潤的雨天氛圍，這種天氣差異帶來的氛圍變化會很明顯。

構圖渲染氛圍

畫面的構圖也是我們營造畫面氛圍的重要手法。構圖的方式林林總總，形成的氛圍也是變化豐富。比如線性構圖裡面的曲線構圖，會產生律動的氛圍，而水平線構圖就會產生平穩的氣息；極簡構圖會產生簡約冷靜的氛圍，而畫面留白則或多或少則會呈現寫意或寫實的不同氛圍；框架式構圖會增加畫面的形式氛圍，而小景深的運用則會使畫面產生更加鮮明的空間氛圍，當然，線性透視等的透視作用也會產生同樣的氛圍效果。

影調（色調）產生氛圍

　　畫面不同的明暗和色調可以產生不同的氛圍效果。比如明色調效果會產生明亮、潔白的氛圍，暗色調效果會產生黑暗、神祕的氛圍，而中間色調效果則會產生真實、自然的氛圍；冷色調效果會產生寒冷、淡漠的氛圍，暖色調效果則會產生溫暖、親密的氛圍；而不同明暗的冷色調和暖色調效果又會有不同的氛圍差異，帶給觀看者不同的視覺感受。

對比出氛圍

　　無對比不攝影，攝影中有著豐富的對比手法，而由豐富的對比效果產生出來的不同畫面氛圍也是重要視覺特徵。比如動靜對比之中的以動襯托靜或者以靜襯托動，可以產生出或靜謐或動感十足的畫面氛圍；又比如色彩對比中的同類色對比、鄰近色對比等，因為視覺反差較小而容易產生或溫和或冷靜或熱烈的不同氛圍，而視覺反差較大的互補色對比、冷暖對比等則容易營造出更具戲劇化的氛圍效果。

圖 1

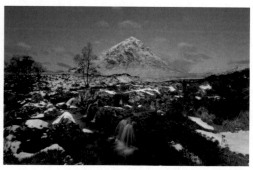
圖 2

《山地景觀》

圖 1

　　拍攝器材：佳能 135 相機，佳能 EOS 16–35mm F2.8 鏡頭，加用偏振鏡和中
　　　　　　　性灰度濾鏡，使用三腳架

　　拍攝數據：焦比 f/22，快門速度 4 秒，感光度 ISO100

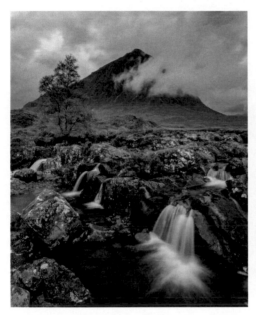

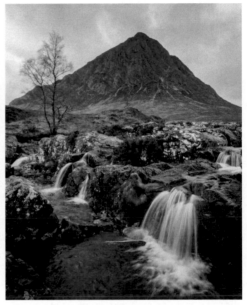

圖 3

圖 4

圖 2

拍攝器材：佳能 135 相機，佳能 EOS 16–35mm F2.8 鏡頭，加用偏振鏡和中
性灰度濾鏡，使用三腳架

拍攝數據：焦比 f/22，快門速度 3 秒，感光度 ISO100

圖 3

拍攝器材：佳能 135 相機，佳能 EOS 24–70mm F2.8 鏡頭，加用中性灰度濾
鏡，使用三腳架

拍攝數據：焦比 f/16，快門速度 1 秒，感光度 ISO100

圖 4

拍攝器材：佳能 135 相機，佳能 EOS 24–70mm F2.8 鏡頭，使用三腳架

拍攝數據：焦比 f/20，快門速度 1/2 秒，感光度 ISO50

拍攝手法：對同一景點作固定角度的拍攝，在不同的季節和天氣條件下獲取不同效果的影像；採用不同畫幅的構圖形式，利於比較畫幅對景觀呈現的不同之處；這是一種比較漫長但是異常有效的實踐方法，它如同資料一樣，透過它們之間的對照，可以幫助攝影師更真切地體會到光線、天氣、氣候、影調等變化因素對於意境氛圍和畫面效果的實際影響，從而加深理解，增加自己的拍攝經驗和畫面處理能力。

作品評析：圖1和圖2採用橫畫幅拍攝，相較於豎幅構圖，它帶來更加寬廣的視角感受，同時我們還可以明確地感受到多雲天與晴天、天空光與直射光、夏季與冬季等的不同。對於畫面效果和氛圍的影響 —— 圖1多雲天氣下的散射光照明，使得遠處的山體在明亮背景的襯托下，呈現出陰暗的形態，畫面的視覺中心轉移到了前景中的小水瀑上；圖2在金色陽光直射下的山體形態畢現，金光閃閃，與處於陰影中的前景形成鮮明的對比效果，確立了畫面的視覺中心地位；同時，夏季與冬季更為圖1和圖2帶來不同的意境氛圍。圖3和圖4採用豎幅構圖，相較於橫幅，它看上去更加緊湊、飽滿，在縱深上有良好的過渡特徵，同時圖3的雲霧天氣相較於圖4的正常天氣，為畫面帶來了更加多變的元素，並呈現出了更加神祕、動感的氛圍。

1.19 凝固瞬間

攝影是瞬間的藝術，將瞬間凝固在照片中，讓我們有可能得以一觀景物在運動中的形態細節。

凝固瞬間對於有著一定拍攝經歷的攝影者來講是最熟悉不過了，它就發生在一次次的快門聲中，在技術層面，凝固瞬間的關鍵在於快門速度，快門速度的高低將會決定瞬間的凝固狀態是清晰的還是虛糊的。我們在拍攝中經常說的高速凝固、低速虛化，就是指的這層意思。所以，若想獲得精彩的瞬間凝固畫面，就需要善加控制快門速度。在面對運動激烈的景物時，許多攝影師會選擇採用高速連拍的模式來捕捉精彩瞬間，這一方面體現出了瞬間凝固雖是常做的事，但凝固得精不精彩卻又是另一回事，它並不易受控制，所以寧可增加拍攝的數量來確保獲取最佳動感瞬間的成功率；另一方面也從側面體現出了對攝影師個人功力和專業水準的考驗。除去最基本的快門速度，我們在拍攝中大致可以從以下幾個方面來掌握瞬間凝固的技巧：

瞬間中的看

在瞬間中最終凝固下什麼，奧妙在於決定性的看。關於決定性的看，許多人可能會認為這很神祕，決定性意味著什麼，它有著怎樣的內涵？決定性是攝影中的一個重要觀念，它認為，在攝影與拍攝對象之間，存有一個決定性的瞬間，在這一瞬間裡，可以最精彩地展現攝影的魅力 —— 以瞬間的凝固展現拍攝對象最生動的內容。比如當我們的眼睛以某一個角度在持續地觀察一位競技中的足球運動員時，我們會發現他在與足球的關係中展現出一系列的豐富的動作和表情，決定性的看就意味著攝影者需要在這一系列複雜的運動過程中，看到或預測到最激烈、精彩的高潮運動，或者是恰到好處的結合狀態 —— 拍攝對象負責呈現最佳的狀態，而攝影者則負責在這一決定性的時刻及時捕捉下最佳狀態。

決定性瞬間

決定性瞬間（The Decisive Moment）對於攝影人早已是耳熟能詳，要談瞬間凝固，決定性瞬間是不能不提及的。簡單總結其核心就是在每一個攝影場景中，都有唯一

的一個瞬間，在這個瞬間裡，所有的組合元素和情感元素都巧合地達到最強烈的表現狀態，一切都恰到好處。而攝影師的任務就是發現這個瞬間。不過，在這個瞬間與拍攝之間，我們會發現有一個拍攝時機的問題，這對於攝影師來說可能才是關鍵所在。如果我們透過決定性的看觀察到了這樣的瞬間，卻沒能把握住凝固這一瞬間的拍攝時機，那麼也是徒勞。因為決定性瞬間往往稍縱即逝，錯過了就難以再來，容不得我們遲疑。那麼如何解決這一問題呢？恐怕只有多加拍攝，多加練習，透過實踐增加自己的經驗累積和嫻熟程度，最終才能在決定性瞬間面前做到游刃有餘。

此外，需要明白的是，決定性瞬間絕不僅僅只是指動作的最佳狀態，儘管在許多畫面中會讓我們有這樣的感覺，但這只是它比較表象的一方面，更深刻生動的解釋則是，決定性瞬間可以在恰到好處中展現一種幽默、睿智的巧合，讓觀看者在畫面的巧妙安排中不斷地探究和玩味。要做到這一點並不容易，除去技巧，它還需要攝影師深厚的審美修養，以及具有洞察事物本質的本領。這不是每一個攝影師都能輕易具備的素質。所以「功在畫外」，我們還需要有攝影之外的更深刻的學習。

瞬間中的構圖

瞬間凝固需要更加精彩的構圖。但情況往往是被攝對象的動作會占據拍攝者大部分的注意力，而在那最精彩的瞬間時刻，攝影師往往難以顧及到畫面的構圖，所以許多時候瞬間凝固下來了，但是構圖卻不甚理想而成為憾事。要避免這樣的事情發生，需要攝影師對拍攝和構圖作出提前預判，比如現場環境、拍攝角度、光線等都要作提前考慮，如有條件還可以提前規劃動體的可能運動，並做好構圖準備，靜待動體在畫面中出現時進行捕捉。拍攝結束後進行二次構圖，透過後製的裁切處理，彌補構圖缺陷。

《幻影》

拍攝器材：尼康 D700 相機，尼克爾 70–200mm F2.8 鏡頭

拍攝數據：焦比 f/5.6，快門速度 1/90 秒，感光度 ISO200

拍攝手法：採用追隨拍攝的方法捕捉運動中的黑牛；動感虛糊使其形象看上去靈動而神祕。

作品評析：在長時間的曝光下，運動的事物會因為其運動的節奏而在相機中產生移動的或多重的影像，當然大多數時候這種影像是虛糊的，除非我們使其在某一時刻靜止下來，否則就容易產生如上圖這樣的動感效果。正因為這種效果模糊了其形象細節，在朦朧的輪廓形態下景物看上去更加抽象、神祕，所以具有著獨特的吸引力。在這幅畫面中，藍色的背景渲染了畫面的氛圍，使得黑牛影像在其中如同跳動的音符般，奏響出一首靈動的藍色樂曲，引人遐想，效果動人。

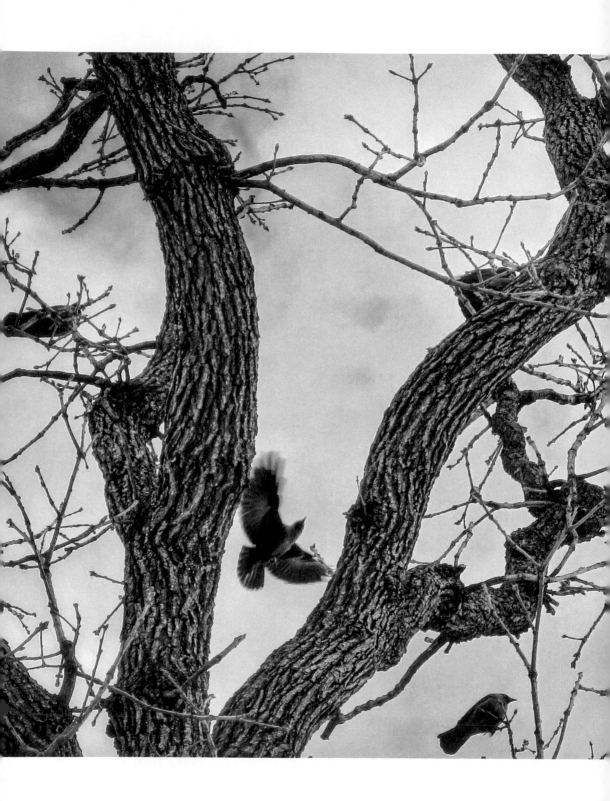

《飛鳥》

拍攝器材：尼康 D800 相機，尼克爾 70-200mm F2.8 鏡頭

拍攝數據：焦比 f/5.6，快門速度 1/90 秒，感光度 ISO200

拍攝手法：凝神觀察，時刻做好拍攝準備；在小鳥起飛的瞬間採用連拍模式進行拍攝，這樣可以顯著提高拍攝的成功率，因為對於動體捕捉而言，幾乎誰也無法保證能一擊即中，所以採用連拍模式是最保險的一種選擇，之後從拍攝的諸多影像中選擇狀態最佳的瞬間畫面；在動態捕捉中，往往難以顧及構圖，所以在後製時需要進行二次構圖，裁切出更加準確生動的構圖形式。

作品評析：在這幅畫面中，形式（構圖）與內容（瞬間）得到了生動的統一，可以說是決定性瞬間的生動體現。樹的枝幹線條疏密粗細、變化豐富，且質感生動，有著鮮明的畫面分割效果，這為不同狀態下的小鳥構置提供了合理空間。最後，飛鳥在兩枝幹之間被定位得恰到好處，成為畫面的點睛之筆。

《日落》

拍攝器材：尼康 135 相機，尼克爾 70-300mm 鏡頭

拍攝數據：焦比 f/11，快門速度 1/125 秒，感光度 ISO200

拍攝手法：日落時刻，可供攝影師拍攝的時間非常有限，因此為了保證拍攝品質，需提前確定好拍攝位置和角度，做好相應的拍攝準備，而後等待日落時刻，並分秒必爭；對天邊的高光區域測光並曝光，把握住落日即將西沉的時機，迅速拍攝；後製做寬畫幅裁剪。

作品評析：拍攝落日，往往讓人「驚心動魄」，因為它可能就發生在幾分鐘之內，所以對這種瞬間的精準掌握能體現出攝影師臨危不亂和恰當處理的綜合能力。這張照片的立意很明確，即先透過曝光控制使畫面處於大面積的黑暗影調之中，以此來對比和襯托落日，獲得濃郁、深沉的落日氛圍，而後等待日落的精彩瞬間，擇機拍攝，獲取精彩的落日影象，同時豐富的水面元素，也使畫面效果更加生動、立體。

1.20　獨特性

　　在我們攝影的初學階段，模仿和學習其他攝影師的「獨特性」是正常的，但當跨入攝影藝術的大門之後，尋求和打造自己的獨特性就變得異常重要了。

　　獨特意味著不同，意味著存新求異，這在藝術當中，是顯而易見的規律特徵。如果世上的藝術都在趨同，那麼一定是不正常的現象。在一定意義上，藝術的生命活力就來自於獨特性。儘管我們許多人都擁有著製造視覺畫面的工具（相機），或許是具有某方面的興趣和愛好而期待著自己能一展拳腳，但是我們要說的是，不管你是抱著什麼樣的目的在進行創作，都應該去嘗試發現和保持自己的獨特性。只有這樣，你才可能得到真正的進步，或者說真正地進入到藝術表現的美妙世界中來。這也是為什麼許多攝影的初學者對自己困惑不已、缺乏信心的原因，若心中對獨特性沒有意識和概念，那麼就可能只會被動地接收教條和指令，這顯然與創作的感受大相逕庭。而要在獨特性中感受到創作的樂趣，首先要具備有藝術的意識，以及獨特的審美眼光。獨特的美學表現需要有獨特的審美。因此，審美的獨特性就成為從事攝影創作之人首先要具備的能力和特徵。

　　獨特的審美意味著個性、特色和脫穎而出，是獨到的眼光、敏銳的覺察力淬煉而出的風格。因此，攝影師在畫面表現上的獨特性，並不是一種隨意而為，而是一種深思熟慮，是建立在成熟背後和經驗累積上的精華。明白這一點，才能初步懂得「獨特」的內涵。

　　落實到畫面的經營上，獨特的審美則意味著攝影師要具備獨特的構圖、獨特的用光、獨特的構思等技法運用和創新能力。比如說獨特的構圖，怎樣的構圖才能稱之為獨特呢？在此我們要清楚的是，「獨特」是針對拍攝內容的有效設計，絕不是為形式而形式的空洞安排。構圖有自身的規律，在講求均衡與秩序之上，我們也總結出了豐富有效的構圖形式，比如黃金分割法則、三分法構圖、對角線構圖、框架式構圖等。當我們的拍攝內容與構圖形式以一種生動協調的視覺感被融合架構出來之後，就在一定程度上具備了畫面的獨特性；而當攝影師為畫面內容注入自己獨特的視角和情緒之後，這種獨特性就變得更加強烈了，乃至於會成為攝影師的畫面風格。

《水鳥》

拍攝器材：尼康 D3X 相機，尼克爾 200-500mm 鏡頭，使用三腳架

拍攝數據：焦比 f/5.6，快門速度 1/100 秒，感光度 ISO100

拍攝手法：運用虛實對比營造畫面趣味；選取獨特的視角，對水面上的小鳥清晰對焦，並巧妙安排其在畫面中的位置，避免與水中倒影重疊；透過虛化使水面上的火烈鳥倒影產生花朵般的抽象效果；後製對圖像進行裁切，展現構圖趣味。

作品評析：一幅畫面若想有趣，首先得需要攝影師的眼光足夠有趣。在這幅畫面中，就展現出攝影師有著獨特的表現眼光，在取景視角上另闢蹊徑，去關注灰色的小水鳥，而忽略掉更為引人注目的火烈鳥，透過巧妙的處理─大面積的虛幻影像（水面倒影）襯托小水鳥的實體影像，讓人耳目一新。同時主體與陪體之間在大小比例上一反常規的表現，也更加突出了畫面在視覺上的趣味性─嬌小的主體在看上去高大的火烈鳥倒影中覓食穿梭，虛實之中營造出豐富的聯想空間。

《金絲線》

拍攝器材：尼康 D700 相機，尼克爾 24–70mm F2.8 鏡頭，使用三腳架

拍攝數據：焦比 f/8，快門速度 1/10 秒，感光度 ISO200

拍攝手法：清晨的黃金光線低角度掃射大地之時，尋找獨特的地表紋理來拍攝；使用點測光對亮部測光並曝光。

作品評析：清晨的側光將岩石表面的層疊紋理透過高光與陰影的對比和過渡，生動而立體地展現出來。因為光線高度較低，使得陰影的面積變大，並被拉長，從而襯托出如金線般的岩紋，使畫面帶有了神祕色彩和抽象意味。

《湖中倒影》

拍攝器材：尼康 135 相機，尼克爾 14–24mm F2.8 鏡頭

拍攝數據：焦比 f/22，快門速度 1/30 秒，感光度 ISO100

拍攝手法：透過捕捉畫面獨特的光線、色彩、影調和景物狀態來營造神祕意境，呈現獨特的視覺效果；當清晨的第一縷陽光照射大地，雪山神祕的面紗被染紅，幽藍的大地似乎從睡眠中慢慢甦醒，神祕的氣息湧動在景觀中時，就是拍攝的最佳時機。

作品評析：自然景觀的神祕之處在於那些我們不可預知的力量。對於攝影師而言，當這種力量在我們面前展現它的變化魅力時，我們唯有以敬畏之心去呈現這一饋贈，這也是攝影師最期待的時刻。在這幅畫面中，黃金般的光線、宏偉綿延的景觀、深沉幽靜的色調、靈動縹緲的雲霧、虛幻空靈的水面，無不散發著一種神祕的氣息，吸引著觀看者去感受和想像。

1.21　對影

　　我們說，攝影是用光繪畫的藝術，而在另一個層面上，我們也可以說，攝影是用陰影描繪的藝術。

　　光產生影，影突出光，它們看上去總是如此的親密無間。要處理好光線，當然就要處理好陰影。而若想獲得一幅好的影像，自然也離不開對陰影的處理和表現，甚至在某些情況下，這可以成為表現畫面的一種主要方式，乃至重要方式。光作用於形，而人們常說如影隨形，在一定意義上，影的性質取決於光線的性質。光線的軟硬強弱，會影響陰影的虛實輕重，比如陰天之下的漫射光，會產生柔和的陰影，甚至看上去不明顯，因而會使畫面看上去缺少明暗對比，進而對空間和立體感表現度低。而晴天陽光之下的陰影則截然相反，它看上去更加清晰濃重，有著明顯的邊緣，所以在這樣較為鮮明的明暗反差之下，畫面景物的立體感和空間效果會得到更加突出的表現，同時陰影還可以增強景物表面的凹凸感，使得景物自身的質感紋理得到強化。除此之外，陰影的透視變化會鮮明地受光線位置的影響。光線的高低遠近，都會造成陰影大小長短上的變化。比如，清晨和傍晚時刻，景物的影子會被拉得很長，而隨著太陽的升高，影子會越來越短、越來越明顯，到了中午，影子垂直維度上的形態就幾乎完全消失了。而在平時的拍攝中，需要注意陰影的哪些方面來更好地表達幫助畫面呢？或者說我們可以利用陰影來為畫面做哪些表現呢？

要簡潔化處理

　　要努力去選取簡潔的、形態鮮明的或者富有趣味的陰影。陰影可以作為畫面構圖的要素來加以運用，比如可以將之作為一種色塊來均衡畫面結構，或者增強畫面的透視趣味，也可以巧妙運用其形態美感來豐富畫面的形式性和想像空間，還可以利用陰影的排列和過渡來製造有趣的圖案，更可以運用陰影與主體的「對影」關係來營造對稱結構或用「倒影」帶來雙重空間效果。但是需要避免的是陰影對畫面構圖的無端干擾和破壞，不要分散觀看者對主體的注意力。

關注陰影本身

　　陰影蘊藏的黑暗往往可以帶給人神祕的意蘊，給人以想像力。所以，在關照陰影與主體間的關係時，我們還可以將表現的趣味點放在陰影本身上，尋找和構建富有表現張力的陰影來作為表現的重心，會產生別有趣味的畫面效果。此外，陰影是平面的，所以它可以透過依附在其他景物之上，間接地勾勒和顯現景物的結構特徵，這也是趣味的一點。當然，在這裡簡潔依然適用。

寫實或寫意

　　陰影是虛體，所以它可以透過有效的虛實對比來達到一種或寫實或寫意的畫面效果。當影子和留白的面積大於實體景物時，畫面會傾向於寫意，當陰影和留白小於實體景物時，畫面會偏向寫實。不過，還有一種特殊情況，那就是因為景物特殊的反射表面而產生的倒影效果，有些時候，你甚至會分不清哪些是倒影哪些是實體，這種趣味性也是我們在拍攝時會經常有意營造和尋找的拍攝點，比如水面、玻璃幕牆等。

器材的把控

　　要處理好陰影，對於曝光是有要求的。在相機的拍攝模式選擇上，首選手動曝光模式，全面控制曝光參數。在測光模式的選擇上，適合選擇局部測光或者點測光，以精確曝光區域。當然，為了保證曝光的效果，在初期階段，可以選擇使用包圍曝光，以保證曝光的成功率。如果考慮到後期製作，則可以透過高動態範圍合成影像（High Dynamic Range Imaging，簡稱 HDRI 或 HDR）。

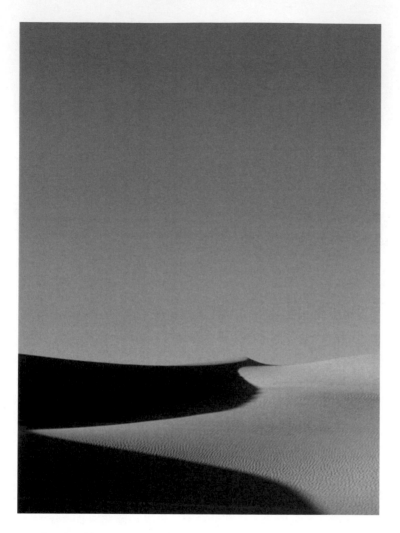

《清晨的沙丘》

拍攝器材：佳能 5D Mark II 相機，佳能 EOS 16–35mm F2.8 鏡頭

拍攝數據：焦比 f/11，快門速度 1/20 秒，感光度 ISO100

拍攝手法：注意觀察陰影，尤其是明暗交界線的變化，利用它分割畫面，引導
觀看者的視線；陰影的遮蔽作用可以有效襯托沙丘的高光區域，並
在明暗對比中突顯視覺中心。

作品評析：這幅照片的美感來自於攝影師對畫面明暗結構的生動處理。陰影不
僅隱藏了細節、簡化了畫面，而且產生一定的抽象趣味，暗部的統
一與亮部的變化形成生動的對比，具有漸變色彩的天空則強化了畫
面的極簡效果。

《晨照》

拍攝器材：佳能 5D Mark II 相機，佳能 EOS 50mm F1.4 鏡頭

拍攝數據：焦比 f/4，快門速度 1/90 秒，感光度 ISO100

拍攝手法：清晨的陽光透過窗子射入室內，這種充滿色彩的明亮光線是理想的光線照明，在拍攝時選擇順光角度，使人物的形態變得明亮而突出；利用陰影增加視覺趣味，不管是拍攝者的還是窗簾的投影，都能夠增加畫面的表現層次；透過陰影簡化畫面，曝光的控制可以使室內環境陷於陰影之中，加之適當的虛化處理，複雜的室內環境就會傾向於簡潔；讓人物保持放鬆親密的狀態，尤其體現在神情和姿態。

作品評析：這幅照片中的人物在金色的光線中充滿了吸引力，尤其是攝影師將自己的身影投在其身上，更使畫面展現出一種獨特的親密氛圍。而陰影造成了隱藏和突出的效果 —— 將雜亂的干擾因素隱藏起來，將明亮的人物突顯出來，整個畫面洋溢著美妙的氛圍 —— 美妙的光影，美妙的人物，美妙的時光。

《倒影》

拍攝器材：尼康 D7000 相機，尼克爾 35mm F2 鏡頭，加用偏振鏡，使用三腳
架

拍攝數據：焦比 f/11，快門速度 1/15 秒，感光度 ISO200

拍攝手法：在日出前拍攝，此時水面上氣流相對穩定，容易獲得平靜的水面；
尋找恰當的拍攝角度，避免水中的石體與背景中山脈的倒影過於重
疊，造成視覺上的相互衝突；利用水中倒影營造的對稱結構和虛實
對比，增加畫面的形式美感和如畫意境。

作品評析：水中倒影是這幅畫面的重要元素，它是畫面生動的泉源，而平靜的
水面則是使水中倒影得以精彩呈現的基礎，這要得益於攝影師對拍
攝時機的巧妙把握。此外，合理的構圖角度保證了畫面主體清晰、
層次分明，元素之間錯落有致、勻稱協調，沒有混亂之感。

1.22　第三隻眼

　　肉眼的觀看與相機的觀看不同，一個是帶有主觀選擇性，一個是一視同仁。我們應該訓練用相機的視角去觀察拍攝對象。

　　攝影被稱為人類的第三隻眼睛，它幫助人類認識真相。攝影師也有第三隻眼，那就是鏡頭。

　　嚴格來講，我們看什麼和怎麼看，並不只是一種生理反應，有些視神經能夠記憶以前在看到特定線條和形狀之時所作出的反應，我們叫識別；另一些視反應則取決於對大小、形狀和距離的經驗，我們稱之為知識，它們會增強我們觀看的選擇性。此外，我們觀察什麼事物在相當程度上還取決於我們的情感。當我們饑渴時我們會盯著食物和水；我們趕時間時會盯著手錶上的數字；我們疲憊時會想著儘快回家休息，而不會對其他東西再感興趣。我們的大腦幾乎總是對視網膜上的物象之中的一兩個重要部分作出反應，而不會對全部物象產生反應。但我們的相機則會透過各種焦距型號的鏡頭以其各自不同的方式來表現世界，而且對鏡頭之內的物象都會一一作出反應，全部客觀地呈現其中。如果相機的快門速度和光圈被確定，那麼在拍攝上最重要的可能就是鏡頭的焦距、聚焦點和景深，因為它們在一定程度上可以幫助我們對畫面中物象的主次地位作出選擇性反應。

　　鏡頭焦距除了限定我們的取景視野之外，還可以改變景物的外觀。不同焦距的鏡頭能夠明顯地改變景物的透視感，使畫面中的景物空間擴大或縮小，以至於可以改變景物的透視形態。因此我們的觀看時必須站在鏡頭的視角之下，要懂得焦距和拍攝距離對透視的影響，然後訓練自己在想改變透視關係時能夠迅速做出反應，知道該怎麼做。

　　在標準鏡頭、廣角鏡頭和遠攝鏡頭三種鏡頭類型中，標準鏡頭的透視效果與我們人眼的視覺效果最為接近，而廣角鏡頭會誇張透視畫面，遠攝鏡頭則會壓縮空間。

　　廣角鏡頭可以誇張景物的空間距離感，使透視效果得到增強。焦距越短，空間誇張效果就越強。為了增加空間層次，我們可以在畫面的前景、中景和遠景上都安排上景物。有時我們會有意透過縮小拍攝距離來進一步誇張景物的透視效果，我們還可以透過對近處與遠處物體的精心選擇和安排，把人們的視覺重心從距離位置上轉移到大小尺寸的變化上來，比如我們讓前景中的花卉看上去如同參天大樹般挺拔，而背景中的大樹則看上去如同花草般矮小。

遠攝鏡頭在視覺上與廣角鏡頭相反，它視野狹窄，對空間距離有鮮明的壓縮感，焦距越長，視野越狹窄，這種壓縮感就會越明顯。當焦距超過 200mm 時，壓縮感就已經非常明顯了。空間壓縮使景物間的相互關係變得更加緊密，看上去似乎重疊在了一起。為了保持畫面的層次分明，我們需要對這種關係作出適當的安排和處理，比如主體必須清晰明確，而且為了確保有足夠的景深，需要用小光圈，這意味著快門速度可能會被降低，所以可能需要三腳架來穩定畫面。

《人像》

拍攝器材：佳能 5D Mark II 相機，佳能 EOS 70–200mm F2.8 鏡頭

拍攝數據：焦比 f/3.5，快門速度 1/200 秒，感光度 ISO100

拍攝手法：注意對焦距、景深和對焦點的處理，重點突出中間的女性模特兒。

作品評析：這幅照片向我們展示了第三隻眼的部分能力 —— 調整焦距截取畫面、控制景物範圍（景別）、控制畫面的清晰範圍（景深）、選擇聚焦點（趣味中心），借助這些能力，我們得以使觀看變得名副其實 —— 一個趣味點清晰突出，周圍模糊淡化。如果我們對畫面景物一視同仁，從前景到背景都清晰呈現，那麼畫面恐怕就會因為缺失中心而使觀看者的視線變得搖擺不定。

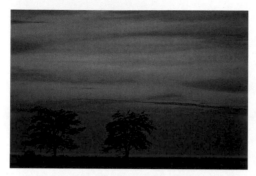

圖 1

圖 2

圖 3

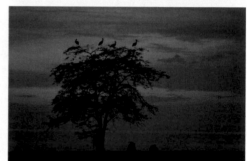

圖 4

圖 5

圖 1 白鷺 1

拍攝器材：佳能 5D Mark II 相機，佳能 EOS 24–70 F2.8 鏡頭，使用三腳架

拍攝數據：焦比 f/5.6，快門速度 1/100 秒，感光度 ISO100

拍攝手法：對同一景物採用不同焦距（由廣角到長焦鏡頭）進行拍攝，觀察畫面的變化；
使用廣角端（焦距 24mm）進行拍攝。

圖 2 白鷺 2

拍攝器材：佳能 5D Mark II 相機，佳能 EOS 24–70 F2.8 鏡頭，使用三腳架

拍攝數據：焦比 f/5.6，快門速度 1/125 秒，感光度 ISO100

拍攝手法：使用中焦鏡頭（焦距 60mm）拍攝，並向樹木直線靠近，保持地平線水平。

圖 3 白鷺 3

拍攝器材：佳能 5D Mark II 相機，佳能 EOS 70–200 F2.8 鏡頭，使用三腳架

拍攝數據：焦比 f/5.6，快門速度 1/125 秒，感光度 ISO100

拍攝手法：使用中長焦鏡頭（焦距 85mm）拍攝，繼續靠近拍攝對象，注意構圖的形式
美感。

圖 4 白鷺 4

拍攝器材：佳能 5D Mark II 相機，佳能 EOS 70–200 F2.8 鏡頭，使用三腳架

拍攝數據：焦比 f/5.6，快門速度 1/125 秒，感光度 ISO100

拍攝手法：使用長焦鏡頭（焦距 105mm）拍攝；注意地平線的位置。

圖 5 白鷺 5

拍攝器材：佳能 5D Mark II 相機，佳能 EOS 70–200 F2.8 鏡頭，使用三腳架

拍攝數據：焦比 f/5.6，快門速度 1/100 秒，感光度 ISO100

拍攝手法：使用長焦鏡頭（焦距 200mm）拍攝，注意構圖的飽滿度。

作品評析：在這組案例中，透過比較，我們可以清晰地看到各畫面的不同。隨著焦距拉
長、拍攝距離縮短，畫面開始由遠景到中景到近景過渡，同時趣味點以及背
景也在發生著變化，直到樹木被局部呈現，背景中失去了地面，樹木與天空
的空間感被明顯壓縮。同時，因為距離的靠近，我們可以看到地平線上的變
化 —— 不斷出現的景物對構圖產生影響，成為攝影師不得不考慮的細節。

1.23　攝影意識

攝影意識決定了你拍攝到了什麼，以及拍攝到了多少。

意識在這裡具有專業色彩，是一種攝影意識。攝影意識具有某種敏感性，對景物影像的敏感度。具有強烈攝影意識的人，能夠比其他人發現更多更有趣的影像。比如對於風光攝影師來講，攝影意識集中表現在對景色特殊性的敏感上。也就是說，他總能發現平常景色中不平常的畫面，並表現出來。具備這種能力非常必要，它可以讓你成為一個有魅力的專業攝影師。

單純就攝影行為來講，它是一個比較個人化的事情。你的眼睛看到了什麼、對什麼感興趣，你才能夠去把它拍攝下來，如果你看不到，自然就沒有後面的故事發生了。這也從另一個層面上督促你的內心去善於發現，為了捕捉那些更多更精彩的瞬間。

攝影意識並非憑空產生，而是一種經驗累積下的自我主動意識的呈現。若想強化這種意識，只有從實踐中獲得。所以，我不得不告訴你，你需要更加勤奮才行。當然，這種實踐不一定總是發生在拍攝中，你可以從日常生活中得到訓練。你要做的就是不斷地透過你的觀察與能夠發現美景的雙眼來強化自己的這種主動性，最後使之成為一種習慣，很多行業會叫這個為「職業病」。不錯，不過這是一種令人自豪的「職業病」。因為它的最終行為是發現美，最終結果是產生美。

美無處不在，關鍵是你能否發現。訓練自己發現美的能力，並將之慣性化，對於一個攝影師來講，是創作上的福音。要做到這一點，首先得讓自己成為一個「有心」人。更多地關注自己的腳下、身邊的事物，用一顆敏感而多情的心，來重新審視那些平凡之物，定會有新的發現。

在攝影中，我們很容易發現一種現象，很多拍攝風光的攝影師會像探險者一樣執著於世界各地的奔波之中，孤獨而勤勞，他們的目的只有一個，就是尋求異域風光或不同以往的景色，並將它們拍攝下來。這是大多數風光攝影師留給我們的印象。是的，世界之大，無奇不有，這也適用於風光之中。可是相對於遠在別處的美麗風景，我們更應該關注眼前的景色。要知道，記錄自己周圍的生活環境，有時要比遠赴異域的短暫拍攝來得更有價值。有藝術大師曾經說過，生活從來不缺少美，而是缺少發現美的眼睛。在平凡而熟悉的景物中發現 敬的能力。而這種能夠發現平凡美的能力所伴隨的就是攝影意識

的覺醒和強大，以及自我成熟的認證。如果能夠做到這點，從某種意義上來講，你已經是一位成功的攝影師了。

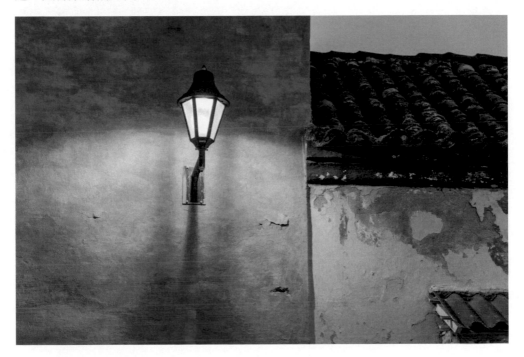

《夜色裡的路燈》

拍攝器材：尼康 D700 相機，尼克爾 24–70mm F2.8 鏡頭

拍攝數據：焦比 f/5.6，快門速度 1/30 秒，感光度 ISO200

拍攝手法：在天色尚明、路燈初亮之時拍攝，選擇路燈作為拍攝對象，重點刻畫牆壁上的光影和色彩效果；控制曝光，以牆壁亮部作為曝光依據，並適當增加曝光量。

作品評析：畫面因為混合光的關係，產生出生動的色彩變化，燈光的暖色調與天空光的冷色調相互對比，營造出濃郁的暮色氛圍，帶給人溫暖、舒適的視覺感受和豐富的聯想空間。畫面中的這般景物，只有富有觀察意識的有心人才能看到其中的美妙，並能夠將之作為表現對象進行拍攝。

《刀叉》

拍攝器材：佳能 650D 相機，佳能 EOS 50mm F1.8 鏡頭

拍攝數據：焦比 f/6.3，快門速度 1/15 秒，感光度 ISO100

拍攝手法：仔細觀察，從盤子和刀叉的形態與質感中發現美；尤其要注意反光在刀叉和盤子上的位置，以及由此而產生的明暗變化；合理控光，使用柔和的、面積較大的散射光源拍攝。

作品評析：靜物是進行觀察練習的合適對象。攝影師觀察到了光線在靜物表面所產生的光影美感，以及線條結構在曲直的交織變化中所產生的生動性，並透過簡潔的深色背景對這些生動元素作了襯托處理。

《沙灘上的痕跡》

拍攝器材：尼康 D850 相機，尼克爾 24–70mm F2.8 鏡頭

拍攝數據：焦比 f/8，快門速度 1/60 秒，感光度 ISO100

拍攝手法：在沙灘上尋找有變化性的元素，最終一處有生動的曲線劃痕的沙灘局部得到了關注；側光照明利於刻畫沙灘凹凸的紋理，製造投影效果，而此處荒草的投影與曲線結構相互交織，虛實變化中增加了視覺上的豐富性；荒草被邊緣化處理，並做了疏密安排，使其造成均衡畫面、營造氛圍的效果；安排畫面合理的留白。

作品評析：海邊的沙灘一眼望過去，除了稀疏的草叢，景緻似乎非常平淡，看上去並沒有多少值得我們去拍攝的畫面。像這樣元素單一的拍攝對象，恰恰是我們觀察和表現上的良好練習對象。透過對簡約元素的觀察，如沙灘上的線條、圖案、紋理、光影等，整理出有趣的組合和結構，是我們觀察中的有效方式。透過下圖，我們可以看到有限的元素（呈曲線結構的痕跡、草的投影以及草本身的疏密變化）是怎樣透過巧妙的組合而成為一幅簡約有趣的畫面的。

1.24 攝影情感

我們自己對世界的認識多少、對生命認知的高度、對人生和價值的判斷等都會左右我們內在的情感深度，而這將直接決定了自己會採用什麼方式和角度來表現畫面，正所謂人如畫，畫如人。

若想打動別人，首先要打動自己，這是每一個從事藝術創作的人都應做到的。如果一幅作品中沒有真感情，那就只是視覺上的刺激，無法引起觀看者的共鳴，更不會有長久的生命力。所以在拍攝中，要將自己的情感融入到畫面中，確保自己的藝術創作是有效的。要做到這一點，首先，要抓住第一印象。在很多時候，掌握住了第一印象，也就掌握住了畫面的情感因素。當我們第一眼看到景色並被吸引和打動而舉起相機拍攝時，這最初的一份感動就是我們要表現和把握的。我們需要牢牢把握那份感覺，尋找自己被打動的原因所在，思考如何組織視覺語言來將其呈現。如果丟失了那份感覺，我們的畫面便會失去當初的那份新鮮和銳感。

其次，要懷有一顆真摯的心。面對自然萬物，我們首先要確保自己的態度是虔誠的。我們尊重自然，熱愛大地，內心中有著濃濃的情感。當我們踏上創作的土地，我們的內心是溫暖而幸福的，只有這樣我們才能敏感於美，感動才能與自己常在。即使是平凡的景觀，如果我們能有一顆熱愛大地的真摯之心，在很多時候，它依然能夠為我們呈現出不平凡的美，因為我們能夠看見。再者，要擁有嫻熟的技術。嫻熟的掌握技術是我們表現情感的保證。當我們碰到讓自己動容的景色時，如果因為技術原因而失之交臂，那會是一件多麼遺憾的事情。所以，掌握一定的拍攝技術並嫻熟運用是很有必要的。面對讓人心動的拍攝對象，我們還需要懂得如何平衡畫面，自然地重現與藝術地渲染它們之間的關係，直到能夠適意為之。當然，這是一個綜合的思考和處理過程，它不僅體現在曝光、構圖、時機把握和器材運用上，更建立在以往的拍攝經驗和求知創新上。還有就是要增加自己的人生感悟和情感積澱。每一次拍攝就是與拍攝對象的一次對話，也是跟自我的一次對話。一幅作品，就如同是一面鏡子，它能映出他人，也能照出自己。

《海浪》

拍攝器材：尼康 D700 相機，尼克爾 70–200mm F2.8 鏡頭

拍攝數據：焦比 f/4，快門速度 1/100 秒，感光度 ISO200

拍攝手法：海浪的澎湃力量能帶給人強烈的情感共鳴，使用長焦鏡頭捕捉海水
中的波浪瞬間；清晨的陽光將湧起的波浪照亮，可以突顯其立體和
動態效果。

作品評析：攝影師選擇海水中的波浪來拍攝，透過捕捉其湧動的高潮瞬間，賦
予海浪以生動的形態和動態特徵，同時，晨光將波浪塑造得精彩異
常，充滿了力量感，在周圍深暗的海水襯托下，更加吸引人心。

《暮色》

拍攝器材：尼康 135 相機，尼克爾 70–200mm F2.8 鏡頭

拍攝數據：焦比 f/8，快門速度 1/15 秒，感光度 ISO200

拍攝手法：使用螢光燈模式拍攝，營造畫面的藍色調效果；較慢的快門速度設置，使小舟和人物虛化；採用橫畫幅拍攝，更全面地描述小樹周圍的環境狀況，營造更加廣闊、寧靜的畫面氛圍。

作品評析：對於這幅照片來講，我們首先會被它的冷色調感染，繼而產生一種薄暮時分的寧靜聯想，同時畫面中簡約的元素，以及視覺中心精彩的動靜和虛實處理，進一步增加了畫面的靜謐氛圍，並帶來生動的視覺吸引，尤其是在水面所營造的倒影結構中。

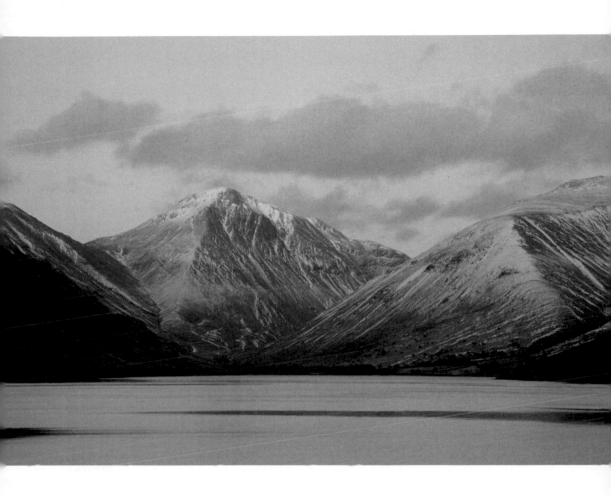

《彩色的山脈》

拍攝器材：佳能 1D 相機，佳能 EOS 70–200mm F2.8 鏡頭，使用三腳架

拍攝數據：焦比 f/10，快門速度 1/10 秒，感光度 ISO100

拍攝手法：利用天空和湖水的留白處理簡潔畫面，突出被霞光染紅了的雲朵和山脈；採用長焦鏡頭截取山脈局部，在構圖中突顯最明亮、精彩的山體。

作品評析：當我們看到像眼前這樣的景色時，恐怕沒有人不為之動容。這幅畫面以精彩的構圖和時機捕捉為我們保留住了這份感動。畫面中柔和的陽光與天空光將山脈塑造得美妙動人，尤其是因為山脈上白雪反射光線所產生的微妙而豐富的冷暖過渡和色彩變化，使畫面主體看上去熠熠生輝，神聖迷人。

1.25　空間

　　空間的表現，有自己的規則和定律，這為我們掌握空間的表現技巧提供了重要的依據。

　　空間對於攝影人來說，再熟悉也不過了，我們幾乎所有的拍攝行為都是在空間中發生的，我們獲取的所有畫面也幾乎都是對空間的複製和再現。同時，我們還要解決一個比較現實的問題，就是如何在二維的畫面上生動呈現出三維的立體空間效果。而在由空間向平面的轉化中，就體現著我們拍攝者對空間的處理手法和藝術訴求，而這也正是攝影人要努力學習和實踐的內容。接下來，我們將從空間表現的四個核心方面來為大家分別講解空間的表現方法，以幫助讀者達到舉一反三的學習效果。

空間透視

　　在我們的視覺中，空間是有透視性的。也正因為透視的存在，才讓我們能夠充分地感受到空間的存在。所以，在畫面中營造空間的透視效果，就變得理所當然。空間透視主要體現為在人眼觀察遠近不同距離的物體時，會產生近大遠小、近深遠淺、近處清晰遠處模糊等現象，主要表現為線性透視、空氣透視兩種。我們在拍攝中嘗試尋找和營造空間的這種透視特徵，就可以在畫面中獲得良好的空間效果。

空間光影

　　不同的光線所產生的明暗光影效果，可以加強或者減弱景物的空間和立體效果。比如側光照明就可以在景物身上產生鮮明的明暗反差和過渡效果，從而使景物的立體感得到加強；而順光照明則會將景物身上的陰影消匿，保留大面積的高光區域，從而使景物看上去更加扁平；而逆光照明會使景物的大部分處於陰影之中，從而使其呈現出剪影形態，除非擴大高光區域的面積，否則將不利於景物的立體表現。此外，陰影也具有透視的效果，利用陰影的透視效果可以幫助畫面增強空間感。

空間層次

　　營造空間的層次感，可以使畫面看上去更有深度，而富有節奏的空間層次，可以渲染出畫面的韻律感。空間層次的營造來自於畫面對前景、近景、中景、遠景和背景的巧妙處理，尤其是前景、中景和背景的設計，要根據主體的位置進行或簡約或對比或連繫的配置。而線條是我們處理畫面的重要元素，因為當它不斷深入畫面時，往往可以同時引導觀看者的視線深入畫面，使空間層次變得緊密而整體，從而將空間效果淋漓盡致地體現出來。

空間虛實

　　儘管空氣透視也可以產生空間上的虛實效果，如近處清晰、遠處模糊，或者是近處的色彩飽和、遠處的色彩黯淡等，但是這裡重點要說的空間虛實主要來自於器材的營造效果 —— 焦點和景深所帶來的虛實變化。當我們透過控制景深的大小來使畫面的景物變得部分清晰、部分模糊時，就會產生一種空間氛圍，這跟我們的眼睛聚焦於近處或遠處等不同位置時所感受到的空間虛實有著同樣效果。

《河流》

拍攝器材：尼康 D800 相機，尼克爾 16–24mm F2.8 鏡頭

拍攝數據：焦比 f/8，快門速度 1/200 秒，感光度 ISO200

拍攝手法：河流蜿蜒至畫面深處，產生鮮明的線性透視效果，不僅可以增強畫面的空間深度感，而且還可以形成引導觀看者視線的作用。

作品評析：在這幅畫面中，空間與透視是表現的主要元素，呈曲線形態的河流帶有鮮明的空間透視特徵，它牽引著觀看者視線在畫面中移動，而背景中的霧氣則進一步增加了畫面的空間虛實效果。

《沙漠》

拍攝器材：佳能 1D Mark 相機，佳能 EOS 70–200mm F2.8 鏡頭，使用三腳
架

拍攝數據：焦比 f/11，快門速度 1/90 秒，感光度 ISO100

拍攝手法：注意觀察沙丘上的光影變化，使明暗層次變得鮮明，沙丘形態變得
生動，整個景觀變得富有反差和節奏感，要注意及時拍攝。

作品評析：在由明暗光影與空氣透視所帶來的空間過渡和虛實對比之下，畫面
的空間意境得以突顯，主體的結構趣味得以生動，尤其是明與暗的
生動對比和過渡所產生的節奏感，以及對沙丘的分割和表面結構的
彰顯，都帶來更加豐富和誘人的視覺效果。

《秋霧瀰漫的湖》

拍攝器材：瑪米亞（マミヤ；Mamiya，又譯為間宮）120 相機，100mm 焦距，
　　　　　使用 0.3 漸層彩色濾鏡

拍攝數據：焦比 f/16，快門速度 1 秒，感光度 ISO100

拍攝手法：瀰漫的晨霧使湖面上的景物看上去若隱若現，營造出一種美妙的詩
　　　　　畫意境；湖面上的石塊和小樹與背景中的景物形成近處清晰、遠處
　　　　　模糊的虛實對比效果，增強畫面的空間氛圍；注意樹木元素的空間
　　　　　安排，使其前後交錯排列分布，富有秩序。

作品評析：攝影師透過合理的曝光控制，將霧氣瀰漫的湖水景觀表現得清新淡
　　　　　雅，富有水墨意境。這一方面得益於霧氣的營造效果，另一方面得
　　　　　益於攝影師對畫面景物的安排和設計，使之富有濃淡虛實的變化，
　　　　　並形成視覺上的均衡效果。

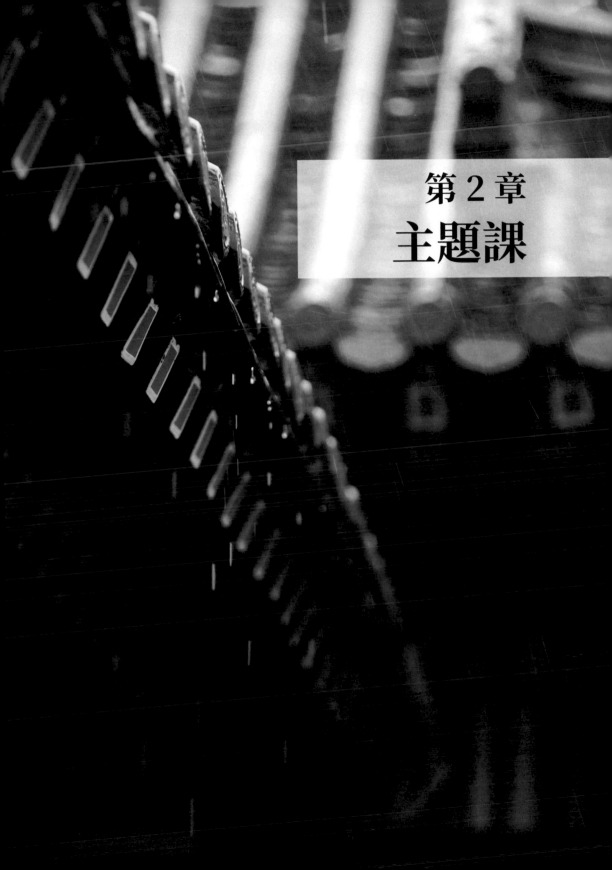

第 2 章
主題課

2.1 天氣

　　天氣在攝影中承擔著重要的角色，對於拍攝進度和畫面效果有著深刻的影響，它既可以成為我們的拍攝對象，也可以成為我們尋求某種特殊意境的環境因素來加以運用。

　　一位攝影師若想拍攝晚霞風光，客觀地說就必須要等到有晚霞的那一刻才能得償所願，從這一點上來說，天氣對於攝影師，就如同是一個任性的魔術師，它隨意施展魔法，攝影師則需要靜待其變。天氣作為一種氣候現象，當然有著各種不同的氣象，甚至每時每刻都有變化，它受溫度和氣流等因素的影響，在一天中甚至可以呈現多種天氣狀態，比如早晨還是霧氣籠罩，上午就成了大晴天，而中午過後又烏雲密布，不久便雷雨交加，雨過天晴後，你可能會發現一道彩虹橫貫天際，到了傍晚卻又來個火燒雲和晚霞天，而在這從早到晚一系列的天氣魔法中，就包含著攝影師不辭辛勞去追逐的美妙畫面。這也使得攝影師在外出拍攝時必須對天氣加以關心和考慮，甚至會依據變化的天氣情況而改變自己的拍攝計劃。之所以這麼做，正是因為天氣的不可控和變化多端。除了天氣中那些獨特而美輪美奐的景色現象吸引著攝影師的目光之外，天氣的重要性主要還體現在對太陽光和環境氛圍的影響上。瞬息萬變的天氣會產生瞬息萬變的光線，並因此改變環境的氛圍，而這也是攝影師在對天氣的掌握中最具挑戰性的一課。攝影師需要在實戰拍攝中不斷加深對不同天氣狀態下光線的變化的認知，以及理解如何掌控它們，並能夠懂得把握最佳時機，營造最佳氛圍。

特殊天氣

　　天氣變化萬千，但對於攝影師來講，更具吸引力的是那些特殊天氣所帶來的獨特景象。因為特殊之下自有不凡，所以當有特殊天氣出現時，絕不應該是攝影師待在屋裡喝咖啡的時候。所謂特殊，是指不常見的異象，這時往往氣象變化劇烈，容易產生奇異的景觀。除了晴天、陰天這些常見天氣之外，像霧天、雷雨天、霜雪天等就屬於特殊天氣。霧氣會帶來神祕、簡約的畫面意境，有時甚至還會出現「佛光」；烏雲密布的雷雨天則容易產生「光柱」，甚至還會有彩虹產生；而霜雪天會產生如霧凇、冰凌等獨特景觀。

光線

　　不同的天氣可以產生不同的光線，可以是直射光，也可以是散射光，還可以是直射光與散射光同時存在，有時攝影師為了拍攝到精妙的光線，甚至會對某種天氣不懈地追逐。鑒於光線的多變，攝影師對於不同天氣之下的光線要學會準確地分析和運用，並懂得如何曝光。比如在晴天之下，光線多為直射光，從早到晚，光線由弱變強再變弱，變化相對穩定；但是當天空出現朵朵白雲時，光線的性質就會因為白雲的遮擋而變得柔和，且在短時間內會有戲劇性的強弱變化，這時曝光就會變得富有挑戰性，在把握瞬間的同時還需要不斷地對景色重新測光。

時機

　　懂得掌握拍攝的時機，會幫助你成就佳作，尤其是在面對變化多端的天氣時。拍攝的時機存在於拍攝之前的充足準備和拍攝之中的精準凝固瞬間。若想拍攝到美妙的天氣畫面，一方面要尊重機會，另一方面也要經歷拍攝前的辛勞，因為機會總會垂青於有準備的人。而當絕美的天氣景色出現在你面前時，你還需要能夠臨急不亂，熟練地運用器材，並能正確地運用構圖、曝光等相關技巧來將其藝術化地精彩呈現才行。所以，成功地把握最佳時機，來自於攝影師過往的拍攝累積和個人修養。

準備

　　拍攝前，做好準備很重要，尤其是在天氣對拍攝有關鍵作用的時候。首先要查看當地的天氣預報，知曉天氣情況，備好所需要的工具和衣物。比如如果有雨雪天氣，就需要準備好雨衣、保暖衣服、防滑鞋、棉手套、相機防雨罩等相關物品，並要增加備用電池的數量，因為低溫會減少電池的使用時間。其次，要根據所拍主題的內容及天氣情況，選擇相應的拍攝附件，如濾鏡、快門線、手電筒或閃光燈等。比如若要在晴天狀態下拍攝虛化的流水，如果沒有中性灰度濾鏡，恐怕就會因為光線太強而影響創作效果。

《曦照村野》

拍攝器材：尼康 D7000 相機，尼克爾 70-200mm F2.8 鏡頭，使用三腳架

拍攝數據：焦比 f/8，快門速度 1/30 秒，感光度 ISO200

拍攝手法：提前選好拍攝位置，在陽光初照山谷時拍攝，注意掌握拍攝時機，以營造最佳畫面意境。

作品評析：這幅照片，柔美的光線、動人的光影、充滿活力的色彩、神祕的霧氣等都在攝影師準確的角度和畫面組合中得以生動展現。

《海上神光》

拍攝器材：哈蘇 120 相機，哈蘇 180mm F4 鏡頭

拍攝數據：焦比 f/8，快門速度 1/125 秒，感光度 ISO200

拍攝手法：特殊天氣下拍攝，捕捉從雲層投射下來的區域光撒向海面時的精彩畫面；注意畫面層次的控制，利用地平線與雲層線分割畫面，營造簡潔的線面結構。

作品評析：特殊天氣往往可以帶來特殊的景觀現象，進而造就佳作。在這幅照片中，密布的烏雲和深暗的海面營造出緊張的畫面氛圍，而投射在海面上的區域光則為這一緊張氛圍帶來幾絲活力的氣息，配合金色的背景影調，使畫面充滿了大自然的神祕色彩。

《雨後雙虹》

拍攝器材：佳能 7D 相機，佳能 EOS 24–105mm F2.8 鏡頭

拍攝數據：焦比 f/8，快門速度 1/30 秒，感光度 ISO100

拍攝手法：彩虹的出現可遇不可求，而讓人振奮的是同時出現兩條彩虹；天空中
的光線會隨著雲層的變化而瞬息萬變，所以需要準確把握拍攝時機。

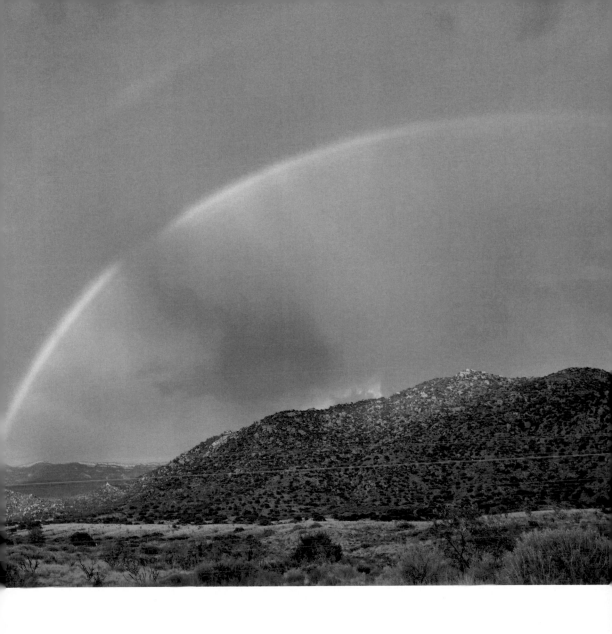

作品評析：攝影師在風雨過後及時捕捉到了彩虹與陽光交相輝映的精彩瞬間，
這使得這一山地景觀別具風采。處於陰影之中的前景和被光影刻畫
的山脈在彩虹的映襯之下，呈現出大氣磅礴的景象，一種山地的壯
美意境躍然紙上。

2.2　灰濛濛

　　灰濛濛的天氣下，因為空氣中水分或顆粒物的增加而使得大氣的濃度增大，從而影響到空氣的透明度。

　　灰濛濛的天氣往往不受人待見，霧天還好，但是塵霾天是真的影響心情。但現在有霧跟塵霾的天氣還真不少，雖然對日常生活有一定的影響，但是在攝影師的眼裡，貌似也沒有那麼不堪，至少霧霾天氣會帶來朦朧的畫面意境，比青天白日的效果要含蓄神祕得多，別有一番滋味，所以許多攝影師也愛在這種天氣裡拍攝。隨著觀看距離的增加，大氣的厚度和濃度也在增加，由此造成近處清晰、遠處模糊的景觀效果。隨著霧或塵霾的濃淡厚薄的不同，這種近清遠處的效果也在變化。通常特別濃、重的霧霾天氣就不再適合於拍攝，因為其透明度太弱，會影響畫面的意境效果。相反，薄、輕的霧霾天氣則是良好的選擇，能夠將朦朧之意、空間之感、神祕之境表達得生動豐富。那麼，灰濛濛的天氣下，我們在拍攝時又有那些具體的表現方法可用呢？

確定視覺中心

　　畫面要先確定好視覺中心，只有中心確定了，才能順利地進行畫面的設計和構思，做好取捨安排。通常主體是清晰的，而背景是模糊的、用來襯托的。

運用對比

　　霧霾天氣下存在著豐富的虛實明暗等變化，這其中的對比效果是我們重要的表現手法。比如虛實，我們要做到以虛襯意、以實達題的效果；比如明暗，則要注意畫面中光線的狀況，若是直射光的條件，就要注意其對於雲霧等元素的塑造和光照效果，在許多情況下，直射光可以產生「神光」，甚至會帶來色彩冷暖上的變化；若是柔光，則會讓畫面看上去更加陰柔，明暗對比效果趨於柔和。

簡約畫面

　　霧霾天氣可幫助我們做好減法，將背景模糊、遮蔽掉，達到藏拙遮醜的美化效果。簡約可幫助我們展現主題，渲染畫面氛圍，營造朦朧意境，提高畫面表現力，突顯主體。

營造畫面意境

　　灰濛濛的天氣可以增加空氣透視的效果，強化空間意境，尤其是在強烈的虛實對比之下，空間層次效果會更加鮮明生動；而模糊的效果則可以營造朦朧如詩的畫面意境，帶給觀看者想像的空間；若同時配合景物的選擇和影調的渲染，可以強化霧霾天氣下的神祕氛圍，增加畫面的吸引力。

把握時機

　　此外要注意掌握拍攝的時機，因為霧霾是動體，受氣流和氣溫影響較大，所以要注意霧霾的狀態，尋求霧霾與景物最具生動性的時刻拍攝。

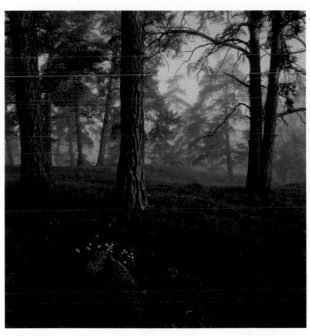

《松林》

拍攝器材：Rolleicord120 相　機，Rolleicord80mm F2.8 鏡頭

拍攝數據：焦比 f/8，快門速度 1/30 秒，感光度 ISO200

拍攝手法：在清晨有霧的時間段拍攝，利用霧氣營造虛實效果和靜謐氛圍；側光照明，刻畫樹木的立體質感；在前景中加入過渡性元素，如一塊石塊或者一簇花叢等。

作品評析：林中的霧氣無疑增加了畫面的透視效果和神祕氛圍，輕柔的太陽光則為畫面帶來明暗變化，溫暖的色調使得這一靜謐的景觀看上去富有了生機和活力。

《人像》

拍攝器材：尼康 135 相機，尼克爾 24–70mm F2.8 鏡頭

拍攝數據：焦比 f/3.5，快門速度 1/400 秒，感光度 ISO200

拍攝手法：午後在逆光條件下拍攝，利用大氣中的顆粒物營造霧濛濛的視覺感；使用小景深虛化背景。

作品評析：處於中景中的人物，我們可以明顯地感受到其被周圍的大氣所包裹，因而顯得有些模糊不清。儘管如此，她依然與背景有著鮮明的對比關係，顯示出生動的空間意境。逆光使人物與環境中的景物輪廓發著光，在明暗對比中襯托出人物放鬆、閒適的情態特徵，配合暖色調，渲染出一種靜謐、祥和的氛圍。

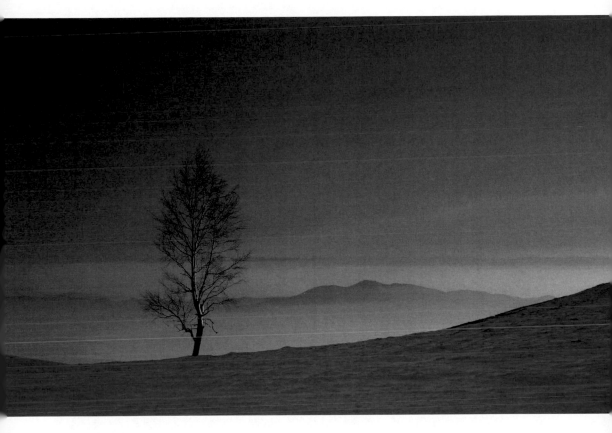

《晨曦中的樹》

拍攝器材：佳能 1D Mark II 相機，佳能 EOS 70–200mm F2.8 鏡頭

拍攝數據：焦比 f/8，快門速度 1/60 秒，感光度 ISO100

拍攝手法：選擇合理的拍攝角度和時機 —— 用尚處於陰影中的雪地作前景，分割畫面，營造冷暖對比效果；用金色的太陽光製造明暗效果，刻畫樹木的立體形態；用朦朧的晨霧營造虛實效果，增加畫面的空間意境。

作品評析：清晨美妙的光線 —— 金色的太陽光與清冷的天空光帶來獨特的冷暖色調，突出了主體，渲染了晨曦氛圍，同時簡潔的構圖增加了畫面的簡約意境，並且在晨霧的襯托下，更具畫意美感。

2.3　水光瀲灩

　　水沒有固定的形態，且表面反光，其形態和色彩較容易受環境的影響。在很多時候，水的這一敏感、多變的特性能夠為攝影帶來更豐富的表達可能性。

　　水面的反光，這是水的質感特徵之一，它可以製造投影，使水面因為投影天空和地面的景物而產生豐富的色彩變化。相較於晴天條件下的直射光，陰天或陰影中散射光的條件更能夠強化水面的反光特性。在風平浪靜的時刻，如同鏡面的水面投射出地面和天空景物的投影，而這時攝影師通常會運用均衡構圖營造上下對稱的影像結構，發揮水面帶來的第二空間的視覺魅力。要拍攝平靜的水面，適宜選擇在清晨或傍晚時刻，此時的大氣溫度與水的溫度相差不大，不容易產生氣流，而且清晨的水面較可能遇到霧氣，霧氣可以將平凡的景觀變得富有變化和層次，這對於增加畫面的意境和神祕氣氛大有裨益，而且還可以達成簡約畫面的作用。在我們平時以水為對象的拍攝中，湖海河流都是重要的拍攝題材。在拍攝湖海河流時需要注意：

處理地平線

　　湖海等水面上的地平線不僅分割畫面，而且也是水面倒影與地面和天空景物的交接線，地平線在畫面中過於居中會帶來呆板之感，此時可以遵照黃金分割定律，安排地平線在畫面三分之一或者三分之二左右的位置上，如果想要著重表現水面及倒影，那麼可以將地平線配置在三分之二甚至更多的位置上，如果水面及倒影只是襯托地面景物，那麼地平線可以配置在三分之一甚至更少的位置上。

快門速度

　　快門速度的快慢可以凝固或者虛化水的形態，為畫面帶來不同的效果。比如把快門速度設置在 1/2 秒至 2 秒間，可以在確保水流能夠呈現某種肌理的同時，又呈現一種朦朧感。若將快門速度設置在 1/125 秒及以上，則可以將水流凝固下來，可以清晰地看見濺起的水珠和水流的狀態。不過因為水的流速會根據環境條件而發生變化，所以理想的快門速度需要進行多次試驗才能最終確定。

選擇局部

　　選擇局部可以帶來更多的趣味畫面，有時湊近溪流拍攝它的一個小漩渦，或者拍攝一塊被水沖刷到光滑的岩石也別有趣味。此時，要注意周圍環境對水流的影響，因為水流會反射它周圍景物的光線色彩，如果周圍環境色彩豐富，天氣又是個大晴天，就可以把水流拍攝得流光溢彩、華麗繽紛，當然這限於水流不被過度虛化的情況下。

拍攝時間和地點

　　對於湖海風光，最為誘人的時刻一般出現在早晨和傍晚時刻，因為這一時間段內的光線位置較低，而且色彩無比華麗，伴隨出現的天氣現象如多彩的雲層、美麗的霞光等都是形成美麗畫面必不可少的因素。筆者的建議是你在拍攝的前幾天最好先去實地進行偵察，確定最佳的拍攝位置後再擇日前往拍攝。

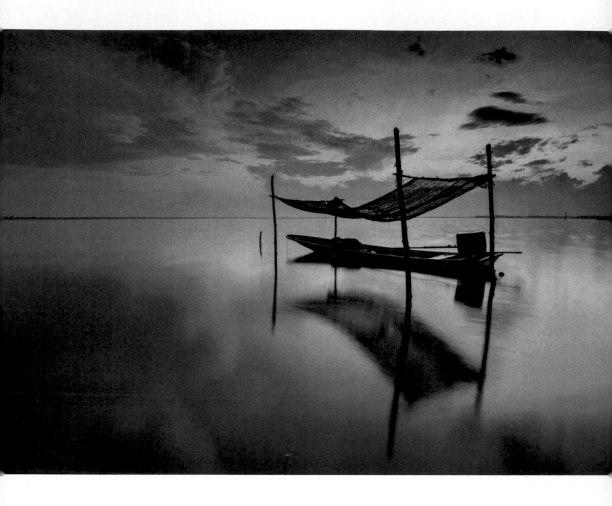

《水天一色》



拍攝器材：佳能 5D Mark II 相機，佳能 EOS 70-200mm F2.8 鏡頭，使用三腳架

拍攝數據：焦比 f/8，快門速度 1/15 秒，感光度 ISO100

拍攝手法：在拍攝時要保持地平線水平，才能確保畫面穩定；將地平線和主體皆構置於畫面的黃金分割位置；利用水面倒影製造虛實效果，以獲取水天一色之意境。

作品評析：像畫面中這樣的景觀，是許多攝影人喜聞樂見的拍攝對象。原因不僅在於其本身所具有的獨特的光色美感，還在於多重空間下所產生的夢幻氛圍。在主體明確的條件下，畫面意境更能打動人心。



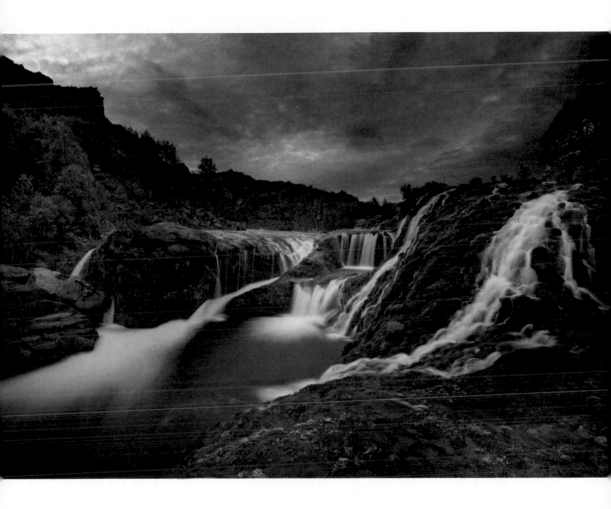

《水瀑》

拍攝器材：尼康 D800 相機，尼康 16–24mm F2.8 鏡頭，使用 0.3 漸變中灰
濾鏡（Graduated Neutral Density Filter，簡稱中灰漸變鏡或
GND），使用三腳架

拍攝數據：焦比 f/16，快門速度 4 秒，感光度 ISO100

拍攝手法：運用慢門拍攝，虛化流水；用三腳架穩定相機，確保畫面清晰；合
理控光，使用濾鏡平衡天空與地面的亮度反差。

作品評析：這張照片採用低角度仰視拍攝，使瀑布形態看上去更加高大，並利
用地面所形成的弧形線來進行構圖，增加了畫面的生動性，而烏雲
密布的天空作為背景，為虛化的瀑布流水渲染出了緊張的氛圍，使
畫面看上去更加神祕。

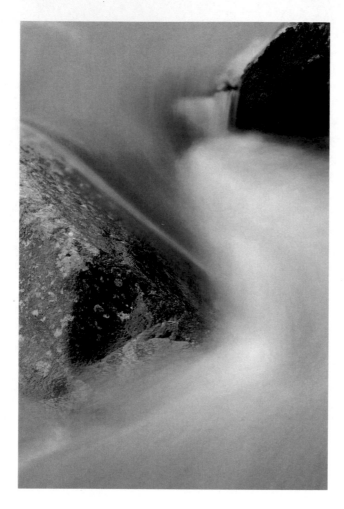

《溪流內景》

拍攝器材：佳能 6D 相機，佳能 EOS 70-200mm F2.8 鏡頭，使用三腳架

拍攝數據：焦比 f/11，快門速度 2 秒，感光度 ISO100

拍攝手法：注意觀察溪流的局部，發現趣味元素，像畫面中五彩斑斕的岩石和呈「S」形的水流；用較慢的快門速度虛化水流，與岩石形成動靜、虛實的對比效果。

作品評析：從局部中捕捉趣味，是我們攝影中重要的拍攝視角，通常從整體中截取局部，可以獲得更加抽象和富有想像空間的畫面效果。在這張照片中，攝影師透過對溪流中的岩石和溪流局部形態的框取，獲得了流光溢彩的生動效果。

2.4　古色古香

　　在我們的拍攝意識中，在我們尋找拍攝對象、經營畫面內容、營造畫面意境之時，會有意或無意地嘗試去尋求富有傳統美感和意蘊的畫面效果。

　　在我們悠久的歷史文化傳承中，古風遺韻之下的審美趣味和追求，似乎已經深深地扎根在我們的意識之中，對我們的生活產生深刻的影響，也與我們日常的審美取向有著千絲萬縷的關係，而這也不可避免地會在我們的攝影創作中產生漣漪。所以，我們會看到許多建立在傳統審美形態之上的、具有古色古香意蘊的攝影作品。那麼，在我們的日常拍攝中，當我們想要表現此類景物或者是畫面時，又當如何來進行呢？需要注意哪些問題呢？

修心

　　我們攝影師要增加自己在傳統文化上的底蘊，要心中有古意，才能拍攝畫面會有古風。我們要對傳統文化之下的美學內涵和意境訴求有豐滿的認知和理解，並在自己的意識中形成相對完整和成熟的美學架構，且能夠將之運用於畫面審美的表達。而要達到這一點，閱讀自然是少不了的，但這並不僅僅局限於書籍，還包括各種表達古意的藝術形式，如詩詞歌賦、畫作、字帖、展覽，甚至是庭園建築等，我們需要廣泛涉獵，大量積累。

練技巧

　　要善於運用攝影的語言技巧去營造和構建古色古香的畫面和意境。這裡有許多的元素可供運用，也有許多的方法可供選擇。比如色彩元素的運用，色彩含有情感的隱喻，有冷暖、明暗、飽和度等方面的對比關係，而這些可以在我們表達古色古香的畫面時形成重要的作用，首先它可以渲染畫面的氛圍和意境，不同的色彩運用，以及色彩間對比的處理和色調的整體控制，都可以為我們的畫面訴求提供表現力。再比如說形式，由不同的畫面結構和層次關係所形成的生動形式感，包括拍攝對象自身的結構特點、畫面構圖中有意為之的形式，都可以為古色古香的畫面提供豐滿的意蘊內涵，像一些本身就具有古韻的建築、園林、雕刻等，就很適合一種與其情趣相契合的構圖形式，像錯落有致、簡約留白、對稱呼應等，都可以運用來進行表現。

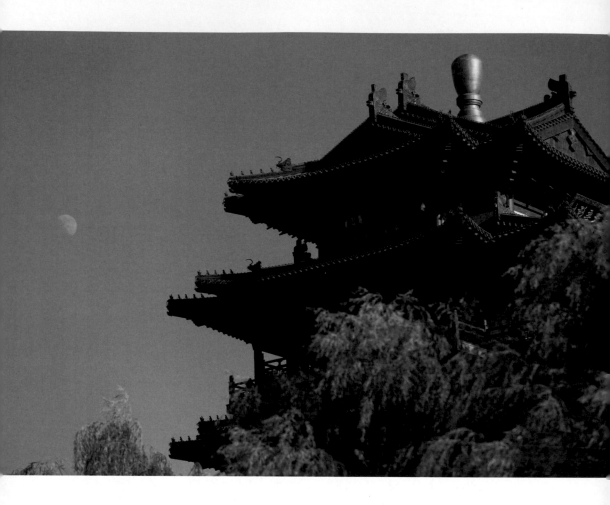

《古建築》

拍攝器材：佳能 5D Mark III 相機，佳能 EOS 70–200mm F2.8 鏡頭

拍攝數據：焦比 f/3.5，快門速度 1/2500 秒，感光度 ISO100

拍攝手法：使用長焦鏡頭拍攝古樓的局部；注意調整拍攝角度，將月亮與古建築置於合理的位置，並避免前景中的柳樹過度遮擋主體，尤其是左下角的柳樹，要與建築拉開一定的距離。

作品評析：在有些時候，我們會發現月亮先於落日出現在空中，這張照片就充分利用了這一現象，將月亮與古建築同置於藍天之下，形成一種古韻意味，帶給人豐富的想像空間。

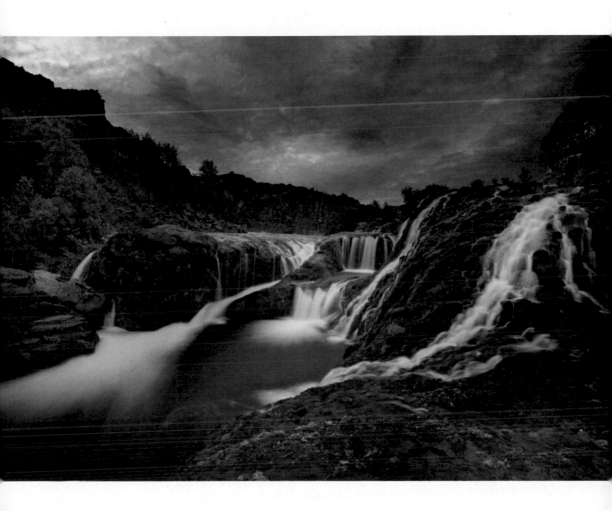

《雙月》

拍攝器材：佳能 5D Mark III相機，佳能 EOS 70-200mm F2.8 鏡頭，使用三腳架

拍攝數據：焦比 f/16，快門速度 6 秒，感光度 ISO100

拍攝手法：注意觀察明亮的橋洞及其水中倒影的形態，選擇從側面角度拍攝，製造「彎月」的視覺效果，並對橋洞內的裝飾光測光，營造大反差效果，將高光之外的橋體和水面都置於黑暗之中，從而達到簡潔畫面、突顯「彎月」的效果。

作品評析：這幅照片巧妙利用了古橋橋洞的結構，並透過獨特的角度選擇，結合水中倒影，營造出富有想像力的「彎月」形態。畫面的寫意氛圍濃郁，抽象效果強烈，帶給人新穎獨特、賞心悅目的觀看感受。

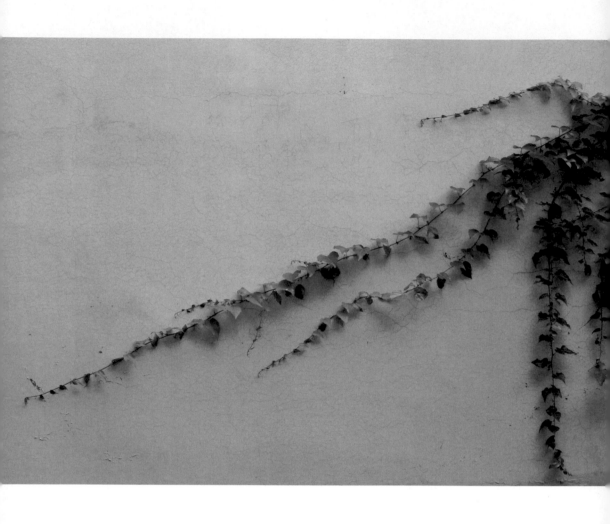

《綠意》

　　拍攝器材：佳能 5D Mark III 相機，佳能 EOS 70–200mm F2.8 鏡頭

　　拍攝數據：焦比 f/2.8，快門速度 1/640 秒，感光度 ISO100

　　拍攝手法：截取爬牆虎的局部，利用白牆的留白效果襯托爬牆虎的形態，營造
　　　　　　　疏密有致的畫面效果。

　　作品評析：這張小風景照片簡約生動、細節豐富、影調柔和，畫面主體富有線
　　　　　　　性美感，帶給人雅緻的視覺享受。

2.5　清涼假日

　　身體與水的碰撞所帶來的情緒變化具有強烈而直接的感染力，而在這種碰撞中所產生的豐富精彩的畫面更成為夏日之下攝影師重要的拍攝題材。

　　夏日炎炎，人也容易變得慵懶，百無聊賴的情緒讓熱情消匿而昏昏欲睡。此時，身體渴望的是什麼？可能沒有比享受一瓢涼水的舒暢來的更加迫切的了。當水流過身體，帶走過多的熱量，留下清涼的感受，與高溫的暫時隔絕似乎也讓人們眼中的一切變得生機盎然起來。那麼，這種在炎炎夏日下的「水之狂歡」，我們又該如何拍攝呢？

人與水的關係

　　不管畫面內容如何地豐富多彩、變化萬千，對於我們的拍攝來講，萬變不離其宗，那就是集中處理好一組關係 —— 人與水的關係，並在這一組關係中，去盡可能地發現更多富有趣味和感染力的細節與表現角度，就可以讓我們的拍攝變得妙趣橫生起來。而在處理這一組關係之時，我們一定要知道，關係是拍攝的切入口，真正賦予畫面精彩內容的還是當時當地存在著的和正在發生的故事細節，即需要我們學會大處著眼、小處著手，立足人與水的互動性，去捕捉和表現趣味瞬間。

動態表現

　　我們知道，不管是人物還是水，都具有亦動亦靜性，而且受現場光線的影響鮮明，尤其是當人與水發生關係時，往往更具有鮮明的動感特徵。這就需要我們對「動態」做出適宜的表現選擇，而恰恰也在這一需求中，蘊含著豐富的表現可能，許多攝影師可以在這其中大顯身手。比如對動態的處理，根據現場不同的動態特點，我們可以透過控制快門速度來做不同程度的虛化處理或靜態表現；比如對動態瞬間的捕捉，透過對拍攝角度和細節的選擇，以穩健的抓拍能力對精彩瞬間進行刻畫；比如對現場光線的處理，不管是自然光還是混合光，是散射光還是直射光，都要根據現場景物動靜狀態和環境做分析，選擇最適合景物刻畫和畫面氛圍的光線來表達。

拿捏情緒

　　除了以上的表現角度和細節之外，更為重要的是畫面情緒的拿捏，即在人與水的關係碰撞中所產生的「狂歡」氛圍。只有將氛圍在畫面中精彩地展現出來，才能真正讓觀看者感受到那份清涼，以及由此而生的種種情緒。

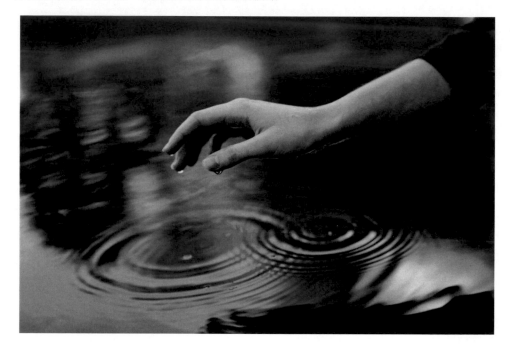

《水漾》

拍攝器材：尼康 D800 相機，尼克爾 24–70mm F2.8 鏡頭

拍攝數據：焦比 f/2.8，快門速度 1/60 秒，感光度 ISO200

拍攝手法：捕捉富有情緒的局部，獲得以小見大的表現效果；手被稱為人的第二張面孔，它內含有豐富的意義和情感，所以在畫面中嘗試表現手的情感。

作品評析：安靜的手、流動的水面、將滴未滴的水滴，以及水面的反光和畫面的冷色調處理，都營造出一種內斂的情緒，產生出似水流年、歲月靜好般的意境效果。

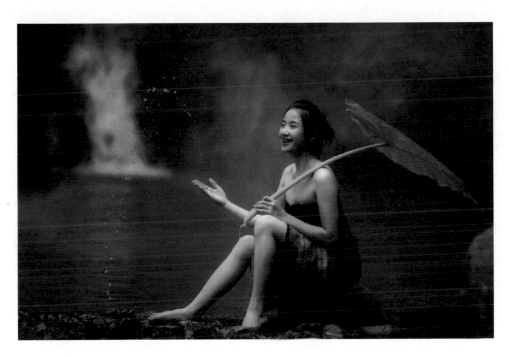

《清涼》

拍攝器材：佳能 5D Mark II 相機，佳能 EOS 24–70mm F2.8 鏡頭

拍攝數據：焦比 f/2.8，快門速度 1/150 秒，感光度 ISO200

拍攝手法：使用柔和的自然光照明，刻畫人物柔美的形態；選擇瀑布環境拍攝，營造夏日清涼的氛圍，並捕捉人與水在互動中的精彩瞬間。

作品評析：這張照片可以使人鮮明地感受到一種輕鬆、舒適的清涼氛圍，這來自於攝影師對人物快樂、放鬆的神情與揚起的水珠的捕捉，以及背景瀑布的精彩景色。

《閒適時光》

拍攝器材：佳能 5D Mark III 相機，佳能 EOS 70–200mm F2.8 鏡頭

拍攝數據：焦比 f/5.6，快門速度 1/125 秒，感光度 ISO100

拍攝手法：注意模特兒的姿勢，使其形態與岩石形成某種協調感 —— 以內斂的身姿形成「Z」形結構；人物性感的泳裝，以及周邊的環境可以增加觀看者的想像空間；後製調整畫面的色調，使其傾向於懷舊色調。

作品評析：這張照片的人物身姿與畫面環境巧妙融合 —— 其內部的「Z」形結構以及外部的四邊形輪廓，與堅硬的岩石結合得相得益彰，使人物形態更具魅力，加上色調的渲染，整個畫面看上去充滿了動人的情緒。

2.6　柔軟時光

　　要捕捉柔軟時光的瞬間，就要攝影者能夠捕捉到那些可以精彩呈現柔軟時光特徵的瞬間狀態，也就是要首先能夠觀察到那些情感流露的瞬間，而後能透過攝影技術準確生動地將其拍攝下來。

　　我們知道，攝影是光影的魔術，它透過拍攝時間段紀錄的光影來保留時光流逝中的一瞬，因此也可以說，攝影是收藏時光的藝術。它為我們的生活提供一種現實紀錄，證明那場時光的存在，供普羅大眾的我們緬懷和追憶。因為生命流逝的悲傷色彩也使得這種時光的留存本身具有了豐富的情感氣息，而我們也似乎對那些溫情的、放鬆的、溫馨的情感流露更具好感。因為這些富有溫度的美好瞬間可以幫助我們留戀世間，對抗那不可阻擋的冰冷終點。所以，當我們看到那些柔軟的時光片段，會不由自主地心生感動，自發地想要去拍攝和記錄。而作為記錄者，如何能夠更生動準確地捕捉下這些時光瞬間，無疑是每一位攝影者都要面對的問題。當我們要對某一事物進行呈現時，基本思路大約就是首選那些最具張力和感染力的狀態作為呈現對象。

　　在攝影中我們通常會說，看到是第一步，只有看到，才可能會拍到。看不是四處亂看，而是有目的性的觀看，要能夠覺察到事物狀態與拍攝者內心相碰撞的那個點，如果掌握不到這個點，那很可能就不會產生拍攝的衝動，也就不用再妄想拍攝到精彩的畫面了。很多攝影者拍攝不到畫面，問題大多就是出在觀察上。觀察到的畫面沒有感動、沒有刺激，那麼拍攝作品也就會變得死氣沉沉。所以嘗試提高自己的敏銳度，加強自己的觀察能力是很重要的一步。

　　而至於如何將精彩凝固，則要看攝影者的瞬間反應能力，以及對器材、攝影技術等工具的掌握程度。如果你對自己的器材一知半解，對攝影技術生疏不解，那麼在面對稍縱即逝的精彩瞬間時，就很難把握住機會，可能會在一片手忙腳亂中最終與之失之交臂。所以在拍攝實踐中多用器材、熟練地使用器材，甚至能將器材變成身體的一部分，就不會再有因要撥弄器材而失去拍攝時機的煩惱。至於攝影技術，也不是一蹴而就的事情，它是一個日常不斷積累和體會的過程。許多攝影書籍和成熟攝影師提供的技法經驗可以供我們參考，但要真正領會這些技法中的奧妙，還是需要自己去親自實踐，將這些普遍規律變成自己的個人經驗，最終為己所用。

《幸福時刻》

拍攝器材：尼康 D700 相機，尼克爾 35mm F2 鏡頭

拍攝數據：焦比 f/4，快門速度 1/90 秒，感光度 ISO200

拍攝手法：利用窗戶光拍攝，大而明亮的窗戶光便於人物的刻畫；高角度俯拍，捕捉人物的準確瞬間。

作品評析：這張照片的精彩之處在於攝影師對人物情態的準確把握，母親開心的笑容、父親神情的凝視與孩童可愛的姿態，這種幸福的情緒在人物親密的姿態組合中得到了最大化的彰顯，富有感染力。

《甜蜜時光》

拍攝器材：尼康 D800 相機，尼克爾 70–200mm F2.8 鏡頭

拍攝數據：焦比 f/5.6，快門速度 1/90 秒，感光度 ISO200

拍攝手法：尋找合適的平視視角來平衡畫面線條，確保石柱與取景框豎邊平行；合理配置人物的位置，使其在光影的明暗中得以突顯；採用橫幅構圖，保留大面積的現場空間，展現石廊的光影魅力，並縮小人物的畫面面積，營造寫意氛圍。

作品評析：光線所帶來的明暗可以塑造景物的立體感。在這裡，側光有效地塑造了石柱的立體效果，同時也將石柱的垂直狀態在明與暗的相互襯托中得到彰顯，垂直線為石柱帶來更加宏偉、高大的聯想。石柱在空間的排列中充滿了明暗的節奏和韻律，而橫幅構圖增加了石廊的寬度，將石柱的密集感和排列趣味做了更全面的展現和強化。在主體人物的表現下，畫面更強調了一種空間上的形式感，使人物間的濃情蜜意與空間意境相得益彰，充滿了情緒感。

《快樂的陪伴》

拍攝器材：佳能 5D Mark II 相機，佳能 EOS 70-200mm F2.8 鏡頭

拍攝數據：焦比 f/2.8，快門速度 1/400 秒，感光度 ISO100

拍攝手法：在花叢中捕捉人物與小狗的精彩瞬間，注意精準聚焦，並控制好景深範圍，透過虛化前景和背景中的花草來營造親密空間，突出主體形態，彰顯畫面的快樂氛圍。

作品評析：畫面中洋溢的快樂情緒很容易打動到觀看者，這來自於攝影師對人物表情的準確捕捉，以及富有渲染效果的花海環境。除此之外，犬與人的親密互動在快樂氣氛之餘，為畫面平添了幾分更深沉的情感。

2.7　交通工具

　　在一定意義上，交通工具對於我們來講，已經不僅僅是一種幫助我們到
達目的地的工具，還寄存著人們的豐富情感並發生著各式各樣的人間故事。

　　出行是我們生活當中的重要部分，而出行自然是少不了交通工具的輔助，所以我們
可以看到生活當中充滿了各種各樣的交通工具，小到腳踏車，大到飛機、火車，各種工
具、各種方式，滿足了人們不同的需求。作為一種社會的產物，交通工具的豐富性和變
化性還反映著時代的變遷、科技的進步，以及人們生活方式的改變等諸多社會現狀。所
以在這一層面上，我們拍攝交通工具等相關題材就變得頗有紀實意義了。那麼，面對交
通工具，我們該如何拍攝呢？

故事性

　　要注重畫面的故事性，也就是要注意表達交通工具與人之間的關係。交通工具一般
多在使用現場出現，現場的氛圍表達往往較為重要。而交通工具被人所使用，若單獨拍
攝交通工具可能會比較枯燥乏味，如果讓交通工具與人產生連繫，嘗試展現交通工具與
使用人之間的密切關係，就會增加畫面的故事性，拓展交通工具的表達空間和深度，使
畫面更具吸引力。比如捕捉騎行中的腳踏車與騎車人之間的生動狀態，可能要比拍攝停
靠在某一角落的腳踏車更具活力。當然，還有另外一種情況，那就是攝影師透過巧妙的
觀察能夠發現交通工具自身獨特的印記和內涵，從中引發觀看者對其背後故事的豐富聯
想，也是頗為重要的表現角度。

形式感

　　可以嘗試強調畫面的形式感。因為交通工具的使用特點，所以其往往處在頗具動感
氛圍的環境之中，或者是環境中具有鮮明的線性特徵，因此在畫面的營造上若能強調結
構設計，以及動感的表達，會比較貼合實際。而在線的運用中，要注意不同線條類型的
視覺作用，以及由線所生成的透視效果。比如曲線的優雅與動感，斜線的運動和不穩定
感，以及線性透視給畫面所帶來的空間深度。

改變動感狀態

在交通工具的拍攝表達上，可以透過改變其動感狀態來增加畫面吸引力，比如透過控制快門速度來虛化或者凝固運動中的交通工具，虛化可以帶來虛實對比，而凝固則可以為我們帶來清晰的動態瞬間。另外，交通工具自身在經過獨特的設計之後往往也有著獨特的造型，我們可以從中發現美妙的結構來幫助構圖，形成形式趣味。

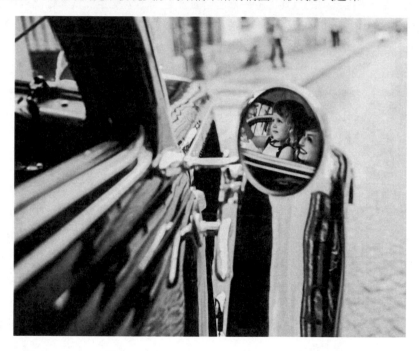

《後視鏡》

拍攝器材：佳能 7D 相機，佳能 EOS 24–70mm F2.8 鏡頭

拍攝數據：焦比 f/3.5，快門速度 1/60 秒，感光度 ISO100

拍攝手法：在環境中選擇更加「隱蔽」的拍攝角度，是直白式拍攝所沒有的視覺趣味，當然，首先要找到「隱蔽」的途徑，比如從汽車的後視鏡中去拍攝，會帶來更加獨特的感受。

作品評析：這張照片角度獨特，利用汽車後視鏡刻畫主體人物，將汽車作為陪體營造畫面形式和故事空間，帶來極具吸引力的視覺效果。

《燈光流彩》

拍攝器材:佳能 1D 相機,佳能 EOS 16–35mm F2.8 鏡頭,使用三腳架

拍攝數據:焦比 f/22,快門速度 30 秒,感光度 ISO50

拍攝手法:採用慢門拍攝,長時間曝光將移動中的車輛虛化掉,只保留車尾燈
移動過後留存的紅色線條;後製裁切成方畫幅。

作品評析:這顯然是拍攝車輛比較獨特的一種角度。因為快門速度的極端虛化
效果,使行駛中的車輛形體完全消失,而明亮的尾燈則隨著車輛的
移動狀態勾畫出了生動的線條,沿著公路伸向遠方,這種視覺效果
使畫面富有強烈的抽象意味,帶來與眾不同的視覺體驗。

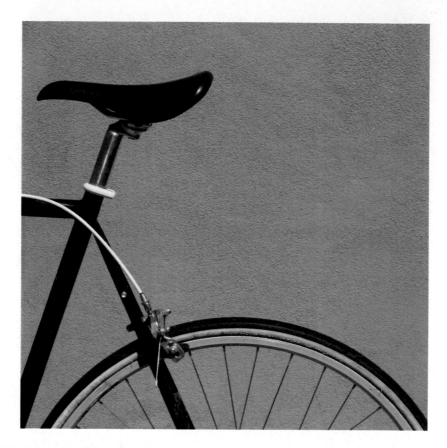

《腳踏車局部》

拍攝器材：佳能 1D 相機，佳能 EOS 24–70mm F2.8 鏡頭

拍攝數據：焦比 f/6.3，快門速度 1/90 秒，感光度 ISO100

拍攝手法：反覆觀察腳踏車的結構，從中尋找富有趣味性的局部；以紋理特徵明顯的黃色牆壁作為背景襯托「光滑」的腳踏車；後製裁切成方畫幅，以營造簡潔有力的畫面形式感為裁切目標。

作品評析：有一些物件經過了人為的設計和製作之後，已具有了製造者的審美特徵，所以從局部去尋找創意會更加有趣。這幅照片中的腳踏車，在切割上充分尊重和利用了它的結構特徵，比如車輪的半圓形裁切、車架的三角形組合等，效果生動。

2.8　昆蟲世界

　　若想拍出精彩的昆蟲照片，首先需要有審美的眼光，其次是要能合理構圖，另外要特別注意對景深和背景的控制。

　　昆蟲的世界豐富多彩，對熱愛自然、喜愛小動物的攝影人士充滿誘惑。不過拍攝昆蟲有其獨特性，昆蟲大多微小，形態多樣，有動有靜，且所處環境複雜多變，掌握起來有一定的難度。若想拍出精彩的昆蟲照片，首先需要有審美的眼光，在拍攝中要對小昆蟲心懷欣賞和敬意之情，對牠們愛護有加，以美的視角去觀察和表現牠們，才能從牠們身上發現常人看不見的細節和趣味角度，拍攝出有創意、有愛意、有幽默意味的多彩畫面來。尤其是一些小昆蟲一眼看上去並不美，但是從微觀角度去發現，就會有讓人嘖嘖稱奇的畫面出現。一幅昆蟲作品，單靠曝光準確、對焦清晰、影調勻稱、色彩飽和等手段很難打動人，真正好的畫面大多是將看似平常的景物拍攝出了讓人耳目一新的感覺來。

　　其次是要合理構圖，要以簡潔和生動為要求，以突出主體為目的，正確處理好主體、陪體和環境之間的關係，做好取捨處理，使昆蟲的畫面簡約有力、變化豐富又統一協調，充滿生命的靈性。此外，還要注意畫面的完整和穩定，要注意對昆蟲生長環境的塑造，以使其更加真實生動，要注意拍攝的距離和角度，在拍攝前要從不同的角度和位置去觀察和構圖，在這一過程中要考慮背景是何種圖案，環境色彩會造成什麼效果，主體輪廓以哪種方式表現更加生動，是用近距離大特寫表現還是稍遠的距離表現環境的獨特性等，同時要注意避免刺激到小昆蟲，要保持拍攝的耐心和細心。

　　另外，要特別注意對景深和背景的控制。昆蟲畫面大多採用微距的方式拍攝，所以景深往往較淺，這對聚焦點位置的要求會變得嚴格，往往前後相差幾公釐，就會造成清晰區域的偏移，而且往往縮小一兩級光圈對景深不會產生多大的影響，但是對背景卻影響明顯，減小一級光圈，背景會更加清晰，而相應的快門速度可能會降低，這對於拍攝動態昆蟲會較為不利，因為可能會造成影像的虛化，同時也更加考驗攝影師對畫面的穩定能力。背景的處理往往容易被人忽視，卻會對畫面的表現造成干擾。背景處理要注意簡潔，一方面可以透過虛化處理，另一方面可以透過變化拍攝角度或對背景進行裁剪來將雜物去除。另外，背景的色彩往往不能蓋過主體色，以免喧賓奪主，背景的透視、色調的深淺、色彩的變化等也要適合於主體的表現。比如可以採用明暗對比、色彩對比、虛實對比等襯托手法來突出主體、表現主題。

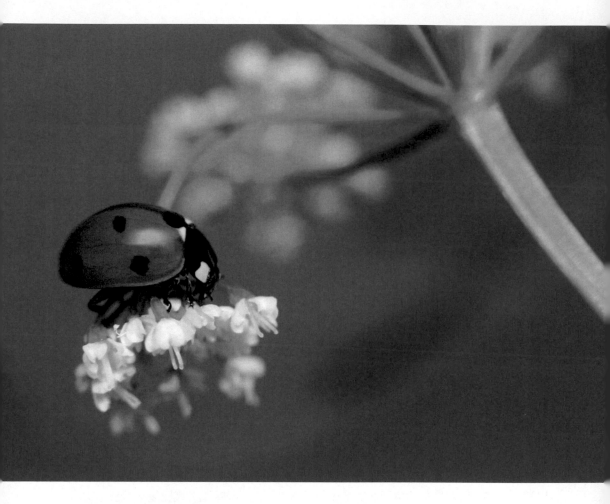

《花卉上的七星瓢蟲》

拍攝器材：佳能 7D 相機，佳能 EOS 100mm 鏡頭，使用三腳架

拍攝數據：焦比 f/3.5，快門速度 1/125 秒，感光度 ISO100

拍攝手法：使用微距鏡頭拍攝特寫；悄悄靠近昆蟲，對其準確聚焦；將昆蟲置於畫面左側，利用花卉的結構來豐富畫面。

作品評析：這幅照片在色彩的搭配組合上別具新意，背景的藍色、花莖的綠色、花朵的白色在明亮的光線照射下顯得清新雅緻，而橙紅色的瓢蟲則在藍色和綠色的環境下對比鮮明，視覺突出。

《瞧一瞧》

拍攝器材：尼康 D700 相機，尼克爾 200mm F4 鏡頭

拍攝數據：焦比 f/4，快門速度 1/200 秒，感光度 ISO200

拍攝手法：使用長焦微距鏡頭拍攝，精確控制對焦點；移動拍攝位置，將背景中的雜物移除。

作品評析：這只小昆蟲從花瓣的背後探出頭來，看上去神情緊張、驚訝不已，整個表情異常可愛，充滿情趣。這種視覺感受來自於攝影師對昆蟲的深入觀察和巧妙取景，同時更來自於攝影師對昆蟲的熱愛，以及一顆富含幽默童趣的內心。

《蚱蜢》

　　拍攝器材：尼康 D7000 相機，尼克爾 105mm F2.8 鏡頭

　　拍攝數據：焦比 f/2.8，快門速度 1/400 秒，感光度 ISO200

　　拍攝手法：選擇從逆光的角度悄悄靠近拍攝對象，並蹲下身姿，以稍微仰視的角度拍攝；精確對焦主體，避免將光源置入畫面；根據主體測光並曝光。

　　作品評析：柔和的逆光照明將昆蟲刻畫得分外精彩，其身體不同部位的質感特徵得到生動表現，這增加了其視覺上的吸引力。同時，統一的綠色調，以及昆蟲神采奕奕的形象，使整個畫面看上去充滿了生機和野趣。

2.9 好日子

關於好日子，它是一個拍攝主題，也是一種拍攝對象。主題總有自己的表現規律，而拍攝對象卻是仁者見仁，智者見智。

日子是從指間流淌的時間，在大眾的眼裡，它代表著日常而平淡的生活，「過日子」就是對它最生動的詮釋。而平時「過日子」的日常生活，也是我們攝影中的重要對象。日子在不同的人眼裡，有著不同的色彩，有的人把日子過得風生水起，有的人卻把它搞得灰暗異常。日子對每個人都一視同仁，而每個人對日子的態度卻千差萬別，因而我們看到每個人的日常生活是那樣的不同，從而形成社會百態，這都源於我們的選擇。

在眾多的日子中，人們對它有了判斷，知道什麼樣的日子是好日子，什麼樣的日子是壞日子。在和平發展的年代，相較於戰爭時期，似乎每一個日子都是好日子，而在瑣碎的日常生活裡，日子總有好壞。人們都在努力讓日子變好，這一信念和希望鼓勵著人們去積極地生活。好日子離不開人們正能量的選擇，而正能量的生活總能帶來好日子。所以對於我們的攝影，日子這一對象就有了它表現的入門和方向。

拍攝主題和拍攝對象需要和諧統一到一起，才能共同感染觀看者。首先，好日子在氛圍上具備有一定的特徵，即是令人愉悅的、感動的、滿足的，這一主題氛圍的營造對於拍攝對象的選擇和畫面處理提出了一致的要求。攝影師需要選擇具備「好日子」特徵和「好日子」氛圍的主體和瞬間來拍攝。在今日，這樣的主體對象不難尋覓，只是需要注意的是，它一方面來自於我們的日常生活之中，另一方面也產生於國家、社會的大環境之下。因此，我們要心中有社會大環境，才能更敏感地洞察生活細節，準確地選擇拍攝對象。除此之外，更重要的是如何經營畫面來突出主題氛圍。比如選擇拍攝對象情緒高潮時的動態瞬間，讓人物對生活的滿足與喜悅感撲面而來；比如運用構圖技法，透過對視角的選擇、透視的處理、色彩的運用、動靜虛實的掌握等來共同營造畫面氛圍；比如運用光線的氣氛渲染能力，透過光影變化、影調氛圍、光線色彩等來突出和強化畫面的氛圍效果。其中手法不一而足，這需要在具體的拍攝之中實際分析和選擇運用。

《陪伴》

拍攝器材：佳能 5D Mark III相機，佳能 EOS 70–200mm F2.8 鏡頭

拍攝數據：焦比 f/6.3，快門速度 1/125 秒，感光度 ISO100

拍攝手法：採用虛實表現法，對前景中的枝葉聚焦，並虛化背景中的人物，以虛糊的形象刺激觀看者去想像；同時要注意觀察人物的動態，捕捉最佳的姿態瞬間。

作品評析：在由光影和虛實營造的畫面空間中，蹣跚學步的孩童與身後相隨的母親以虛化的形象出現，將畫面的美好時光感作了最生動和富有聯想空間的表達。

《美麗的稻田》

拍攝器材：尼康 D700 相機，尼克爾 70–200mm F2.8 鏡頭

拍攝數據：焦比 f/2.8，快門速度 1/400 秒，感光度 ISO200

拍攝手法：採用長焦鏡頭拍攝正在稻田中勞作的農民；將綠色的稻田作為人物的背景，在簡潔畫面的同時，突出人物的形態，並襯托畫面氛圍。

作品評析：在拍攝農事題材的畫面時，表現勞動者的狀態及其與所處環境之間的關係，是我們的一個重要角度，在許多時候，我們會從中提煉出關於收穫、喜悅等更深刻的表現內涵。這幅畫面中的人物形態各異，或立或俯，排列有序，富有吸引力，而充滿生機的綠色稻田則似乎在預示著勞動後的豐收與喜悅。

2.10 動起來

　　動態可以給景物帶來更多的變化因素，相對較難掌握，因為它有不可預知的成分存在，這些都給拍攝帶來了難度，當然也伴隨著部分偶然因素下所帶來的驚喜。

　　在攝影中，我們所觸及的拍攝對象，其狀態不外乎動態與靜態兩種，相較於靜態景物，動態景物因為生動的動態效果和富有速度的快感而吸引著人們的視線，在畫面表現上也變得相對複雜。在動態攝影的影像捕捉中，首先要考慮的因素就是快門速度。當景物因為運動而產生速度時，快門速度的快慢就成為動態影像呈現狀態的決定性因素。因此，在攝影師面對動態景物拍攝時，首先要確定使用什麼樣的快門速度，而這與攝影師想要呈現的畫面與主題表現有著緊密的關係。

　　快門速度可以清晰凝固或動感虛化動態景物，但其程度和狀態卻因著快門速度與動態景物間速度的相對性而變得複雜多彩，所以控制快門速度與了解景物的動態程度是相輔相成的。而快門速度的設定在許多時候會受到很多因素的限制，比如客觀環境中的光線。如果攝影師身處一個較暗的環境下拍攝動態景物，若想做到清晰凝固被攝物體，若不增加現場光的亮度，恐怕就只能透過增大光圈和提高感光度來實現，而這兩者的實現效果也是有限度的，況且提高感光度會有喪失畫面品質的風險。所以，拍攝動態景物是一個對各個因素進行綜合考量的過程。如果記錄下動態影像遠比畫質要求重要得多的話，那麼就不會再那麼死板的要求感光度不能提高了。

　　要捕捉動態景物，快門速度、光圈、感光度以及光線的關係是處理的重點。而在一些比較特殊的情況下，我們為了達到表現的效果可能還需要借助一些攝影的附件，比如在光線明亮的環境下拍攝流水時，若想將之虛化表達，有時快門速度會受限，即使光圈開到了最小、感光度降到了最低也沒有效果。這時就可以尋求濾光鏡的幫助。在鏡頭前加用中性灰度濾鏡來減少進入鏡頭的光量，就可以進一步降低快門速度。

　　那麼面對動態景物我們又該如何精彩生動地在畫面中進行呈現呢？首先要捕捉其最佳動態瞬間；其次是善於運用對比手法；此外還要善於營造動人的情態和氛圍來打動觀看者；當然，透過構圖等手法展現景物的動態美感也很重要。

捕捉最佳瞬間

運動中的景物往往有其高潮瞬間，而這一瞬間往往也是最富戲劇性的，可以產生具有感染力的畫面，所以攝影師需要準確地預知到它。還有就是要注意運動姿態中的趣味瞬間，這可以增加畫面的吸引力，使景物的動態畫面看上去與眾不同。此外，有些動態景物本身具有節奏性，攝影師可以從其節奏中尋找最生動的動感瞬間，而這也會增加攝影師的捕捉準確度。

善用對比

動與靜本身就是一組對比元素，所以在動態畫面的拍攝中，巧妙地運用動靜對比來增強畫面的表現力看上去順理成章。通常，我們可以選擇以靜襯動，或者是以實襯虛，它們都可以達到良好的表現效果。

營造動人的情勢與氛圍

動態情勢在畫面中會產生一種氛圍，而這種氛圍可以感染到觀看者。營造動態情勢的手法有很多，動靜對比就是其中之一。當然，我們還可以透過採用跟蹤拍攝或者追隨拍攝的手法來使畫面中的動感氛圍更加濃烈。

展現動態美感

如果我們捕捉到的動態景物具有生動的動態氛圍，卻沒有一個有美感的動感形象，也是不成功的。因此，在拍攝之前需要尋找到良好的拍攝角度，使景物形態可以有一個良好的展現。此外對於景物的虛化程度和凝固瞬間也要控制得恰到好處，因為過於虛化景物會喪失掉其形態特徵，變得抽象不可辨，而缺失最佳凝固瞬間的景物形態，其效果也往往會大打折扣。

《精彩一躍》

拍攝器材：佳能 5D Mark III相機，佳能 EOS 70–200mm F2.8 鏡頭

拍攝數據：焦比 f/8，快門速度 1/150 秒，感光度 ISO100

拍攝手法：高速快門凝固模特兒跳躍擺姿的瞬間；多次拍攝，捕捉到最令人滿意的動作瞬間。

作品評析：在這幅畫面中，模特兒的表情、姿勢生動自然，恰到好處，可以說是一個決定性的最佳瞬間。同時，純色背景的襯托更加突出了模特兒的姿態美感，溫馨柔和的色調對模特兒的情緒狀態也形成了一定的映襯效果。

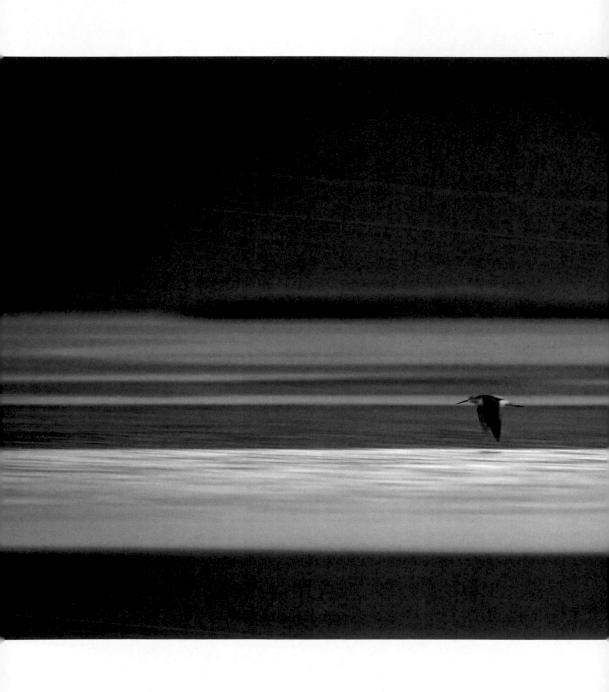

《飛鳥》

拍攝器材：尼康 D3X 相機，尼克爾 200–500mm
鏡頭，使用三腳架

拍攝數據：焦比 f/5.6，快門速度 1/90 秒，感光度
ISO100

拍攝手法：採用追隨拍攝法，多次嘗試拍攝，這需
要保持耐心；在構圖時注意畫面中的水
平線條，保持水平線的水平；控制好快
門速度，透過畫面預覽確定快門速度。

作品評析：合理地控制快門速度，可以製造或動或
靜、或實或虛的多種多樣的畫面效果。
在這張照片中，相對較慢的快門速度，
配合追隨拍攝，使得快速飛行中的小鳥
看上去生動異常，充滿了靈動氣息，而
且整個畫面也因為快門速度的虛化而變
得富有動感。

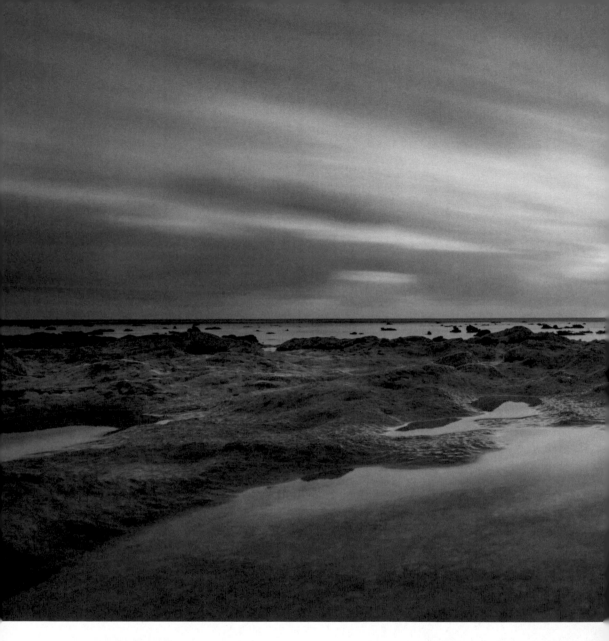

《海岸風光》

拍攝器材：佳能 5D Mark II 相機，佳能 EOS 16–24mm F2.8 鏡頭，加用中性
灰度濾鏡（Neutral density filter），使用三腳架

拍攝數據：焦比 f/22，快門速度 4 秒，感光度 ISO100

拍攝手法：將退潮後留下的水窪作為前景，利用其倒映天空景色的效果，營造
虛實空間帶來的美感效果；使用慢門拍攝，虛化天空中的雲層，為
畫面帶來動感元素；二次構圖，裁剪成寬幅畫面。

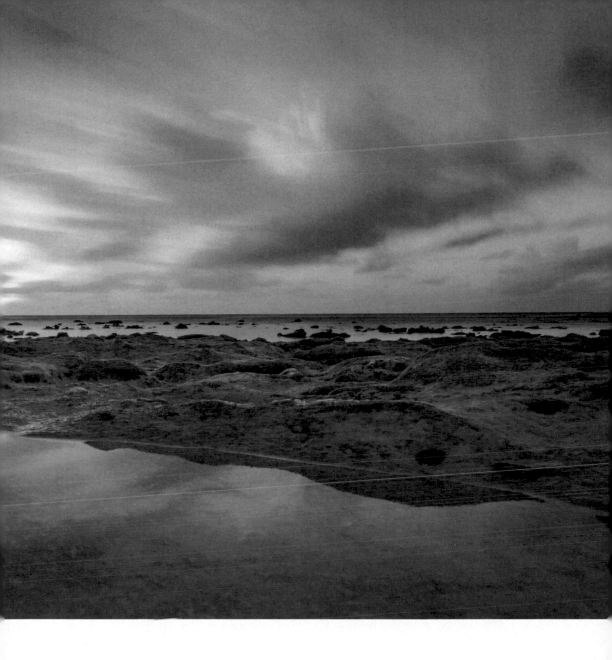

作品評析：要在明亮的光線條件下使用到慢門拍攝，一般需要用濾鏡附件做減光處理，才能滿足我們的要求。在這張照片中，落日西下，天空的亮度還是很高的，此時攝影師使用中性灰度濾鏡來幫助自己獲得慢門速度，用以虛化雲層、增加畫面的動靜對比效果，營造出不同於雲層凝固狀態的視覺氛圍和畫面效果。

2.11　門

　　　　將門作為攝影的表現對象，有其內在的表達空間和訴求方式，這也為我們的拍攝帶來了更加多元和豐富的表現可能。

　　在我們的日常生活中，門有著獨特的作用和意義。它作為建築的一部分，有著其實用的性質，同時也因為它的這一性質而被人們賦予了更加豐富的內涵和象徵意義。門的種類繁多，材質也是五花八門，像大門小門、內門外門、裝飾門實用門、石門木門等，數不勝數。它們因為世界各地不同地域文化和民俗習慣的不同，樣式結構和作用意義也不盡相同。所以，門的這一豐富性也為我們的拍攝提供了豐富的內容和新穎的對象。那麼在實際拍攝中，我們需要注意從哪些角度來進行拍攝呢？

新穎性

　　我們的生活中可以見到各種各樣的門，大多數我們都是熟悉的，甚至已是熟視無睹。所以，很難激起我們的拍攝慾望，感動不了自己，也就不可能有好的畫面來感動觀看者。因此去嘗試發現門的新穎性，新奇的門可以帶給我們拍攝的衝動。

結構

　　門的結構承載著它的獨特性，它因為設計師的不同而呈現出不同的形態，有簡單也有複雜，去嘗試尋找結構上的美感，也是表現的重要角度。此外，門的結構通常都是四邊形的框式形態，所以在攝影語言上，就有了一種生動而貼切的構圖方式，我們稱之為框架式構圖，這是門的結構所帶給我們的一種構圖角度。

細節

　　細節不僅表現在門的結構和形態上，比如美麗的花紋和圖案，或者是富有魅力的幾何結構和色彩，同樣也表現在與門共存的其他元素之上，比如因為光線的變化而出現在門上的光影，又或者隨著時間的流逝而在門上所發生的顏色和紋理的變化等，它都需要攝影師去細緻地觀察和用心地發現。

象徵

　　門有其獨特的象徵性，所以嘗試在畫面中營造和表達一種象徵情感，是增加畫面內涵的重要方式。而要使畫面富有象徵情節，則少不了在細節上下功夫，細節往往有著更加隱蔽而廣大的講故事空間，至於要尋找什麼樣的細節，則取決於攝影師的表達情懷和發現能力。

故事性

　　門前門後，屋裡屋外，往往蘊藏著生動的故事，門是一個有故事的對象。所以，去表達這種故事性，對於拓展門的閱讀空間非常貼切，也非常有借鑑性。要講故事，就需要尋找有故事性的元素，比如人物，人物的出現自然會帶來一種關聯性，引誘觀看者去聯想，這是最直接和容易拍出效果的方式。當然，物體同樣也可以講故事。而要讓故事更加生動，則少不了對比手法的運用。比如新與舊的對比、動與靜的對比、實與虛的對比等等，都可以表達出更加強烈生動的故事情感和效果。

《門外的樹》

拍攝器材：佳能 5D Mark III 相機，佳能 EOS 70-200mm F2.8 鏡頭

拍攝數據：焦比 f/2.8，快門速度 1/640 秒，感光度 ISO100

拍攝手法：由內向外拍攝，並將門口置於畫面的左下角，形成框架式構圖；對「框」外的主體——樹木測光並曝光，利用明暗反差，突顯樹木形態。

作品評析：這幅照片在構圖上雖然運用了門框的結構形成框架式構圖，但角度更加獨特，大面積的陰影區域為框內的主體營造出神祕、沉著的氛圍，對比門外明媚的陽光和生機盎然的樹枝，門內和門外在情緒上形成了鮮明的反差，帶給觀看者豐富的聯想空間。

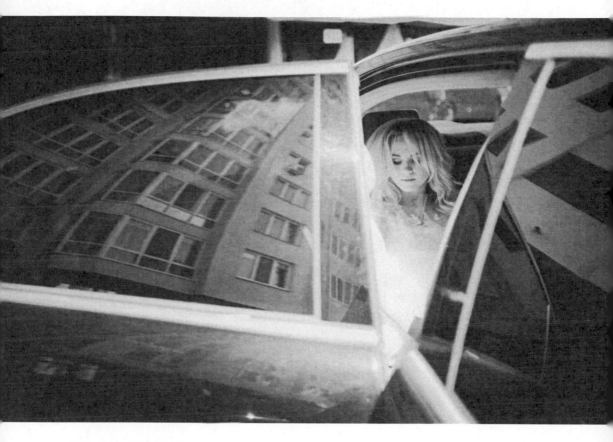

《婚車內的新娘》

拍攝器材：尼康 D7000 相機，尼克爾 24–70mm F2.8 鏡頭

拍攝數據：焦比 f/2.8，快門速度 1/250 秒，感光度 ISO200

拍攝手法：注意選擇拍攝角度，繞到車門的一側，從車門開啟的縫隙中捕捉車內
新娘的瞬間神態；利用豐富的幾何形狀增加畫面的形式感，如車窗的
四邊形、車門與車體構成的三角形等。

作品評析：這幅畫面的取景角度獨特，採用「窺視」的視角集中觀看者的視線，
突出新娘，並營造出某種神祕氣氛，而車門玻璃上的映像與車內的
新娘形成不同空間的視覺碰撞，帶給觀看者更加豐富的聯想空間。

《古老的大門》

拍攝器材：佳能 5D 相機，佳能 EOS 24–70mm F2.8 鏡頭

拍攝數據：焦比 f/8，快門速度 1/125 秒，感光度 ISO100

拍攝手法：採用廣角鏡頭仰視拍攝，並保持畫面水平；選擇大門的居中位置，將背景中的建築置於拱門的中間位置，呈現建築的對稱結構和畫面的空間層次。

作品評析：在這張照片中，攝影師將敞開的大門作為前景，形成一種框架式構圖的形式，大門鮮明的透視效果集中了觀看者的視線，突顯了背景中的建築，平衡的畫面配置使建築看上去更加穩定，富有氣勢。

2.12　格子

平面化的格子可以成為畫面中的形狀、圖案等，形成構圖的元素存在於畫面；立體空間性的格子則可以發揮其透視特性，形成空間深度，營造環境氛圍以渲染氛圍和突出主體。

在畫面中，格子由線分割而形成，它可以是平面的，也可以是立體空間的。格子可以是單一的，也可以是重複的。單一格子可以充分發揮其閉合結構的視覺優勢，成為吸引和集中觀看者視線的有力圖形，達到突出主體的作用。複數格子則可以在排列中形成圖案，使畫面形成秩序感和韻律性，吸引觀看者視線。有的格子比較明顯，比 如許多景物本身就具有格子結構，還有的比較隱蔽，需要攝影師透過觀察和尋找，對景物中的線條和結構進行視覺上的重新組合和安排，在畫面中形成新的格子形態，而這一點也體現著攝影師的設計趣味。在這種重組中，角度可以發揮重要作用。比如一些前後不相關的景物，可以在某一特殊角度之下在畫面中重疊，構成一種格子形態。

形式美感

格子富有裝飾性，可以為畫面帶來生動的形式美感。在構圖過程中，我們可以將格子結構運用在前景之中，或虛化、或實化，可以形成框架式構圖，集中觀看者視線，也可以增加畫面的層次感，形成視覺趣味。需要注意的是，在運用格子結構形成構圖時，要避免元素雜亂，透過簡潔而富有節奏的構圖突出畫面主體，並有效發揮格子的視覺魅力。

圖案美感

重複出現的格子容易產生過渡性的排列，從而產生出某種圖案特徵。比如星羅棋布的麥田、高樓大廈、玻璃窗等，都是生活中格子圖案的典型案例。在表現格子圖案的畫面中，秩序和節奏是重要的表現目的，形式和均衡是重要的呈現方式。需要注意的是，要避免這種重複性圖案所產生的單調和呆板感，要注意在畫面中加入調節因素，比如色彩、形狀，尤其是主體的安排，可以使畫面在秩序中產生變化，並能使「不同」的元素得到有效突出，更能夠引起觀看者的關注。

空間深度

　　格子具有透視感時就會產生空間視覺效果，比如格子的線性透視效果，這也是格子最容易產生的透視 —— 使兩條平行線產生匯聚，為了強化這一透視效果，我們可以透過角度上的調整或者是運用廣角鏡頭來實現它。當然，空氣透視也可以成為格子營造空間深度的方式，比如格子在過渡中產生近處清晰、遠處模糊的視覺效果，或者是在格子的畫面中做富有層次性的遠景、中景和近景的安排，呈現其空間意境。

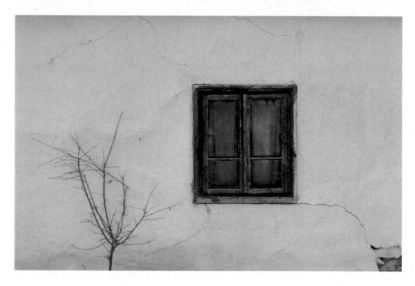

《白牆、窗戶與小樹》

拍攝器材：佳能 5D 相機，佳能 EOS 50mm F1.8 鏡頭

拍攝數據：焦比 f/5.6，快門速度 1/90 秒，感光度 ISO100

拍攝手法：深色的窗戶具有生動的格子結構和豐富的內在細節，從而成為畫面的視覺中心；利用白牆的留白處理使畫面簡潔，營造氛圍；使用小樹來均衡主體，豐富視覺效果。

作品評析：從某種意義上來說，少即是多。簡約的畫面尋求每一個元素都能在畫面中發揮獨一無二的作用，沒有多餘之處。形式與內容在簡潔的畫面中往往具有高度的協調性，簡約的形式下，常常隱藏著生動的細節。這幅畫面即生動地體現出了這一點。

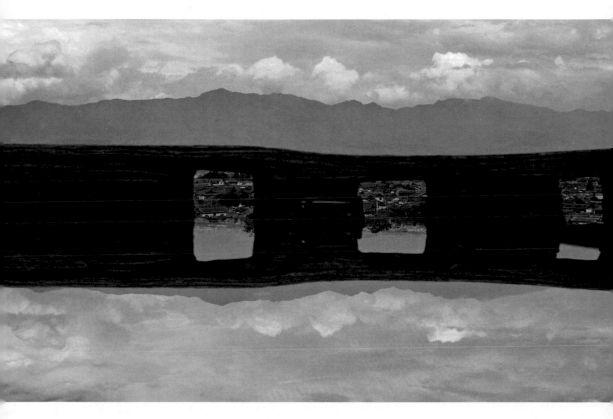

《三個格子》

拍攝器材：尼康 D700 相機，尼克爾 35mm F2 鏡頭

拍攝數據：焦比 f/9，快門速度 1/800 秒，感光度 ISO200

拍攝手法：貼近桌面拍攝，利用玻璃桌面的反光特性，將天空映照在玻璃之上，並調整拍攝的角度和位置，使得玻璃映像與實際空間中的景物形成協調、統一的對稱和呼應效果，營造視覺趣味；木頭上的方格在玻璃的倒影下具有了更加生動的結構。

作品評析：獨特的眼光和生動的創意往往可以將平淡景物中蘊藏的閃光點做最大程度的開發和利用。在這張照片的拍攝場景中，位於高地上的桌子因為有玻璃桌面，因而可以在某一角度下與背景和天空結合成「水天一色」般的奇妙景象，而三個排列有序的方格，則使得畫面增添了幾絲神祕和抽象的意味。

《建築》

拍攝器材：佳能 135 相機，佳能 EOS 70–200mm F2.8 鏡頭

拍攝數據：焦比 f/8，快門速度 1/60 秒，感光度 ISO100

拍攝手法：利用窗子所形成的排列狀態和透視效果來增加畫面的形式感和空間深度；注意觀察牆壁上的反射光，合理控制曝光，增加畫面的光影趣味。

作品評析：在這張照片中，不管是建築的側面，還是富有排列感的窗戶，都產生出一種鮮明的格子結構，並在透視中拓展了空間深度，同時形態不一的窗戶豐富了格子的形態，再加上玻璃的反光在牆壁上產生的「光怪陸離」的光影趣味，使其暗部也表現了細節。

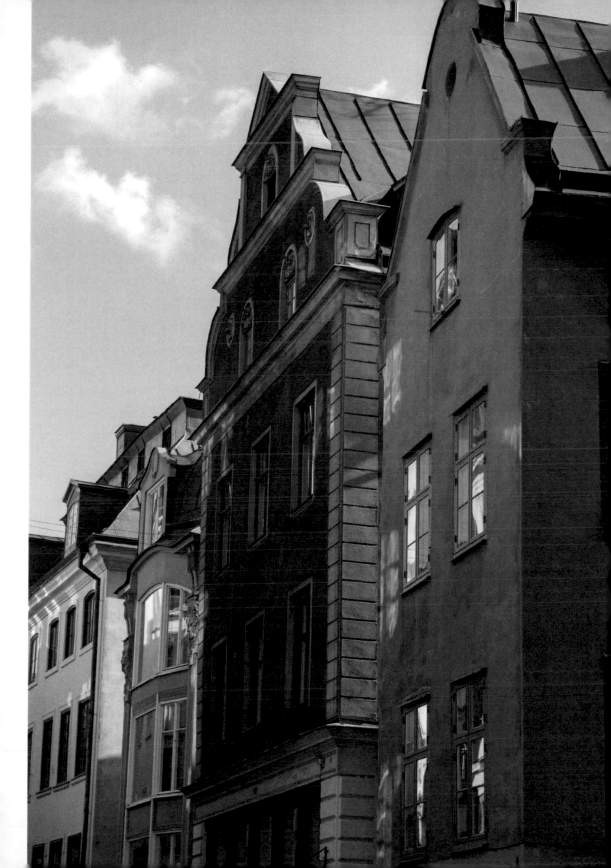

2.13　靜物

　　　　想像力意味著變化和不同，意味著創造和可能，意味著不走尋常之路。
　　　　而這正是平淡的靜物變身為趣味盎然的攝影畫面之所需。

　　靜物在我們的生活中司空見慣，可以說，我們的生活被大量的靜物所包圍，生活離
不開靜物，靜物與我們有非同尋常的親密關係，也正因為它們為我們所熟知，所以看上
去平淡無常，容易被忽略。這是我們的生活習慣所致，但就靜物本身而言，可以說具有
相當大的表現價值。當我們以一種集中的眼光重新審視我們身邊的靜物之時，就會發現
它們身上有著吸引人心的豐富魅力而讓我們驚訝不已。這正應證了許多攝影家的肺腑之
言：「攝影不在遠方，就在身邊。」儘管靜物有著豐富的表現天地，但是要將之生動地呈
現在畫面中，還需要攝影師主觀的做努力。這一部分來自於因為熟知而對靜物產生的審
美乏味，另一部分也來自於攝影師自身創造性思考的活躍度不足。所以若想將靜物拍攝
得不同凡響，就需要攝影師改變慣性的思維，以一種不同的眼光去重新審視靜物，將之
作為一種表現對象而非司空見慣的無趣物件去表達。在這一個轉變的過程中，想像力的
發揮有著舉足輕重的地位。攝影師只有充分發揮自己的想像力，才有可能將平凡變為新
奇。儘管想像力看上去神祕莫測，因人而異，但在如何想像，即尋求創作的思路和方法
方面依然有諸多可借鑑之處。在這裡，我們將提供三種想像的方式供大家參考。

連結式想像

　　連結式想像即從靜物本身出發，在其周圍尋找與其相關的不同外延點，然後將它們
進行連結，從中整理出富有畫面和表現趣味的線索來。比如一個茶壺，我們可以連結到
茶壺冒出的煙霧，而煙霧縹緲幻化、神祕異常，這與具象的茶壺給人的感覺完全不同，
它們之間便具有了趣味表達的種種可能。

組合式想像

　　組合式想像是指將靜物或者與靜物不同的物體進行組合，使之訴說不同維度上的故
事，從而降低靜物本身的身分特徵，而使之藏匿於全新的故事畫面之中，待人去發現，
進而營造出視覺趣味。比如將蔬菜進行重新組合，使之產生出人臉的樣貌，遠看與近觀
各有天地，充滿了想像力。

抽象式想像

　　抽象式想像是指立足靜物或者靜物的局部進行抽象發揮，使之在結構、色彩或者形式上產生全新的視覺趣味，帶給人視覺衝擊，而這也是攝影師屢試不爽的表現方式。

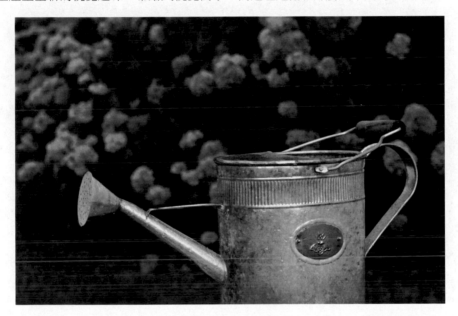

《噴壺》

拍攝器材：佳能 5D 相機，佳能 EOS 70 200mm F2.8 鏡頭

拍攝數據：焦比 f/2.8，快門速度 1/125 秒，感光度 ISO100

拍攝手法：利用背景的花卉環境與噴壺的使用功能產生連結，營造真實感和想像空間；從形態和質感上發現趣味點；運用前側光突出展現噴壺的結構形態，刻畫其質感紋理；透過虛化背景來襯托主體、渲染氛圍；選擇黑白色調，去除色彩的干擾，使噴壺結構細節的呈現更加突出。

作品評析：幾乎任何景物都存在輪廓結構，都有表面紋理，而很多景物的這些特徵在特別的角度和環境之下，可以有非常精彩的呈現。在這幅畫面中，側面角度將噴壺的結構美感生動地呈現出來，而金屬略有反光的質感增加了噴壺的「現實性」，加上使用過的凹凸痕跡，使其壺身上的生活氣息更加濃郁了。

《條紋盤》

拍攝器材：尼康 D80 相機，尼克爾 50mm F1.8 鏡頭

拍攝數據：焦比 f/5.6，快門速度 1/300 秒，感光度 ISO200

拍攝手法：將不同圖案的盤子做富有秩序的排列組合，並截取特點鮮明的局部拍攝，營造一種花瓣結構般的視覺美感，增加靜物的表現空間。

作品評析：不管是將同一類別的靜物還是不同種類的靜物做組合式想像的設計，都要建立在統一和整體的基礎之上，如此畫面的視覺形象感才會強烈，才能夠產生更加明確的資訊供觀看者去聯想和思考，才能夠產生應有的組合效果。在這張照片中，組合在一起的同一類別的不同圖案的盤子，被攝影師透過局部的角度以生動的圖案特徵進行了表現，得到了更加生動和趣味性的畫面。

《疊加在一起的書本》

拍攝器材：尼康 135 相機，尼克爾 50mm F1.8 鏡頭

拍攝數據：焦比 f/1.8，快門速度 1/125 秒，感光度 ISO200

拍攝手法：從生活中的靜物身上捕捉趣味畫面；在書桌上攤開的一疊書，在頂棚燈光的照射下充滿了質感和光影節奏；靠近拍攝局部，並用小景深營造虛實意境，突顯主次。

作品評析：美產生於變化之中，角度之變、光影之變、環境之變等都可以重塑美感。所以，即使是身邊最普通的景物，也會因為某一時刻的機緣變化而產生出獨特的美來。因此，時刻保持觀察之心，留有敏感之意，就可以在平淡中將這種隱藏於變化之中的美捕捉下來。

2.14 建築

拍攝建築，角度的選擇很重要，仰視、平視和俯視是我們經常運用的拍攝視角。

仰視拍攝可以表現建築物的高大雄偉。仰視角度能夠放大距離感，產生誇張透視的效果，強化建築的高大形象。平視拍攝可以表現建築物的親近隨和。平視是我們最隨和的視角，平視拍攝建築，可以給人親近感和安全感。平視拍攝時，要特別注意建築上面的水平線和垂直線，很多攝影師在拍攝時因為疏忽對這些線條的處理，使得建築物不夠穩重，畫面感粗糙，在拍攝時儘量做到橫平豎直、穩穩當當，才能把建築表現好。俯視拍攝可以表現建築物的壯闊和形狀。俯視拍攝最能夠表現建築的廣闊場面和形狀，當拍攝層層疊疊的建築物時，俯視可以帶來強烈的畫面構成感，並能夠很好地表現建築群的氣勢。俯視拍攝建築物一般適用廣角鏡頭或者是長焦鏡頭，廣角鏡頭可以表現更寬闊的場景空間，長焦鏡頭則可以給攝影師截取建築物局部的機會。

尋找建築物的有趣細節

你可能已經拍攝了足夠多的建築，但是你回過頭來卻忽然發現，它們基本上都是完整的建築體，而饒有趣味的建築內部景觀卻少有拍攝，這不能不說是一件遺憾的事情，因為很多事情光從整體上是看不出什麼有趣的事情來的，你需要深入到它的內部細節當中。所以，你不妨靠近建築，或者進入到它的內部去，去發現更有趣的拍攝對象，這會給你帶來更多的收穫，而你拍攝的景物也會豐滿和立體起來。

利用色彩對比表現建築的活力

有些建築的色彩會很華麗、飽和、多彩，非常吸引人，此時可以嘗試使用色彩對比來突出表現建築的色彩美感，彰顯其個性。色彩的對比方式有很多，比如冷暖對比、互補色對比、同類色對比、明度對比、無彩色對比等，在構圖中善加利用這些對比效果，就可以拍攝出極富個性的建築照片。此外，要表現色彩，一般選擇順光或是柔光條件下拍攝最為合適，因為順光可以帶來明亮而充足的光線，使得色彩更加飽和、亮麗，而柔光則可以將色彩的細節層次和微妙過渡表現得淋漓盡致。

利用慢速快門簡化畫面

　　有時候，我們在拍攝城市建築時，會因為四周的流動人群和車輛而苦惱不堪，不知道該如何將其從畫面中隱去，此時，慢速快門可以達到「清理場地」的目的。使用慢速快門將一切運動的景物虛化掉，有時候汽車的尾燈會因為長時間曝光而在畫面中形成一條條的彩色光帶，為建築照帶來別樣的氣氛。當然，這通常只能在暮色闌珊等光線較弱的環境下使用，不過如果加用中性灰度濾鏡，在白天也可以實現這種效果。因為中性灰度濾鏡可以減少進入鏡頭的光線，加上使用最小的光圈和最低的感光度，可以在白天將快門速度降到足夠低。還有一種更加有效的簡化方式就是使用 B 快門，透過超長時間的曝光，將運動中的景物都虛化得沒有蹤跡，只留下靜止的景物在畫面中。當然，這些拍攝都需要穩定相機，所以需要用到三腳架和快門線來完成拍攝。

《檐》

拍攝器材：佳能 5D Mark III 相機，佳能 EOS 70–200mm F2.8 鏡頭

拍攝數據：焦比 f/2.8，快門速度 1/125 秒，感光度 ISO400

拍攝手法：使用長焦鏡頭框取古建築的屋簷局部，並將天空作為背景簡潔畫
面，突出建築的局部特徵；在畫面的右側留白，增加寫意氛圍，營
造古風遺韻的建築氣息。

作品評析：建築是凝結了設計師的審美和智慧的結晶，因此在建築身上，我們
往往可以看到許多「美」的呈現。作為攝影師，我們既可以試圖將
這種建築本身的「美」進行突出表現，也可以在建築身上發揮創造
力，尋找和構建更加獨特和新穎的建築畫面。這張照片即透過對局
部的刻畫，很好地呈現了古建築獨特的美感和特點。

《紅色的房子》

拍攝器材：尼康 135 相機，米克爾 16–24mm F2.8 鏡頭，使用三腳架

拍攝數據：焦比 f/5.6，快門速度 1/90 秒，感光度 ISO200

拍攝手法：在日落時分拍攝，利用金色的夕陽賦予畫面獨特的色調效果；在構圖時將月亮置入畫面，使天空看上去不再單調，並以點綴性元素增加畫面的生動性和空間意境；保持地平線的水平，使畫面穩定。

作品評析：房子本身生動的色彩對比效果（紅與綠的互補色對比，以及黃色色塊的調和），尤其是紅色在金色光線的作用下所帶來的視覺吸引力，使建築看上去更加獨特和吸引人。同時，畫面空曠的環境、富有情緒的光線、簡潔的結構，以及協調的元素安排，都使得這一幅建築畫面看上去魅力無限。

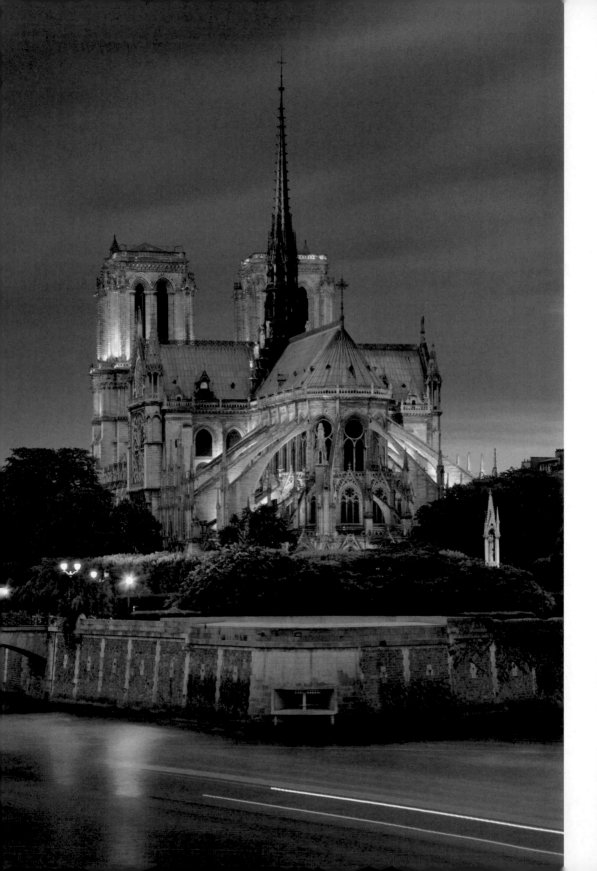

《巴黎聖母院大教堂》

拍攝器材：尼康 135 相機，尼克爾 24–70mm F2.8 鏡頭

拍攝數據：焦比 f/13，快門速度 1/6 秒，感光度 ISO200

拍攝手法：採用豎幅構圖完整展現建築的高聳形態，適當的仰視角度可以增加建築的高大氣息；在天色還有餘光，建築的裝飾光剛剛亮起時拍攝，獲取生動的細節和豐富的色彩效果；用慢速快門虛化船隻和水面。

作品評析：色彩和細節的控制是這張照片的精彩之處。因為混合光照明的作用，統一的藍色調下，畫面展現出生動的色彩對比效果，而建築細膩的層次和細節也得到了生動刻畫。同時，被強烈虛化了的船隻只剩下燈光的軌跡，在動與靜的對比中，讓人不免聯想到這座建築身上曾經流淌過的時光故事。

2.15　家庭

　　家庭是我們生活中一個重要的拍攝主題，因為它與我們自身的特殊關係，所以成為許多攝影人士喜歡去表達的對象。

　　能夠記錄下家庭的美好瞬間和溫情故事，對於攝影師或者是拍攝對象而言都有著美好的感情因素和紀念意義。那麼，如何拍攝家庭照片呢？在拍攝之前，我們首先要對我們的拍攝對象 —— 家庭有一個整體的認識，這可以幫助我們理清拍攝思路，更快速地進入拍攝主題。

　　家庭是一個親密的關係體，它由若干成員組成，大家生活在一定的空間之中，且擁有自己的活動範圍和成長故事。家庭有著豐富的拍攝內容，而家庭成員是一個家庭的主體，以其為線索會展開種種可能性。所以我們在拍攝家庭照片時，首先應該關注的是家庭成員，並要在畫面中充分體現家庭成員之間的親密關係，比如溫馨的、歡樂的、充滿親情意味的等，讓觀看者明白那就是一家人。這中間存在著攝影師對拍攝對象之間關係與情感的營造，保持放鬆、自然的拍攝環境將有利於主體人物的情感流露，呈現真實、生動的畫面氛圍。

　　對於拍攝場景而言，可以選擇在家中，也可以是家庭之外的場所。場景的目的是為了表現主體人物，表達主題氛圍，所以場景的選擇要能夠體現家庭因素，對人物和畫面情緒有積極的渲染效果。拍攝的形式也可以不拘一格，可以是以擺拍為主的家庭紀念照，也可以是以自然抓拍為主的家庭生活照。不管以何種形式展現，都要能夠捕捉到拍攝對象精彩的瞬間表情姿態與情感，傳達對象之間的生動交流。

　　此外，還要注意家庭攝影中經常會遇到的拍攝問題，這裡列出一二，以供參考。第一，場景過於雜亂，影響主體的表達。家庭環境往往相對複雜，若沒有簡約的構圖方式，很容易將過多的景物納入到畫面中，影響到主體的視覺地位。所以要學會在畫面中做減法，可以選擇簡約的背景，也可以利用小景深的虛化效果突出主體。簡約畫面的方法有很多。第二，對人物的身體部位裁切不當。當在人物的關節部位進行裁切時要特別慎重，因為這很容易造成「截肢」的假象，影響人物美感。第三，人物表情不到位。尤其是在拍攝多人合照時，往往會出現因為某人表情不到位而破壞整個畫面的情緒和效果的情況，此時攝影師要注意提醒拍攝對象，並可以透過增加拍攝次數來得到成功的畫面。

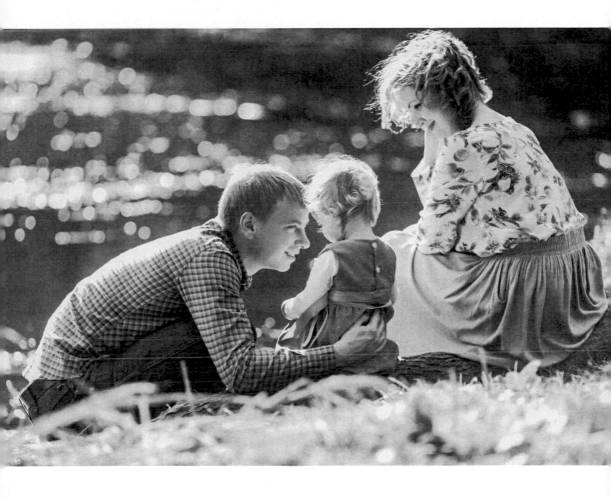

《溫馨時光》

拍攝器材：佳能 5D Mark II 相機，佳能 EOS 85mm F2.8 鏡頭

拍攝數據：焦比 f/2.8，快門速度 1/125 秒，感光度 ISO100

拍攝手法：選擇人物姿態、表情最為生動的瞬間拍攝，注意年輕父母的眼神刻
畫；使用小景深虛化前景和背景，突出人物，營造溫馨的空間意境。

作品評析：在這幅畫面中，我們可以看到一個其樂融融的家庭，人物間不同的
情態刻畫得到了生動表現，而這少不了攝影師對人物整體狀態的觀
察和掌握。

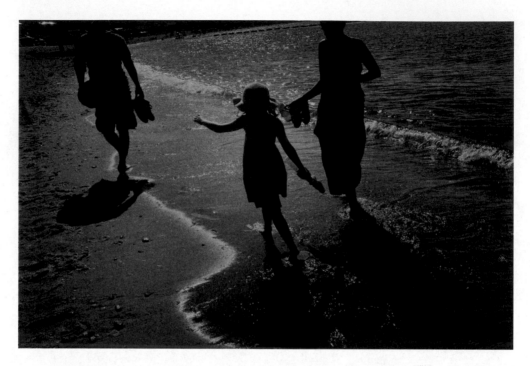

《海灘漫步》

 拍攝器材：理光（Ricoh）GR 相機，35mm 焦距
 拍攝數據：焦比 f/2.8，快門速度 1/400 秒，感光度 ISO100
 拍攝手法：逆光狀態下拍攝，呈現人物的剪影效果；捕捉家庭人物，尤其是作
 為主體人物的小女孩的精彩動作瞬間。
 作品評析：逆光之下，沙灘因為海浪的浸潤而具有了反光效果，從而產生明亮
 的線條，這在一定程度上造成了分割畫面和引導觀看者視線的作
 用，同時被剪影化了的人物姿態生動自然，充滿了快樂放鬆的氣
 息，並在明亮海灘的映襯下，視覺形象更加突出了。

《兩小無猜》

拍攝器材：尼康 D800 相機，尼克爾 24–70mm F2.8 鏡頭

拍攝數據：焦比 f/2.8，快門速度 1/200 秒，感光度 ISO200

拍攝手法：注意讓父母在旁邊引導兄妹二人的擺姿，儘量使其展現出親密自然的情態；攝影師要眼疾手快地捕捉這一情態出現的生動瞬間。

作品評析：在拍攝家庭肖像的畫面中，將拍攝的視角聚焦到天真活潑的孩童身上，是我們屢試不爽的拍攝角度。這張照片精彩刻畫了兄妹之間親密友好的感情流露的瞬間，在統一的色調背景下，其姿態形象被更加鮮明地呈現了出來。

2.16　雨季

在生活中，我們賦予了雨水太多的內涵和回味空間，以至於總是情不自禁的逢雨思情，浮想聯翩，它吸引著我們去表現它。

在攝影中，雨天並不是一種特別理想的拍攝天氣，因為它的光線偏向陰柔，色彩黯淡，且濕漉漉的環境會給人們的生活帶來不便，也會給我們的拍攝帶來不利影響，比如要更加注意對器材的保護，防止水的侵蝕。儘管如此，它依然吸引著我們去表現它。那麼在實際拍攝中，我們該從哪些方面入手來拍好雨中景象呢？

因為是雨天，所以正確理解雨天的特點和其對景物環境的改變是首要任務。首先是光線，它會減弱，變得柔和，這可能會對快門速度的設置帶來影響，尤其是在拍攝動態景物時，因為光線減弱而使快門速度降低的結果會容易帶來虛化的動態影像，除非這是我們想要的，否則就應該重新設置快門速度。此外，因為雨水的浸潤，景物的影調會變得沉著，這會增加天空與地面的反差，所以在取景構圖中就需要對其善加控制。同時，因為水的反光特性，被淋濕的景物表面對光線的反應會更加敏感，最顯著的特徵就是會映射周圍的光線而形成倒影現象，這種效果可以成為我們畫面的趣味點來加以表現。

正確處理雨水與景物環境的關係，其中之一就是要善於捕捉雨中情態。因為雨水使景物的狀態發生變化，而這一點正是獲取精彩畫面的重點所在。要捕捉到景物精彩的雨中情態，需要我們的觀察力能對一些精彩瞬間有高度的敏感性，能夠善於發現甚至預測到精彩的瞬間狀態，並能夠適時準確地將其捕捉下來。捕捉的過程也會因為攝影師的表現意圖、景物的瞬間狀態、畫面的曝光條件以及構圖方式等，而使畫面效果產生豐富的可能性。許多精彩的畫面就是從這種可能性中產生的，而攝影師對這種可能性越有掌控力，就越能夠實現自己的表現目的。

在畫面的表現中，意境表達無疑是雨天拍攝極其重要的部分。雨中意境的營造方式非常多樣，比如獨特的影調、色彩氛圍、虛實變化、動靜處理、寫意留白等，都可以造成畫面意境的渲染效果。當攝影師能夠生動地將雨中景物的情態與雨之氛圍巧妙結合時，畫面就可以展現出陰雨天氣特有的感染力 —— 透過內容與意境切實地感染到觀看者，使雨天所拍攝的照片呈現出精彩效果。

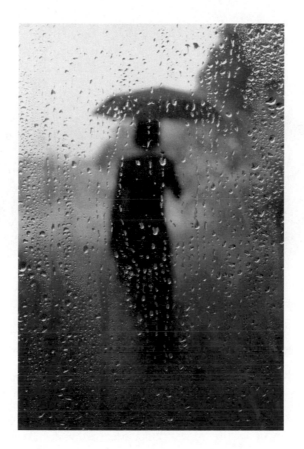

《撐傘的背影》

拍攝器材：尼康 135 相機，尼克爾 24–70mm F2.8 鏡頭

拍攝數據：焦比 f/2.8，快門速度 1/160 秒，感光度 ISO200

拍攝手法：運用虛實對比手法，清晰聚焦玻璃上的雨珠，虛化背景中的人物，渲染雨天氛圍的同時，將讀者帶入預設的懷舊情境之中；控制色溫，採用比雨天色彩更高的色溫值拍攝，營造懷舊感十足的暖黃色調效果。

作品評析：在這張照片中，我們首先感受到的是其中的某種情緒，比如回憶、思念、感懷等。人物紅色的服裝和暖黃色的環境，則無疑使畫面的這種情緒氛圍得到了進一步的增強。

《雨夜》

> **拍攝器材**：尼康 D700 相機，尼克爾 35mm F2 鏡頭
>
> **拍攝數據**：焦比 f/2，快門速度 1/20 秒，感光度 ISO400
>
> **拍攝手法**：清晰聚焦於布滿水珠的汽車引擎蓋，並透過小景深強烈虛化背景和
> 前景，營造光怪陸離和濕漉漉的雨夜意境。
>
> **作品評析**：在這種局部畫面中，很容易讓人產生聯想，這來自於其對整體的割
> 裂所產生的抽象形象，以及被強化的空間透視所帶來的視覺效果。

《雨》

> **拍攝器材**：佳能 5D Mark III相機，佳能 EOS 70–200mm F2.8 鏡頭
>
> **拍攝數據**：焦比 f/3.2，快門速度 1/80 秒，感光度 ISO200
>
> **拍攝手法**：使用長焦鏡頭拍攝，聚焦瓦檐，並設置小景深虛化前景和背景，突
> 出雨滴效果；對高光區域測光並曝光，控制畫面影調。
>
> **作品評析**：在這張照片中，攝影師透過捕捉瓦檐雨滴的局部影像來營造雨天意
> 境，並在雨滴的虛實變化中強化畫面的動靜效果，配合古典的建築
> 風格，帶給人豐富的聯想空間。

2.17　高樓

　　對於攝影師而言，高樓建築既是一個拍攝對象，也是一種社會現象，值得我們去記錄和審視。

　　高樓建築是我們的人造空間，體現著我們的意志、智慧和需求。城市在擴張，高樓在林立，越來越多的人聚集到高樓內工作、生活、娛樂，高樓已經不僅僅是冰冷的建築物，它參與到社會關係當中來，有了更豐富的內涵。

　　對於高樓建築，需要有豐富的拍攝經驗來展現它。比如選擇拍攝角度，仰視角度拍攝可以使高樓看上去更加高大雄偉，因為仰視能夠強化高樓的透視效果，誇大距離感，尤其是在廣角鏡頭的視角下，這種透視帶來的視覺衝擊力更強；平視拍攝則會讓人感到親切和安全，但要注意對高樓的線條（水平線和垂直線）做好處理，做到橫平豎直，穩穩當當；俯視拍攝則可以展現高樓建築的形狀和廣闊場面，尤其是能夠表現不同建築之間的形態和高低變化，可以很好地展現出高樓群的氣勢。

　　再比如運用光線，晨昏光被稱為黃金光線，因為光線柔和（反差小），位置又低（投影長），對高樓建築的立體性和質感紋理都有良好的表現，而且其光色偏暖，在建築表面鍍上的金黃色非常富有渲染力；逆光則可以製造剪影效果來突出高樓的形狀特徵，表達一種簡約化的形式美感；而陰天、多雲天氣或者是日出前和日落後的散射光，則可以對建築的質地和色彩進行細緻刻畫；自然光和人工光共同作用下的混合光線，可以透過不同色溫的效果來營造富麗的色彩畫面，往往是在日落之後、華燈初上之時，其拍攝時間最佳；而直射光相對於柔光，則更能夠表現高樓建築的立體輪廓和質感。比如運用對比手法，在畫面中有意安排大小對比，透過置入熟悉的景物，如人、車等來提供比例的參考，提示出這種大小對比的尺度，會使高樓建築表現得更加真實、形象化；嘗試使用色彩對比可以突出高樓建築的色彩美感，彰顯其個性，像冷暖對比、互補色對比、同類色對比、明度對比、無彩色對比等，在構圖中都可善加利用，並可配合光線的塑造，一般選擇順光或者柔光條件，使色彩更加飽和亮麗，細節層次更豐富。比如關注局部和細節，試著靠近高樓建築去觀察，或者進入到它的內部去，去發現更有趣的拍攝對象，像內在結構、各種圖案、紋理等，都可善加利用，或是表現抽象的畫面意境。比如利用高樓建築的對稱結構等設計，美妙呈現建築的構造特點和美學特徵，像對稱結構，對於建築來講比較普遍，而採用對稱構圖就能夠突顯它的穩定、雄偉之感。

《夕照》

拍攝器材：佳能 5D Mark III相機，佳能 EOS 70–200mm F2.8 鏡頭

拍攝數據：焦比 f/4，快門速度 1/320 秒，感光度 ISO100

拍攝手法：選擇在側逆光條件下拍攝，利用輪廓光刻畫高樓的立體形態；夕陽的暖色調渲染畫面氛圍；保持高樓與取景框的「橫平豎直」感。

作品評析：在這幅畫面中，夕陽光為高樓注入了活力，使其免於單調，呈現出生動的色彩和明暗立體效果，而鮮明的空間透視在長焦鏡頭的壓縮效果之下，變得更加突顯。

《林立的城市建築》

拍攝器材：佳能 5D Mark III相機，佳能 EOS 70–200mm F2.8 鏡頭

拍攝數據：焦比 f/10，快門速度 1/320 秒，感光度 ISO100

拍攝手法：選擇一高地（比如山頂）對城市建築群進行觀察，從中截取局部拍攝；下午直射光將林立的樓宇以生動的明暗效果進行了突顯。

作品評析：在這幅作品中，攝影師選擇拍攝高樓的群體像，以其高矮有序的排列和密集的狀態來展現視覺趣味，帶給觀看者視覺衝擊。此外，清透的空氣和明亮的太陽光照明也是重要的天氣條件。

《金色的光》

拍攝器材：佳能 5D Mark II相機，佳能 EOS 24–70mm F2.8 鏡頭

拍攝數據：焦比 f/9，快門速度 1/125 秒，感光度 ISO100

拍攝手法：在夕陽光照亮大廈體的時候仰視拍攝；利用四周陰影中的建築在畫面中形成框式結構，突顯視覺主體。

作品評析：當一張照片有著精彩的光線和生動的形式時，基本就具備了成為佳作的條件，而如果同時主體刻畫也足夠突出、有趣，那麼就會更加精彩。顯然，這張照片在以上幾方面皆具。

2.18　地貌

　　我們的大地有著豐富的地形地貌，不同的地貌孕育著不同的生態，不同的生態展現出不同的氣象，這種縱橫變化成為我們地球生機勃勃、氣象萬千的所在。而我們若想透過攝影生動表現地貌的種種魅力，則是需要毅力和條件的。

　　我們若想透過攝影生動刻畫地貌的種種魅力，是需要毅力和條件的。比如面對廣袤的地貌，我們要身體力行，長途跋涉，經歷風雨；我們要懷有對大地的熱愛和敬畏之心去感受和面對景觀；為了拍攝到精彩的畫面，我們可能需要去尋找特別的角度和時機……儘管如此，在實際拍攝中，我們可以從以下方面對這一主題進行掌握：首先要注意突顯地貌的獨特特徵。在拍攝某一地貌時，我們首先要分析和了解地貌的獨特特徵，而後再採取相應的拍攝策略。這些獨特的特徵包括地貌的獨特結構、地貌的獨特紋理質感、地貌的獨特色彩，以及人類活動與自然地貌的獨特關係等。比如說某一地貌具有吸引人心的結構樣貌時，其就可以成為我們的表現重點。而後透過選擇拍攝角度（比如是側面拍還是正面拍，是遠處拍攝全景還是近處拍攝內部，是高空俯瞰做抽象拍攝還是選擇高地俯視做空間表達等），透過在取景框中的取捨處理（將複雜多餘的景物排除到畫面之外，保留最精彩精緻的結構）取得簡潔突出的效果。

　　再比如說人類活動與自然地貌的關係呈現，則要注意表現這種關係的主題效果，像人與自然的和諧共處、環保、人的智慧、自然的力量等。而結構、紋理質感、色彩等特徵的表現還與光線有著緊密的關係，所以其次是要選擇精彩的光線。比如說光位，側光帶來的明暗效果可以突顯地貌的紋理和立體結構，而順光則可以突顯地貌的色彩和形狀，逆光則可以勾勒地貌的結構邊緣，但對色彩的呈現不利。要選擇何種性質的光線也是我們要考慮的重點，比如是選擇晨昏時刻的黃金光線，還是選擇上午或下午照射角度更高的白光，抑或是日出前和日落後的天空光或霞光。當然，氣候和天氣的影響也會改變光線的性質，甚至可以為我們的畫面表現帶來不可多得的獨特光線，如神光、彩虹、夕陽光等，而它們對於畫面氛圍和意境的營造更具有吸引人心的效果，往往可以幫助我們成就地貌佳作。這可以說是我們在地貌拍攝中的一種時機和「運氣」，是攝影師可遇不可求的因素。儘管如此，我們依然可以透過增加拍攝的數量和經驗來提高偶遇這種時機的機率。

《峽谷落日》

拍攝器材：佳能 135 相機，佳能 EOS 24-70mm F2.8 鏡頭

拍攝數據：焦比 f/16，快門速度 1/10 秒，感光度 ISO100

拍攝手法：將背景中的峽谷色彩處理成冷色調，增加畫面空寂深遠之感；再選擇清晨的黃金光線拍攝，將被陽光照亮的山岩置於前景之中，突顯其立體效果，並與背景形成冷暖反差，增加畫面的視覺張力。

作品評析：在這張照片中，色彩的冷暖對比所產生的視覺反差給予了觀看者由近及遠的觀賞次序感。而高角度的俯拍，更全面的展現了暖色山脈背後的空間，蜿蜒的河流將觀看者的視線牽引至空間深處，灰濛濛的大氣則幫助畫面營造出更加強烈的空間氛圍。

《高山流水》

　　拍攝器材：佳能 5D Mark II 相機，佳能 EOS 16–35mm F2.8 鏡頭，使用三腳架

　　拍攝數據：焦比 f/22，快門速度 2 秒，感光度 ISO100

　　拍攝手法：根據山谷的地勢構造做構圖處理，採用低角度的拍攝視角，將溪流和岩石作為前景，並引導觀看者的視線深入畫面，不斷呈現出景觀豐富的空間層次和恢宏的視覺氣息；採用較慢的快門速度拍攝，虛化水流，並保持全景深的清晰效果。

　　作品評析：相對於站於高處俯拍山谷的視角，這種從山谷的低處拍攝所產生的視覺效果似乎更具有視覺上的「壓迫性」，帶給人如身臨其境般的強烈感受。背景中金色的陽光初照山脈，飄渺的雲霧在山谷間湧動變化，帶來一種威嚴和神祕的力量，看上去如同幻境，而前景中視野開闊的河流谷地則看上去似乎更加真實，從而讓人產生一種鮮明的對比感受。

《月出》

拍攝器材：尼康 D3x 相機，尼克爾 300mm F4 鏡頭，使用三腳架

拍攝數據：焦比 f/9，快門速度 125 秒，感光度 ISO200

拍攝手法：採用二次曝光法拍攝，在日落前拍攝富有形式美感的沙丘，在月出時拍攝月亮的特寫畫面；需要注意的是，要提前做好觀察，包括月出的時間、位置等，以做到沙丘和月亮的完美結合。

作品評析：沙丘流動的線條和因為光線的照射所產生的明暗節奏，賦予了沙丘簡約的結構形式和明暗變化，而超級月亮的「點綴」，增加了畫面的視覺意境，達成了畫龍點睛的效果，同時深暗的背景與沉穩的色彩，則使畫面暗含想像空間，充滿了來自沙漠的神祕氣息。

2.19　高山

在攝影中，高山因其形態和光線而著稱，包括山峰、黎明和日落時分雲霧繚繞的景象等，無不吸引著風光攝影師不辭辛苦，千里追尋。

對於風光攝影來說，山脈有著最為悠久的拍攝歷史，它是攝影人喜愛的拍攝對象。對於山脈的拍攝，我們可以給出以下有效的拍攝建議：

選擇拍攝時間

拍攝山脈的最佳時間依然是早晨日出和日落時，那時的光線最為誘人，因為其富有感染力的金黃色而容易增添畫面的情感色彩。而當一抹金黃的餘輝映照在山體上時，也往往最能體現出山脈的神聖和宏偉，若再加上天空霞光的渲染，就更容易拍出佳作了。此外，清晨山間的雲霧天氣還可以為山體帶來虛實飄渺之變化，增加其形象魅力和神祕意蘊，是拍攝高山風光的絕佳條件。

等待與運氣

拍攝山脈佳作，不是一蹴而就之事，因為美好的風景不會單獨為你而準備，這需要你時刻準備好背上行囊，鍥而不捨地前往和等待。因此，拍攝山脈需要你強壯的體魄和堅韌的毅力。除此之外，還要看你的運氣。不得不說，拍攝絕佳的風光作品，很大程度上都與運氣相關，在主動努力的前提下，剛剛好大自然為你準備好了一頓豐盛大餐，一切看上去都是那麼的完美，你只需抓住時機，將其收入囊中。

善用前景

只有山脈會顯得畫面單調，缺乏層次，此時選擇適當的前景可以豐富畫面，並有效地襯托主體。你可以利用水面的倒影來強調遠處山脈的高大和雄偉，有時你面前的一個小水潭就可以為你帶來不同凡響的畫面效果。你也可以利用蜿蜒的溪流引導觀看者的視線深入畫面，到達主體。你還可以利用面前的野花來襯托遠處的山脈，營造一派春花燦爛的山野景象。但是不管選擇怎樣的前景，都應該保證其不會喧賓奪主，破壞主體的表現，否則就畫蛇添足了。

豎拍還是橫拍

　　要豎拍還是橫拍，沒有固定的金科玉律，而是要根據拍攝的主體內容來靈活使用。當要表現山脈連綿不絕、宏大廣袤時，適合使用橫拍，因為橫排畫面對山脈形成的綿延曲線具有很好的延伸作用；當要表現山脈的高大和險峻時，適合使用豎拍，因為豎拍畫面對於表現山脈的縱深、透視感很有幫助。

《高山流雲》

拍攝器材：尼康 D4s 相機，尼克爾 70–200mm F2.8 鏡頭，使用三腳架

拍攝數據：焦比 f/5.6，快門速度 125 秒，感光度 ISO100

拍攝手法：巧妙利用流雲與山體之間的空間關係增加畫面層次，並注意觀察流雲的形態和明暗，以及對山體的遮擋所帶來的視覺變化，選取最佳瞬間拍攝。

作品評析：遇到動感十足的流雲無疑是極好的「運氣」，它的出現避免了畫面的單調感，並產生豐富的對比關係（明與暗、冷與暖、動與靜等），從而使畫面頓時變得趣味盎然起來。

《曦照》

拍攝器材：尼康 D700 相機，尼克爾 200–400mm F4 鏡頭，使用三腳架

拍攝數據：焦比 f/8，快門速度 125 秒，感光度 ISO200

拍攝手法：注意選擇拍攝的時機，在晨光初照山體之時拍攝，並透過側光位刻
　　　　　畫山體的肌理和明暗。

作品評析：在這張照片中，除了山峰，似乎再沒有其他實體元素，這種簡單純
　　　　　粹的拍攝方式，比較考驗攝影師對主體的刻畫能力，即是否能夠確
　　　　　保主體足夠生動、精彩，否則即便畫面主體清晰、突出，但仍將難
　　　　　以吸引觀看者的眼光。顯然，攝影師對拍攝時機以及山體結構的刻
　　　　　畫，賦予了山峰獨特的形象和氣息，在暗色調的映襯下，更顯雄偉
　　　　　和神祕。

《一線光》

拍攝器材：尼康 D700 相機，尼克爾 24–70mm F2.8 鏡頭

拍攝數據：焦比 f/11，快門速度 1/30 秒，感光度 ISO200

拍攝手法：選擇好拍攝位置，等待陽光將湖岸的山峰照亮、背後的山脈隱於黑暗中時拍攝。

作品評析：在攝影中，若想獲得美妙的畫面，攝影師還需要一些巧合和運氣，尤其是面對陽光時，更是如此。在這幅畫面中，從雲隙透射出來的一線「火」光剛好照亮一座山峰，它出現的時機是如此精巧，恐怕不是只靠等待就可以等來的。而四周的山峰依然處於陰影之中，這種強烈的色彩和區域亮度帶給我們視覺的衝擊，而能夠將這種效果強化的則還要得益於陰影對於氛圍的營造——透過對其他景物的隱藏所帶來的神祕意味和對比效果。

2.20　雷電

　　　　雷電，帶給人的是一種對自然力量的畏懼和稍縱即逝的神祕，拍攝它，
也成為許多攝影師的念想之一。

　　通常雷電的極端性和變化性，會給拍攝帶來較高的難度。首先我們無法提前預知它
會何時發生，以及會發生在哪裡，這似乎讓我們的拍攝無從下手。儘管如此，我們依然
可以透過經驗來提高雷電拍攝的準確度和成功率。首先，要了解雷電出現的節氣以及天
氣狀況，雷電通常是從春雷開始的，即二月初二以後，多發於春夏，尤其是在夏季，強
對流天氣更容易產生雷電。當雷電頻發之時，要選擇好拍攝地點，需要注意的是，雷電
有較高的危險性，不能只求拍攝而忽視了自己的人身安全，為了避免雷擊，要選擇在室
內或者有安全保障的地方作為拍攝點，拍攝的地方最好視野較開闊，比如高樓的高層，
這樣對捕捉雷電能夠提供有力的空間環境。

　　在選擇好拍攝地點後，就要做好拍攝前的準備，支好三腳架，如果條件允許，最好
使用快門線，根據現場環境調整好曝光數據，此處需要注意的是對環境光線條件做出分
析，要儘量保證環境的細節呈現以及環境氛圍，比如色彩、景物、影調等元素的刻畫，
要避免畫面只出現明亮的閃電，而其他景物全黑或者環境過於明亮的情況發生。為了能
夠捕捉到閃電的一瞬，一般情況下會調節光圈大小以獲得較慢的快門速度，透過較長的
曝光時間來增加捕捉到閃電的成功機會。然後選擇在閃電最為多發的天空位置取景構
圖，並按下快門等待，如果在曝光過程中沒有閃電出現，則不要氣餒，繼續拍攝，透過
數量的累積來捕捉閃電發生的時機，是雷電拍攝最為常見的狀態。當然，為了增加閃電
在畫面中的數量，還可以透過多重曝光的手法來實現，只是閃電在畫面中出現的位置不
可控，所以難以精確控制構圖，多半要依靠運氣來成就作品。

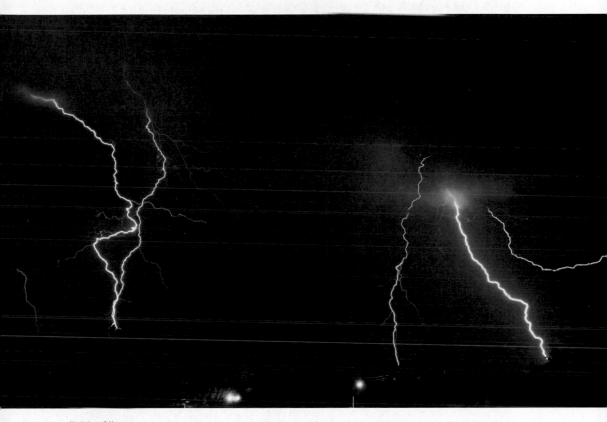

《閃電》

拍攝器材：佳能 135 相機，佳能 EOS 16–35mm F2.8 鏡頭

拍攝數據：焦比 f/22，快門速度 10 秒，感光度 ISO100

拍攝手法：對閃電經常出現的天空作長時間曝光，記錄下了兩次閃電的效果，
　　　　　　幸運的是，閃電在畫面中的位置恰到好處，沒有發生重疊。

作品評析：這張照片精彩地呈現了數道閃電的瞬間效果，同時沒有出現地面漆
　　　　　　黑一片的曝光現象，將夜晚閃電的氛圍做了生動的表現。

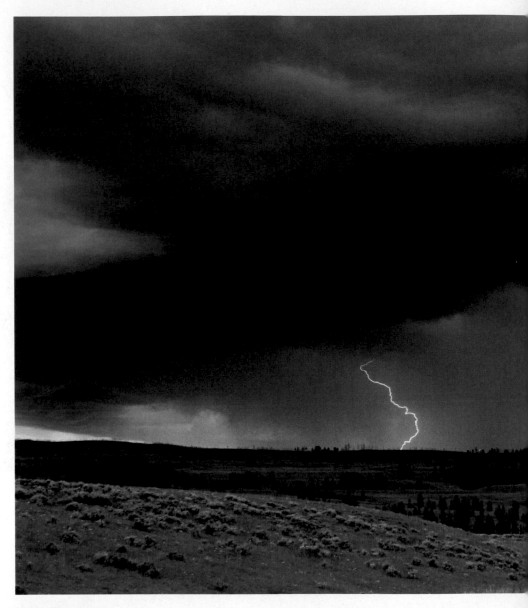

《遠方的閃電》

　　拍攝器材：尼康 135 相機，尼克爾 24–70mm F2.8 鏡頭

　　拍攝數據：焦比 f/20，快門速度 1/3 秒，感光度 ISO200

　　拍攝手法：夏季的午後時分，雷雨多發，此時一片雨雲形成，剎那間電閃雷
　　　　　　　鳴，雨幕磅礴，而這正是拍攝雷電的最佳時機。

作品評析：視野極好的大氣條件使畫面具有了遼闊的空間層次，這是表現遠處
　　　　　烏雲雨幕的重要條件。對於這幅畫面來講，精彩之處在於特殊天氣
　　　　　所帶來的視覺意境和氛圍效果。閃電的精彩捕捉無疑增加了畫面的
　　　　　生動性，而地平線的分割，使作品的絕大部分面積分配給了天空，
　　　　　進一步增強了畫面的緊張氣氛。視覺盡頭的山脈則在明亮光線的照
　　　　　射下，展現出另一個空間的意味。

2.21　鳥語

　　攝影師要熟悉鳥類的生活習性和活動路線，情況往往是，具有越豐富的鳥類知識，拍鳥的成功率就越高。

　　若想拍到鳥，首先得找到鳥，而若想更容易地找到鳥，對於攝影師而言，就要具備有一定的鳥類知識，很多資深的拍鳥攝影師幾乎就是半個鳥類專家。另外，攝影師要擁有一套精良的鳥類攝影設備，才能在找到鳥兒後，更好更容易地拍到鳥。但是最重要的還是要有一顆熱愛大自然的心，要愛鳥護鳥，尊重生靈，這是從事拍鳥攝影的前提。在實際的拍鳥過程中，我們可以：

高速凝固精彩瞬間

　　當你想凝固鳥兒起飛或者降落等運動狀態下的精彩畫面時，可以使用 1/1000 秒以上的快門速度，此時需要現場有充足的光線，如果達不到快門要求，可以提高感光度至 400 甚至更高，但是要注意畫質，以不出現粗糙的顆粒和圖像雜訊為佳。此外，還可以配合光圈，將光圈開大來增加進入鏡頭的光線數量，不過要注意其對景深的影響，過大的光圈可能會影響到主體的清晰度，所以要慎重為之。

生動表現羽毛質感和色彩

　　要逼真地表現羽毛質感，首先要保證影像清晰，可以使用具有防抖動功能的長焦距鏡頭，並使用三腳架拍攝。在光線條件上，可以採用側光和側逆光突出表現羽毛的質感紋理，而拍攝有金屬光澤羽毛的鳥類時，順光效果最好。對於羽毛色彩，陰天或者陰影中的散射光可以柔和地表現出鳥類羽毛色彩的過渡和變化，但色彩明亮度和飽和度不是最佳，所以適合羽毛色彩變化不豐富的鳥類。明暗反差不是很大的側光和側逆光，可以表現出色彩的明暗變化，並富有體積感，適合色彩單一的鳥類。而順光最能夠表現鳥類羽毛豔麗、飽和的色彩，但缺乏立體效果，適合用於羽毛色彩豐富而亮麗的鳥類。

善用對比手法生動畫面

要表現鳥類的精彩影像，就要善於運用對比手法，如虛實對比、動靜對比、色彩對比、疏密對比等，增加畫面的趣味性。比如虛實對比，這種方法不止局限在前景和背景與主體之間的虛實關係上，也體現在主體與陪體、動態與虛態的虛實關係上。比如在拍攝鳥群時，可以只讓其中一隻鳥兒清晰，而其他的鳥兒虛化來襯托個體，幫助現場環境，營造鮮明、活潑的畫面效果；也可以虛化動感的海水，凝固安靜的鳥兒，來製造一種動靜差別的虛實對比關係，使畫面富有情調。

注意人身安全

在野外拍攝鳥兒，除了時刻注意保護拍攝對象以外，自己的人身安全也不能忽視。除了攜帶必要的食品、飲品、遮陽帽、雨具等，還要帶上手電筒、指南針、藥品、壓縮餅乾，以備不時之需。此外，最好帶上對講機，可以方便與同伴聯絡。要防備毒蛇、毒蟲等的叮咬，留心危險的懸崖、沼澤、水塘、冰層等。

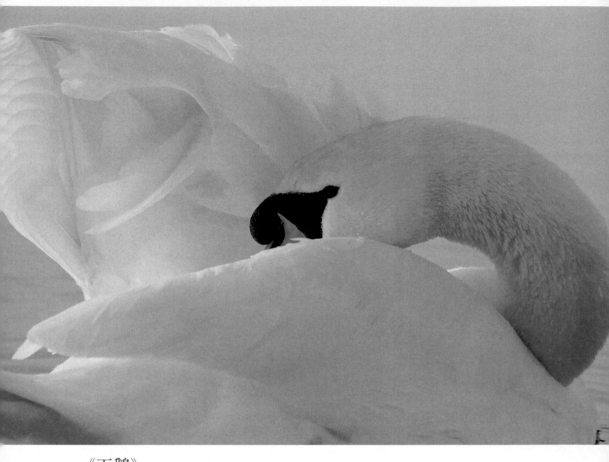

《天鵝》

拍攝器材：尼康 D700 相機，尼克爾 70-200mm F2.8 鏡頭

拍攝數據：焦比 f/2.8，快門速度 1/500 秒，感光度 ISO200

拍攝手法：捕捉白天鵝梳理羽毛時的優雅瞬間，營造「猶抱琵琶半遮面」的效果；使用長焦鏡頭拍攝特寫畫面；清晰地聚焦於天鵝的眼睛，利用其額頭上的黑色斑紋吸引觀看者的注意力；注意光線對羽毛質感的刻畫，尤其是在羽毛間形成的反射效果。

作品評析：這張照片捕捉到了天鵝優雅生動的姿態瞬間，配合高調的畫面，簡潔、飽滿的構圖，使得天鵝看上去如同一朵盛開的白色花朵一般，美麗迷人。

《白鴿》

拍攝器材：佳能 5D Mark III 相機，佳能 EOS 70–200mm F2.8 鏡頭

拍攝數據：焦比 f/5.6，快門速度 1/500 秒，感光度 ISO200

拍攝手法：採用追隨拍攝法捕捉白鴿飛翔的生動瞬間，並使用高速快門清晰凝固其動態；利用水面作為背景，營造畫面氛圍，簡潔畫面效果，襯托白鴿的形象特徵。

作品評析：這是一幅精彩的瞬間作品。白鴿展翅飛翔的生動形象被攝影師精準地凝固下來，不管是對白鴿姿態的把握，還是拍攝角度的控制，都非常到位，再加之水光激灩的背景襯托，畫面視覺突出，並充滿了靈動之感，帶給觀看者美好的想像空間。

《葦中小鳥》

拍攝器材：尼康 D800 相機，尼克爾 300mm F4 鏡頭

拍攝數據：焦比 f/4，快門速度 1/1000 秒，感光度 ISO200

拍攝手法：從密集的蘆葦叢中捕捉小鳥的身影，需要有精準的對焦能力和精簡畫面的能力；使用小景深虛化周圍環境，達到簡潔畫面的目的，並在虛實對比中，使小鳥得以突顯；藍色的天空與黃色的蘆葦在色彩上對比鮮明，增加了畫面的生動性。

作品評析：與蘆葦幾乎保持同類色的小鳥往往很容易淹沒在環境之中，此時就特別需要攝影師對主體的突顯和環境的處理能力。攝影師透過巧妙的構圖，運用虛實對比突出小鳥，簡潔畫面，並利用色彩反差豐富視覺，生動畫面，收到了良好的效果。

2.22　春色

　　人們伴隨著和煦的春風的到來，開始嚮往野外，心情舒暢。而作為攝影師，此刻滿眼的春意，自然是攝影的大好時機。

　　一年之計在於春，春意味著寒冷退去，暖意上湧，雷聲隆動，萬物復甦，生命的輪迴再次開啟。在春天拍攝，就要表現富有春季特色的景物，比如拍攝綠意，嬌嫩的春綠最富生命氣息，代表了無限的生機，像早春時新生的綠、肆意生長的綠、新綠與舊綠等。不過需要注意的是，滿畫面的綠色容易顯得單調，所以可以使用微距鏡頭拍攝特寫畫面，或者採用小景深營造鮮明的虛實效果，也可以為綠色尋找一些陪體元素，如枯枝條、小昆蟲等，來使綠色變得突出、生動。又比如拍溪流，解凍後的河流開始歡快起來，充滿了生機盎然的春意。在拍攝水流時，可以使用較低的快門速度，這樣拍攝出來的水流就會像絲綢一般順滑，帶有一種夢幻的感覺。要拍攝出這種效果，曝光時間一般要長於 1/4 秒。如果場景整體較亮，這時為了能夠獲得較低的快門速度，就需要使用中性灰度濾鏡，以減少進光量。測光時使用點測光或中央重點測光，以中間調的景物作為測光點，如岩石陰影中的流水，這時畫面中較暗的石頭與較亮的水流就都能準確曝光。此外，在長時間曝光的情況下，使用三腳架或者給相機找一個穩定的支點，是必要的。

　　再比如拍花卉，除了綠，花也最能代表春色，春天中百花齊放的情景讓人陶醉。不過，要拍攝百花齊放的景象，看似容易，卻並不簡單，很多影友容易陷入到「眉毛鬍子一把抓」的視覺窘境之中。攝影是一種講究簡潔的藝術，最忌諱的是在畫面中放入過多元素，所以我們要首先明確拍攝的主體，而後再充分地做減法，並合理運用對比手法，如色彩對比、虛實對比、大小對比等來突出主體，增加畫面的視覺效果。此外，柔和明亮的散射光，如半陰天的條件更容易顯出花朵的優美色調，而明亮的順光則可以突顯花卉的形態和色彩，逆光照明可以刻畫出花卉和枝葉的半透明質感，別具趣味。

　　又比如拍攝豐富的生活景象，這需要攝影師掌握主題，找準主體，處理好主體與環境之間的關係，並在拍攝中做到善於觀察，眼疾手快，捕捉到精彩瞬間。像拍攝踏青人像，為了突出主體，就要善於取景，因為照片上的人物要突出，背景不能喧賓奪主，所以要選擇乾淨的背景，比如綠色的青草地、小樹林或者藍色天空。當然，拍攝時的人物姿勢、表情等也很重要，我們可以與拍攝對象多溝通，讓其放鬆自然，也可以乾脆不打擾拍攝對象，從一旁偷偷抓拍他們的自然瞬間。總之，春天已經到來，快讓我們帶上相機，速速收獲美好的春季景色吧！

《林間晨曦》

拍攝器材：佳能 5D 相機，佳能 EOS 24–70mm F2.8 鏡頭

拍攝數據：焦比 f/4，快門速度 1/60 秒，感光度 ISO100

拍攝手法：選擇清晨日出時刻，從逆光位拍攝，如此可以使畫面的明暗反差得到較好的控制，而逆光可以對嫩綠的樹葉質感突出刻畫，使畫面在色彩和光影表達上產生獨特韻味；注意透過營造動感效果來增加畫面的趣味性，透過近距離拍攝，晃動前景中的樹枝來達到虛化效果，使觀看者產生大氣流動的聯想。

作品評析：我們想要呈現一幅畫面，頭腦中要不斷思考的事情就是怎樣讓它看上去更加有趣，這種與眾不同是一種能力，也是一種欲求，它體現出了攝影師的表現狀態或者說是審美境界。讓畫面變得有趣的方式有很多，觀察可能是開啟通向趣味化的第一通道。要能拍到，首先要看到，在觀察中激發攝影師的創作聯想，使平凡的景觀畫面得到視覺上的昇華，達到藝術感染的效果，這是我們攝影表現中的基本切入口。在這幅畫面中，我們可以看到攝影師是如何將一片初春下的樹林表現得生機盎然、充滿活力的。攝影師顯然觀察到了充滿層次感的樹枝以及富有象徵性的綠色樹葉，並巧妙地透過廣角鏡頭的透視誇張效果，以及對樹枝的虛動處理，來展現這種景觀特徵和氛圍，達到了良好的表現效果。

《清晨春意》

拍攝器材：尼康 D800 相機，尼克爾 24–70mm F2.8 鏡頭，使用三腳架

拍攝數據：焦比 f/16，快門速度 1/2 秒，感光度 ISO200

拍攝手法：在晴朗的清晨前往公園拍攝，尋找被天空光照明的空間，並從中發現富有美感的元素組合；清晨的天空光可以營造出清冷的畫面意境，藍色的影調可以增加晨色的氛圍；使用較慢的快門速度，虛化流水和搖動的樹枝，以動襯靜，增加畫面的生動性。

作品評析：在這張照片中，來自天空光的藍色調不但沒有影響畫面的美感，反而成為攝影師有意為之的目標，並為主題表達提供了很好的渲染效果，營造出生動的清晨意境。這幅作品突破了一般經驗在畫面表現上的局限，我們在實際拍攝中應該打破刻板經驗，根據主題意境靈活運用畫面元素，而不必墨守成規。

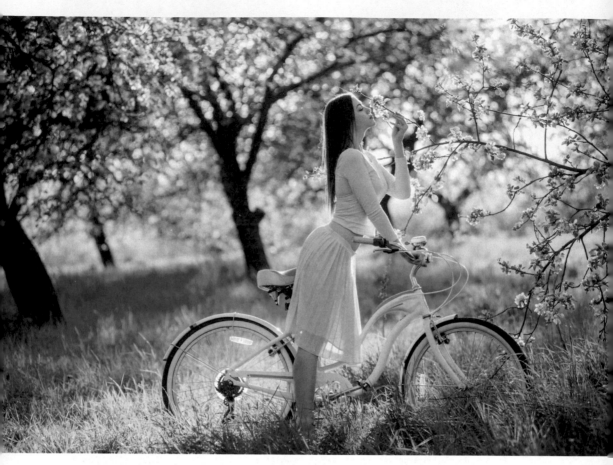

《聞香》

拍攝器材：尼康 D3x 相機，尼克爾 70-200mm F2.8 鏡頭

拍攝數據：焦比 f/2.8，快門速度 1/400 秒，感光度 ISO100

拍攝手法：分析現場環境，包括樹木的間隙、疏密關係，以及穿插其中的光線，並將人物合理地安排在環境之中；青春迷人的女孩細嗅花香，並與腳踏車相搭配，可以帶來閒適健康的視覺聯想，增加觀看者對春天的美好想像。

作品評析：這張照片因為色彩和影調的關係，看上去清新亮麗，同時因為環境和人物的處理而看上去充滿了視覺美感。側逆光的照明不僅突顯了女孩的美妙身姿，而且增加了畫面的光影美感，帶來勃勃的生機氣息。合理的空間虛化有效簡潔了背景，使得人物形象更加突出了。

2.23　夏日

　　在夏天拍攝，首先要注意光照的變化，其次，要注意把握特殊天氣，此外，還要注意選擇豐富多彩的拍攝對象。

　　夏天是一個火熱多情的季節，這不僅體現在炎熱給人們的生活所帶來的影響上，也體現在其變化多端的天氣，一下可能是豔陽高照，一下又可能是風雨交加；一下是火燒半邊天，一下又是彩虹掛天邊。人們一邊忍受著夏季的炎熱，一邊又享受著它的清涼，夏天可謂給足了人們激情和浪漫。那麼，在這樣的一個季節裡，我們在攝影中要注意些什麼，又能夠拍攝到些什麼呢？

　　在夏天拍攝，首先要注意光照的變化。夏天的光照往往較強，甚至於上午八九點鐘的太陽光就已經非常強烈了，在大反差的光比下，陰影的處理和曝光的控制會為畫面帶來諸多問題，所以我們往往會選擇光照不強的清晨或傍晚時刻拍攝，利用日出或日落前後的天空光和「黃金光線」來刻畫景物、表現主題。

　　如果我們不得不在較強的光照時刻下拍攝，就需要根據拍攝主題控制光比，比如為了獲得較小的光比反差而對暗部進行補光處理，或者乾脆將拍攝對象轉移至陰影之中拍攝。其次，要注意把握特殊天氣。特殊天氣可以為我們帶來獨特的景象、獨特的光線、獨特的氛圍，往往可以成為我們拍得佳作的條件。比如夏季午後常常出現的雷陣雨，可能一邊是烏雲雷電，一邊卻還是豔陽高照，從而產生獨特的景象和氛圍，而風雨過後的彩虹或霞光也往往是難得的拍攝對象。

　　此外，夏季裡的拍攝對象豐富多彩，比如海灘、日光浴、游泳……夏日的海灘令人嚮往，即便只是腳踩在細軟的沙灘上，感受海水拂過的清涼也覺得很滿足。若要拍攝海灘，由於海沙的反光較強，因此拍攝的時間最好挑在清晨和傍晚光線比較柔和的時候，此外也容易遇到類似的遊客太多、沒有高潮點、海灘過於平淡等問題，此時我們不妨選擇有意思的海灘局部進行拍攝。

　　再比如夏季的雷電，它的絢麗壯觀同樣讓人著迷。不過拍攝閃電的難度較高，因為它轉瞬即逝，且不知出現在何處，很難捕捉。所以我們需要一些技巧：一個穩固的腳架、一個遙控器（為了保證長時間曝光的品質，儘量不要手按快門）、一個廣角鏡頭（由於無法精準判斷閃電出現的位置和規模，多使用廣角鏡頭拍攝來增加成功機率），然後使用小光圈、慢門、低 ISO 來保證畫面品質，最後就是運氣，我們要預判閃電出現的大概位置和時間。

還有荷花，它是夏季裡的常拍對象。荷花可以有很多種創作方式，透過不同的角度、用光、色彩、構圖等，可以有不同的藝術形象。比如我們可以選擇平視的角度拍攝，避開我們習以為常的俯觀視角；或者靠近（長焦鏡頭拉近）荷花拍攝，以荷葉作為陪體，用虛化的方式提供較為純淨的背景，將花朵的細節和色彩淋漓盡致地呈現。

《烏雲壓境》

拍攝器材：尼康 D3x 相機，尼克爾 16–24mm F2.8 鏡頭，使用三腳架

拍攝數據：焦比 f/13，快門速度 1/4 秒，感光度 ISO100

拍攝手法：順著陽光的方向拍攝，這一角度可以利用烏雲壓境所產生的深暗色
　　　　　　調營造緊張氛圍，並為金色光線提供強烈的反差對比，突顯這一天
　　　　　　氣下的戲劇性效果；注意控制曝光，以陽光的亮度為曝光依據。

作品評析：天空的一邊烏雲密布，一邊陽光照射大地，這種特殊天氣所呈現的
　　　　　　戲劇性效果充滿了強烈的吸引力。

《雨過天晴的草地》

拍攝器材：佳能 6D 相機，佳能 EOS 24–70mm F2.8 鏡頭

拍攝數據：焦比 f/8，快門速度 1/100 秒，感光度 ISO100

拍攝手法：注意觀察和發現富有動感感的草地結構；在順光方向上拍攝。

作品評析：美是動態的，這從根本上決定了我們應該時刻保持敏銳觀察。同樣一片草地，風吹雨打後與豔陽曝曬後的形態和氣息是不同的，這就是它的動態。環境的變化、時間的推移、光線的照射、天氣的影響等，使我們的被攝體展現出各種美的可能，而要捕捉它們，就要依靠我們的觀察意識和敏銳度。這幅畫面，金色的光線映照草叢，帶來平靜的氣息，東倒西歪的草地似乎還保留著風雨中的動態，讓人聯想到剛剛過去的那場狂風暴雨。這種景觀獨有的氣息，沒有敏銳的觀察和嗅覺是難以準確捕捉的。

《浮游》

拍攝器材：佳能 5D Mark II 相機，佳能
EOS 16–35mm F2.8 鏡頭

拍攝數據：焦比 f/2.8，快門速度 1/200
秒，感光度 ISO100

拍攝手法：將鏡頭的一半置於水下拍攝，
並注意觀察水平面的動態，
透過巧妙把握水面的透視和
光線變化來增強畫面的空間
效果，強化現場感。

作品評析：在這幅畫面中，攝影師巧妙
結合了水與空氣的不同質感
來塑造主體，效果生動。水
和空氣都有透明度，但是水
比空氣的密度要大，所以透
明度低一些，而且水對光線
的影響也更加複雜，比如其
表面可以反射光線形成倒
影，也可以折射光線，在景
物身上映射出生動的光紋，
如圖中人物所示。

2.24 秋意

　　　　對於攝影師而言，秋季所帶來的萬物變化為其提供了豐富的拍攝題材，
成為頗受攝影師歡迎和期待的季節。

　　秋在四季當中似乎是一個情感最為濃郁的季節，許多藝術作品，包括詩歌、繪畫、
文學、影視等領域都有與秋季有關的內容，這不僅在於它是一個收穫的季節，還在於這
個季節的天時、氣候、萬物變化等對於人們心理和活動的影響。立秋過後，天高氣爽，
白晝漸短，涼意漸濃，萬物生長開始由盛轉衰，原本綠油油的大地開始變得色彩繽紛，
呈現出一片濃郁飽滿的景象，人們應季節的變化開始收穫作物、調整衣食、出行旅遊，
同時也隨著這些變化變得敏感和多愁善感起來，這都使得秋季在視覺和情感上看上去更
加的豐富和多彩。

　　拍攝秋天，要把握和遵循其規律和特徵，其中最吸引人心的特徵之一就是色彩。
秋天中的色彩富麗多變、非常誘人，是攝影師鏡頭中最為多見的內容。要拍攝好秋色，
首先要處理好色彩之間的關係，在具體拍攝中，色彩的處理方法多樣，不外乎對比與協
調。對比的形式有很多，根據不同的拍攝環境和色彩條件，可以分為補色對比、同類色
對比、鄰近色對比、冷暖對比，以及明度上的對比等，而協調則要求在對比的處理中保
持色彩的統一，防止色彩的混亂無序。協調統一的方式有很多，比如統一畫面的色調、
使色彩的排列分布富有節奏、在畫面排列分布中形成呼應、控制畫面色彩的數量、面
積、明暗等。此外，還要注意光線，光線可以突顯、削弱，甚至改變色彩的屬性，在實
際拍攝中，光線的選擇和處理也至關重要。比如順光下的色彩看上去更加艷麗飽和；而
側光下的色彩會產生明暗，陰影會隱藏或削弱部分色彩；而對於一些具有半透明質感的
景物，像樹葉，逆光就可以突顯這些景物的色彩和質感特徵，使其充滿光感；富有色彩
傾向的光線，如晨昏時刻的黃金光線或霞光，就可以使原本的固有色產生色彩改變……
這種色彩與光線的關係在秋色的表現中會時刻存在，值得攝影師去了解和把握。

　　此外，在光線、色彩等因素的渲染下，秋的意境就可以得到很好的表達，而意境
的營造對於畫面效果的提升具有事半功倍的效果。當然，意境的營造除了色彩、光線之
外，也容易受如天氣條件、環境氛圍、主體形態、影調層次等因素的影響，若想營造秋
意氛圍，就要在實際拍攝中從這些方面出發去尋找合適的方法。

此外，秋天除了秋色之外，還有秋事。秋天是一個忙碌的季節，人們忙著收割，許多攝影師會從秋事中尋找拍攝的主題。拍攝秋事，首先要確認拍攝的主題，從主題中尋找畫面靈感，會更加有的放矢。而後要知道，這需要在拍攝環境中保持高度敏感，看到精彩的瞬間，並能夠準確捕捉。在這一個過程中，會涉及到畫面的處理問題，比如構圖，如何構圖才能使主體更生動，畫面更精彩？首先是要明確視覺中心，確定主體與陪體，並明確畫面的層次，如前景、中景、背景等，而後可以運用豐富的構圖形式，像三分法構圖、框架式構圖、線性構圖、圖形構圖、散點構圖等來形成畫面，在這一過程，諸如動靜虛實、疏密透視、大小濃淡、明暗深淺等對比運用，這些都可以在具體的拍攝中靈活運用，為瞬間畫面增添光彩。

《夕照秋林》

拍攝器材：尼康 D700 相機，尼克爾 70–200mm F2.8 鏡頭

拍攝數據：焦比 f/8，快門速度 1/60 秒，感光度 ISO200

拍攝手法：拍攝者注意到了雲層在變化中所產生的局部光線，所以選擇了一個視野相對開闊的地方等待，結果皇天不負苦心人，一束金色的陽光照亮樹林，頓時五彩斑斕，拍攝者及時將其捕捉了下來。

作品評析：看到這幅畫面，我們能感受到光線的獨特性，那並不是常見光線。同時我們也會疑問這種光線攝影師是如何得來的。像這種觀看和疑問所產生的答案就可以成為我們寶貴的拍攝經驗，而這正是與作品對話所帶來的收穫。

《秋意》

拍攝器材：佳能 5D 相機，佳能 EOS 24–70mm F2.8 鏡頭

拍攝數據：焦比 f/5.6，快門速度 1/125 秒，感光度 ISO100

拍攝手法：在明亮的天空光照明下拍攝，秋樹的色彩表現更加柔和、細膩；黃色調的單一背景與色彩繽紛的秋樹在視覺上相協調，增添了溫暖的氛圍和秋天的味道。

作品評析：攝影師透過刻畫黃色牆壁前的一棵樹，來達到「一葉知秋」的表現效果，角度獨特，視覺生動，效果顯著。柔和的散射光避免了陰影對樹木形象的干擾，突顯了樹木的色彩和形態，並在單色調背景的襯托下，視覺形象更加突出。

《秋陽下的生活》

拍攝器材：尼康 D850 相機，尼克爾 24-70mm F2.8 鏡頭

拍攝數據：焦比 f/3.5，快門速度 1/500 秒，感光度 ISO200

拍攝手法：抓住時機捕捉女孩投食的生動瞬間；從逆光位上進行拍攝，以輪廓光的效果突出女孩的神態身姿，並使其看上去有如沐光輝的效果。

作品評析：這張照片取材於生活的日常，透過對人物動態的刻畫、明暗光影的處理，以及自然閒適的氛圍營造，賦予了畫面以迷人的情緒，觀看者從清澈的光線、秀麗的女孩和富有生活氣息的場景中可以鮮明地感受到來自於生活的秋意。

2.25 冬雪

在雪景的拍攝中，首先要注意的是曝光控制，正確的曝光是拍攝雪景中最基本也是最關鍵的問題。

相信冰雪的美，每一個攝影師都抵擋不住。但是，與其他景物相比，雪景的拍攝難度更高，因為白雪具有極高的反射特性，在陽光的照射下，它的反射光甚至會讓人有些睜不開眼。所以對於大部分使用自動測光系統的攝影愛好者來說，拍雪時很難獲得準確的曝光，一般來說畫面都會偏暗，因此在雪景的拍攝中使用適當技巧非常關鍵。

首先要注意的是曝光控制，正確的曝光是拍攝雪景中最基本也是很關鍵的問題。因為雪的強反光致使相機的鏡後測光（Through The Lens，簡稱 TTL）系統失靈，此時的補救方法是進行曝光補償（EV 調整）。在測得曝光量的基礎上增加 1 ～ 3 級曝光量，就可以將雪拍的晶瑩潔白。在平均測光下，若雪的比例在畫面中占 1/3 左右，則增加 1 級曝光量；若畫面中雪景的比例占畫面 1/2 以上，則應增加 1.5 ～ 2 級曝光量；若全畫面都是雪而且有強烈的陽光照射，應增加補償 2.5 ～ 3 級曝光量。此外，為了使畫面的曝光更加容易控制，在選擇拍攝的光線時，可以選擇晨昏光線。晨昏光線的位置較低，光線柔和細膩，且色彩豐富，可以表現出白雪細膩的質感層次和晶瑩剔透的晶體效果。例如晨昏光下的側光和側逆光，最能表現雪景的明暗層次和雪粒的透明質感，影調也富有變化，即使是遠景，也能產生深遠的意境。在器材上我們還可以加備偏振鏡，利用偏振鏡過濾掉白雪表面多餘的反射光，使得白雪更加清晰、剔透，細節表現更加豐富。同時還可壓暗藍天的顏色，突出白雲，提高色彩的飽和度。

在冰雪的取景拍攝中，我們既可以拍攝冰雪的特寫，也可以拍攝宏觀的場景，但是景別的大小對於景深的要求截然不同。在拍攝特寫時，一般需要小景深來清晰表現冰雪晶瑩的顆粒美感，所以一般會使用大光圈拍攝。而拍攝中景以外的冰雪場景時，則需要較大的景深來表現雪景的樣貌和特徵美感，所以一般需要較小的光圈來拍攝。拍攝時可以將相機的曝光模式設置為光圈先決模式（在尼康及其他品牌相機上通常用模式轉盤上的字母 A 表示，在佳能相機上則用模式轉盤上的字母 Av 表示。），以便控制光圈的大小變化。

此外，如果是在下雪天拍攝，可以透過控制快門速度獲取雪花飛舞的照片，並注意選擇逆光照明或者深色背景作為襯托，同時快門速度不宜太快，一般以 1/100 ～ 1/160 秒為宜，這樣可使飛舞的雪花形成雪線，增加雪花飄落的動感氛圍。當然，冰雪景觀有時在色調上會顯得單調，此時可以使用其他色彩的景物來點綴襯托，可以利用掛滿冰凌

或鋪著厚厚的積雪的青松樹枝、點綴著花花綠綠圖像文字的廣告燈牌，或者是威嚴的建築物等作為拍攝的前景，增加畫面的空間層次，使畫面資訊更加豐富、多彩。

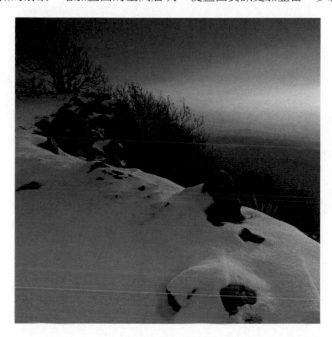

《雪》

　　拍攝器材：瑪米亞 120 相機，瑪米亞 80mm F2.8 鏡頭，加用三腳架和 0.6 中性灰度濾鏡

　　拍攝數據：焦比 f/22，快門速度 1/10 秒，感光度 ISO100

　　拍攝手法：利用山石彎曲的邊緣結構形成構圖；逆光拍攝，準確地刻畫出白雪上的明暗交界線，突顯白雪質感；高光的暖色與暗部的冷色形成反差，增加畫面的感染力。

　　作品評析：攝影師透過對光線和構圖的巧妙運用，將平常的局部景觀塑造成富有形式魅力和色彩美感的精彩畫面，是善於用光和精於構圖的體現。低矮的黃金光線改變了整個景觀的氛圍，將白雪的晶瑩美感以立體的效果生動展現。同時，朦朧的背景處理與前景形成強烈的對比，帶來深遠的空間意境，使景觀變得更加吸引人心。

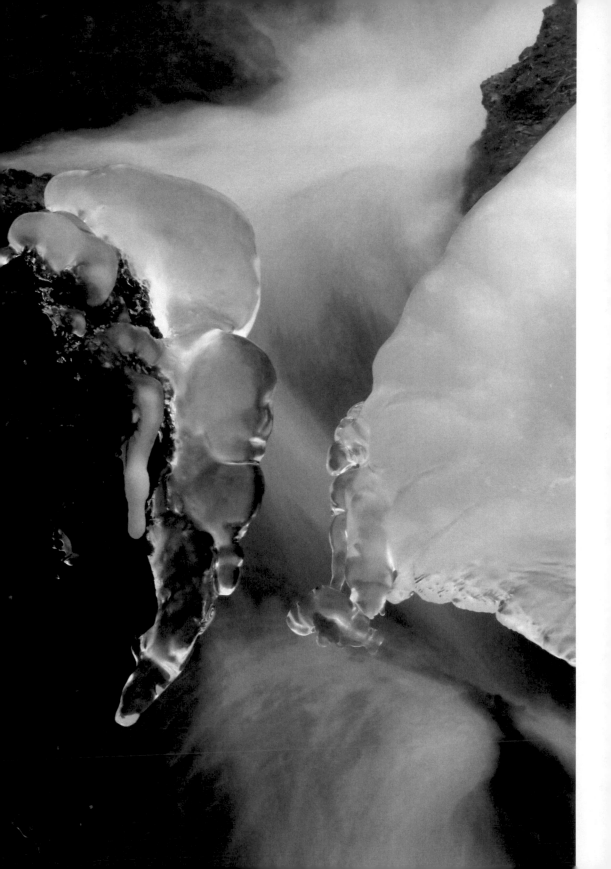

《小溪上的冰》

拍攝器材：尼康 135 相機，尼克爾 24-70mm F2.8 鏡頭，使用三腳架

拍攝數據：焦比 f/13，快門速度 1/6 秒，感光度 ISO200

拍攝手法：在柔和的散射光條件下拍攝，便於刻畫冰塊晶瑩剔透的質感效果；注意觀察石塊上冰的形態和質感特徵，確定取景範圍；採用動靜對比的手法進行表現，用較慢的快門速度虛化水流。

作品評析：這是一幅精彩的特寫畫面，豎幅構圖將畫面景物的結構做了飽滿而均衡的呈現，帶來鮮明的形式特徵，而巧妙的虛化處理，則達成了以動襯靜的效果，在突顯冰的形態和質感的同時，也讓觀看者身臨其境的感受得到了增強。

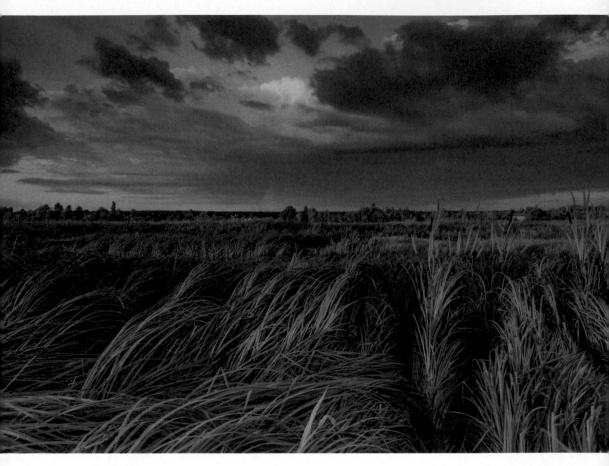

《冰面》

拍攝器材：佳能 5D 相機，佳能 EOS 105mm 鏡頭

拍攝數據：焦比 f/8，快門速度 1/10 秒，感光度 ISO100

拍攝手法：尋找觀察角度，利用冰面能夠反射天空光的質感效果，刻畫其表面紋理；冰面上生動的結構在明暗中得到突出呈現；暖色的霞光和藍色的天空光在冰面上形成冷暖對比效果，進一步增加了它的生動性。

作品評析：攝影師將拍攝的重心放在景觀的局部之上，透過表現冰面獨特的紋理和反光特徵來營造一種富有想像空間的抽象畫面，取得了良好的表現效果。

不可不知的攝影必修課：
技巧課＋主題課，學會成熟的表現方法，拍出打動人心的瞬間藝術

作　　者：高振杰

編　　輯：林瑋欣

發 行 人：黃振庭

出 版 者：崧燁文化事業有限公司

發 行 者：崧燁文化事業有限公司

E-mail：sonbookservice@gmail.com

粉 絲 頁：https://www.facebook.com/
　　　　　sonbookss/

網　　址：https://sonbook.net/

地　　址：台北市中正區重慶南路一段六十一號八
　　　　　樓 815 室

Rm. 815, 8F., No.61, Sec. 1, Chongqing S. Rd.,
Zhongzheng Dist., Taipei City 100, Taiwan

電　　話：(02)2370-3310

傳　　真：(02) 2388-1990

印　　刷：京峯彩色印刷有限公司（京峰數位）

律師顧問：廣華律師事務所 張珮琦律師

國家圖書館出版品預行編目資料

不可不知的攝影必修課：技巧課＋
主題課，學會成熟的表現方法，拍
出打動人心的瞬間藝術 / 高振杰著.
-- 第一版 . -- 臺北市：崧燁文化事
業有限公司 , 2022.07
　面；　公分
POD 版
ISBN 978-626-332-490-9(平裝)
1.CST: 攝影技術
952.2　　111009927

電子書購買

臉書

定　　價：550 元

發行日期：2022 年 07 月第一版

◎本書以 POD 印製